ORTSZEIT LOCAL TIME

EDITION AXEL MENGES

STEFAN KOPPELKAMM ORTSZEIT LOCAL TIME

Mit einem Text von
With an essay by
Ludger Derenthal

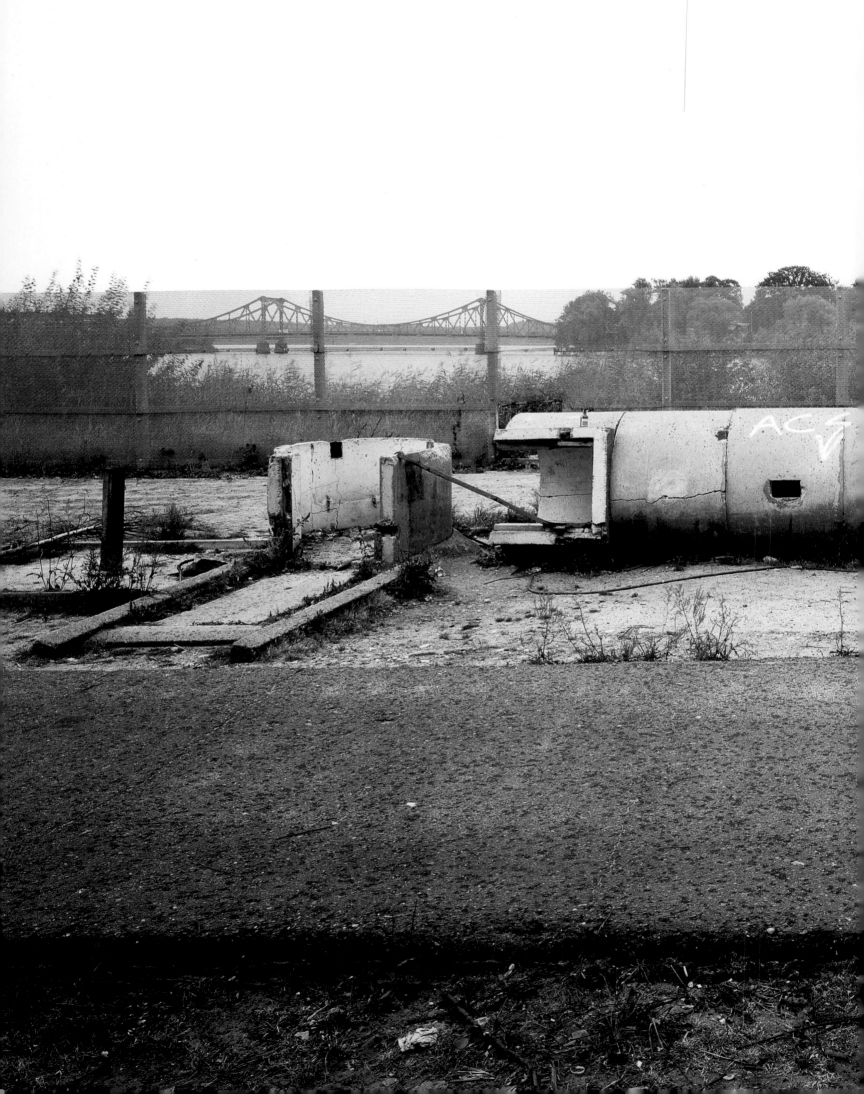

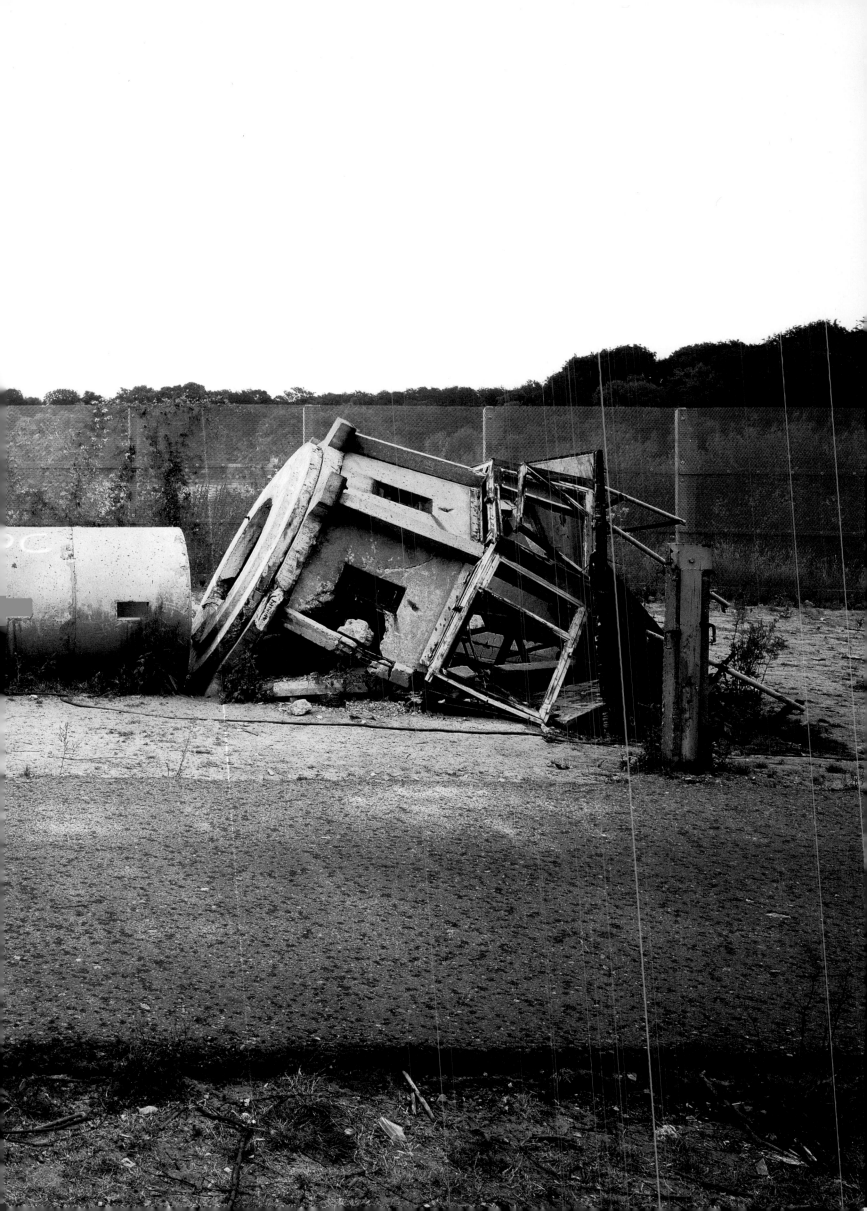

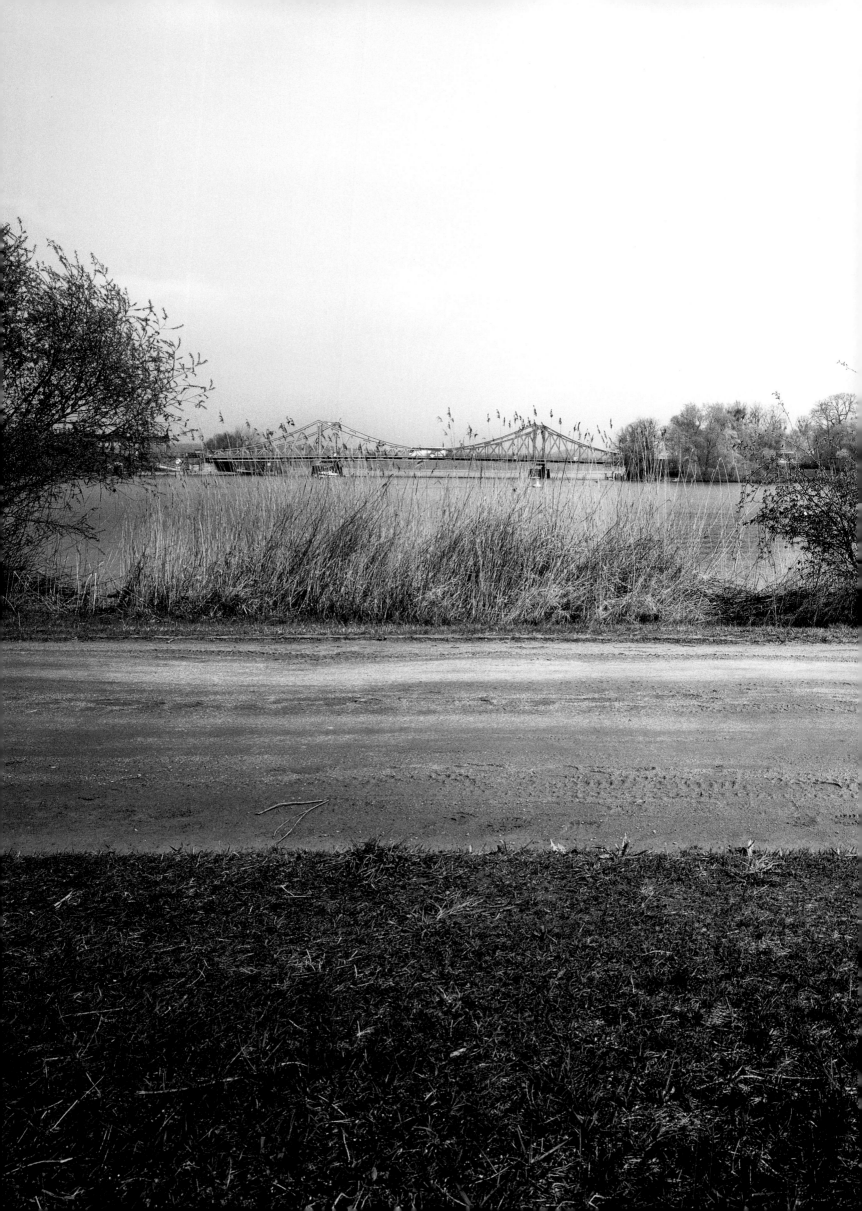

Vorangehende Doppelseiten
Preceding double pages

Potsdam
Park Babelsberg, Blick auf
die Glienicker Brücke
Park Babelsberg, view of the
Glienicke Bridge
8 / 1991

Potsdam
Park Babelsberg, Blick auf
die Glienicker Brücke
Park Babelsberg, view of the
Glienicke Bridge
17. 4. 2002

Dresden
Rothenburger Straße
24. 7. 1991

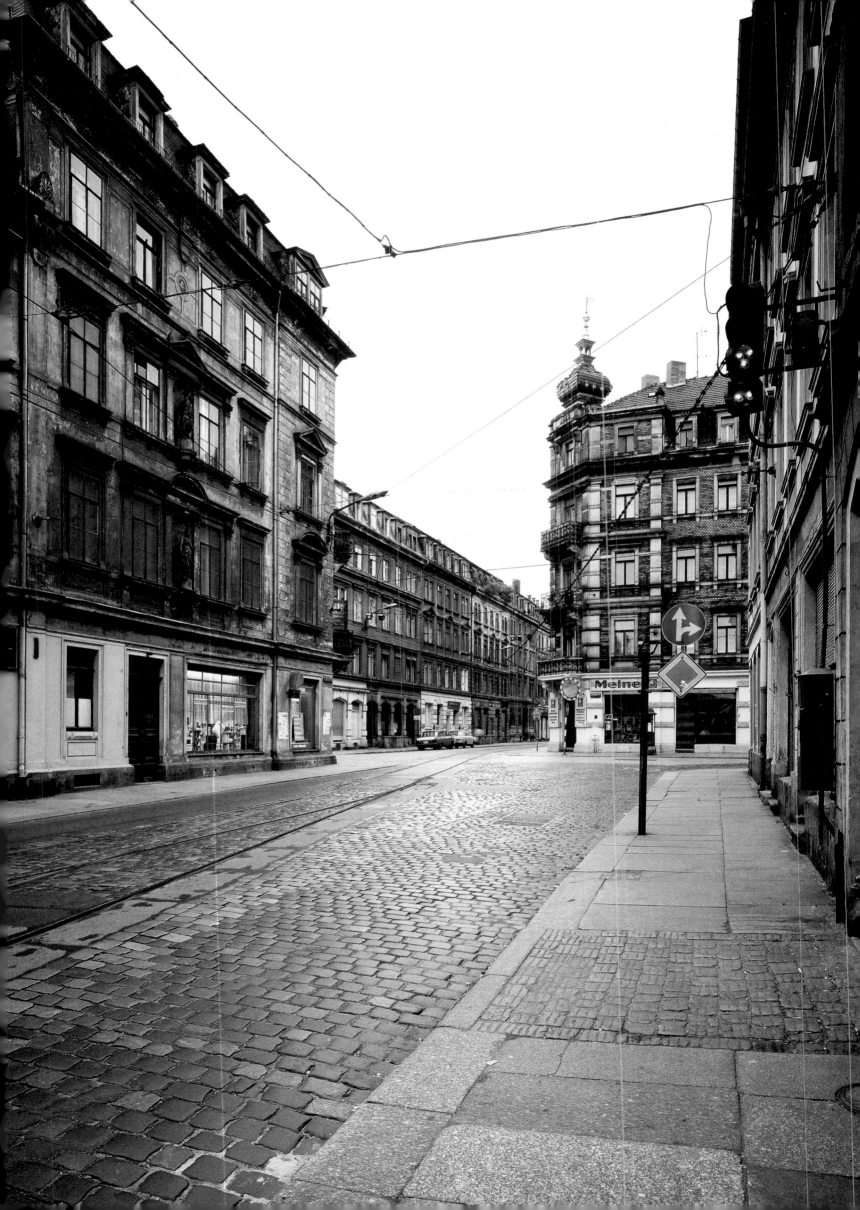

Dresden
Rothenburger Straße
16. 9. 2001

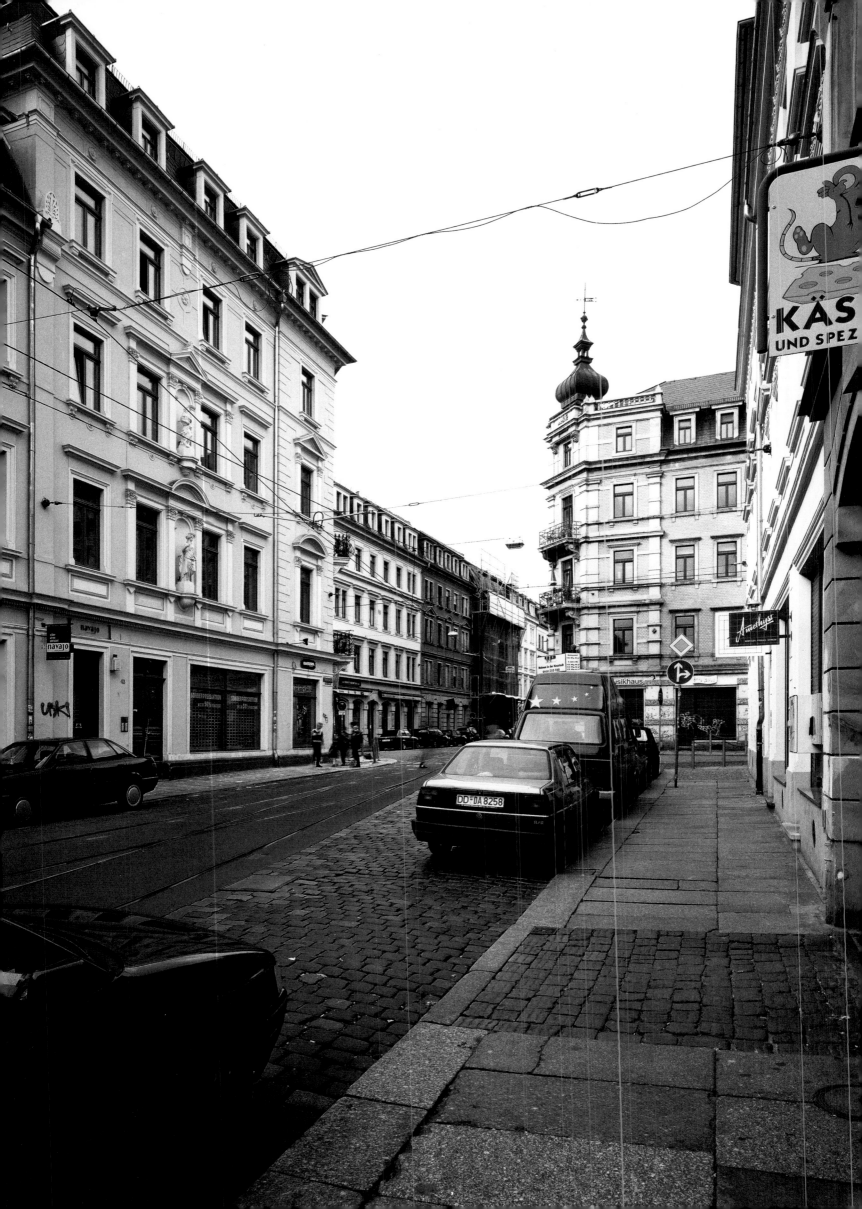

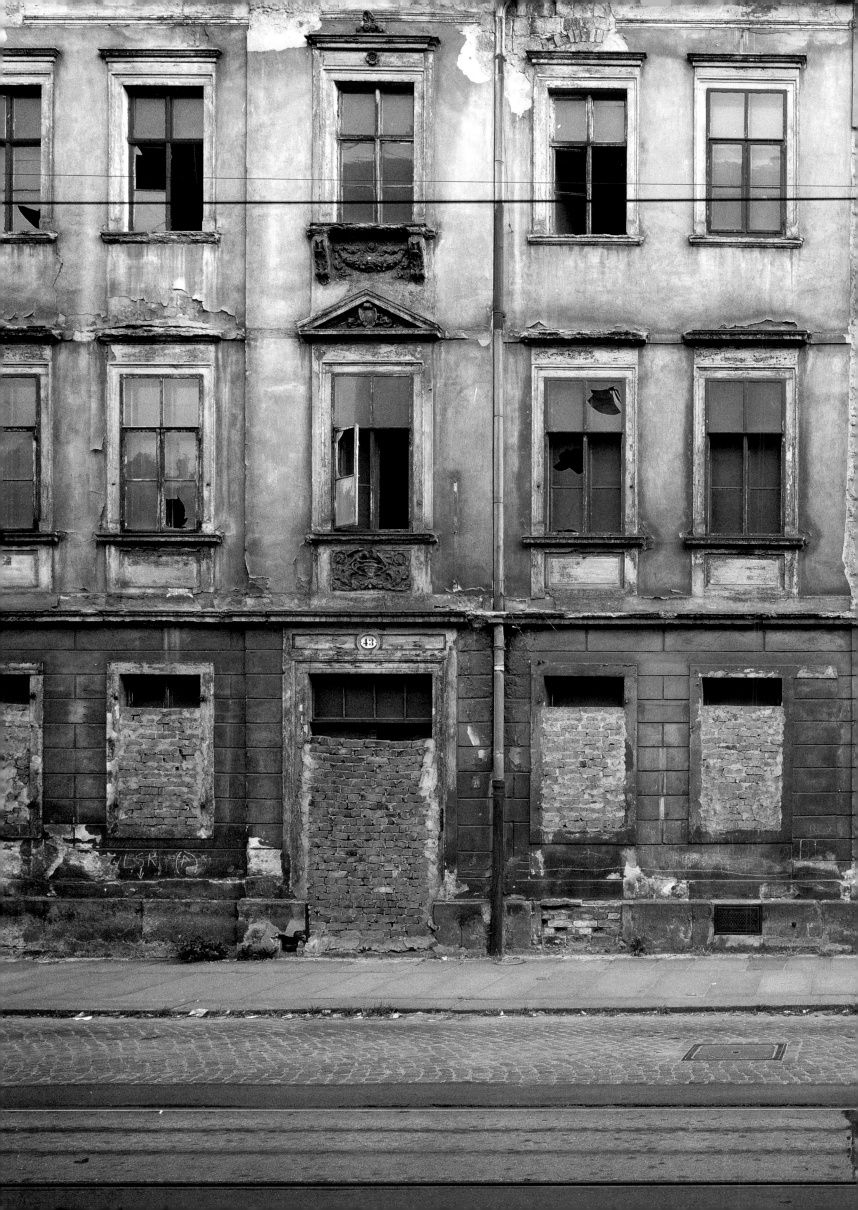

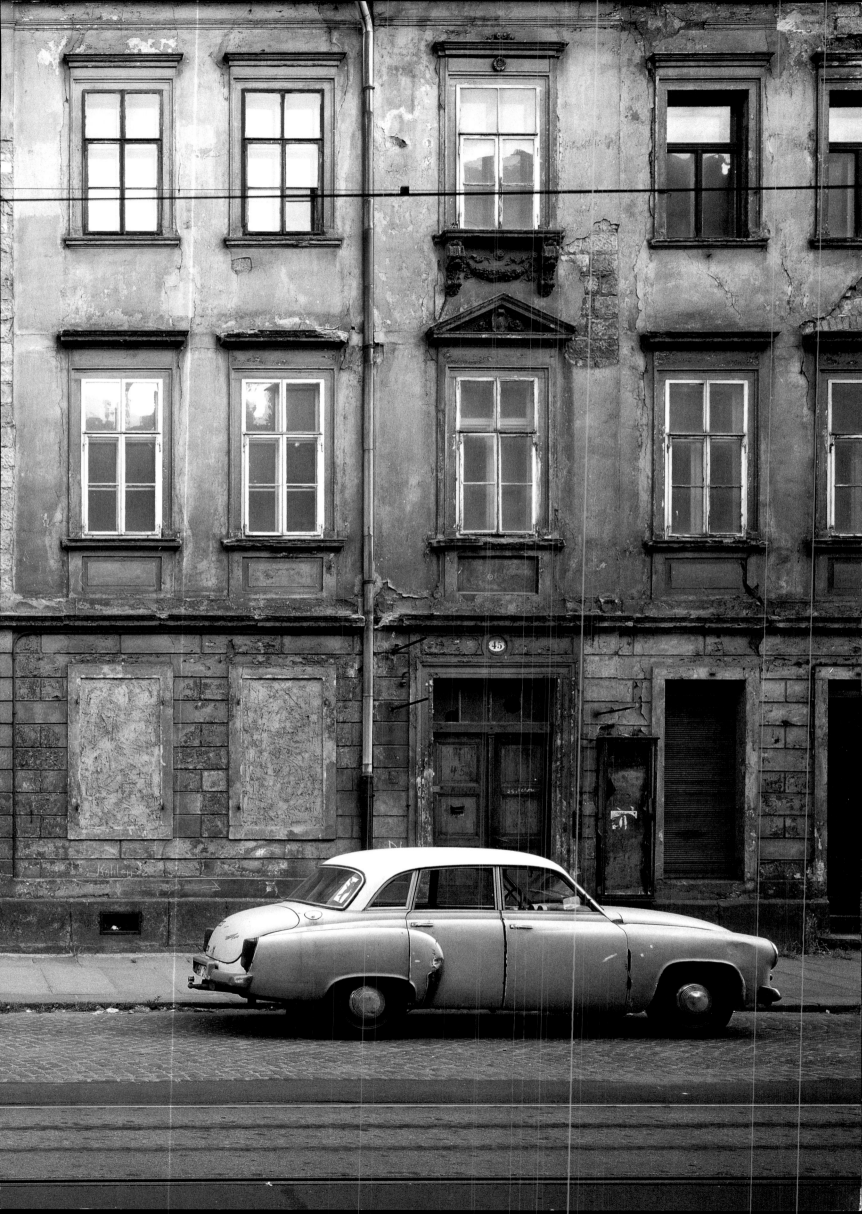

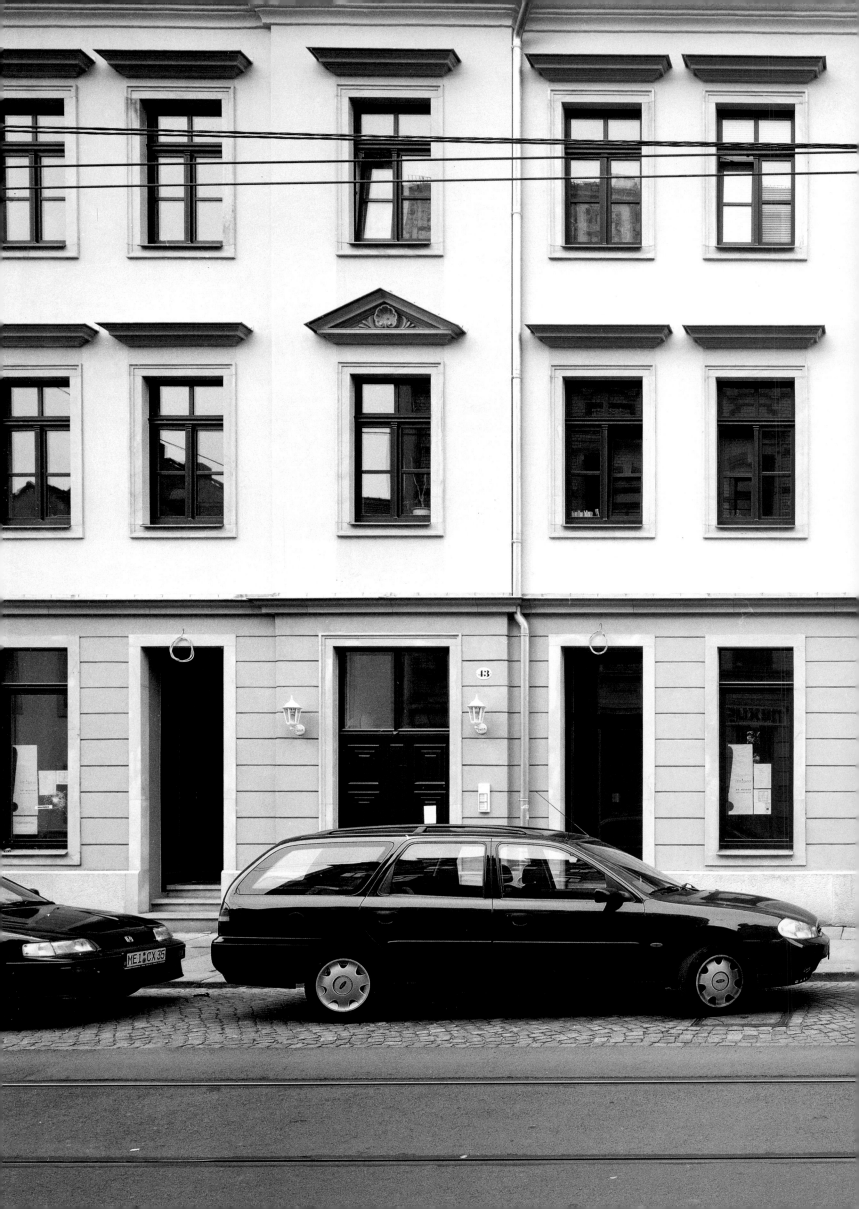

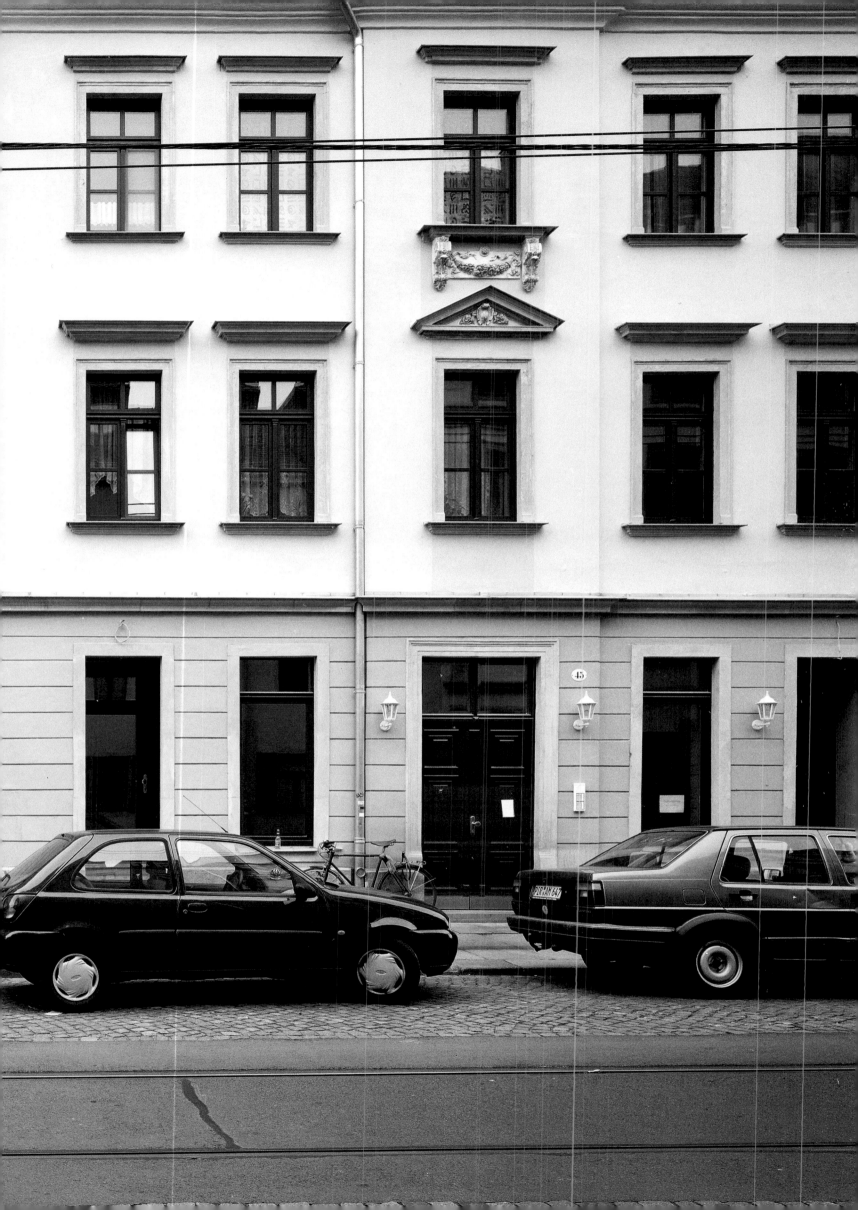

Vorangehende Doppelseiten
Preceding double pages

Dresden
Görlitzer Straße
24. 7. 1991

Dresden
Görlitzer Straße
16. 9. 2001

Dresden
Sebnitzer Straße
23. 7. 1991

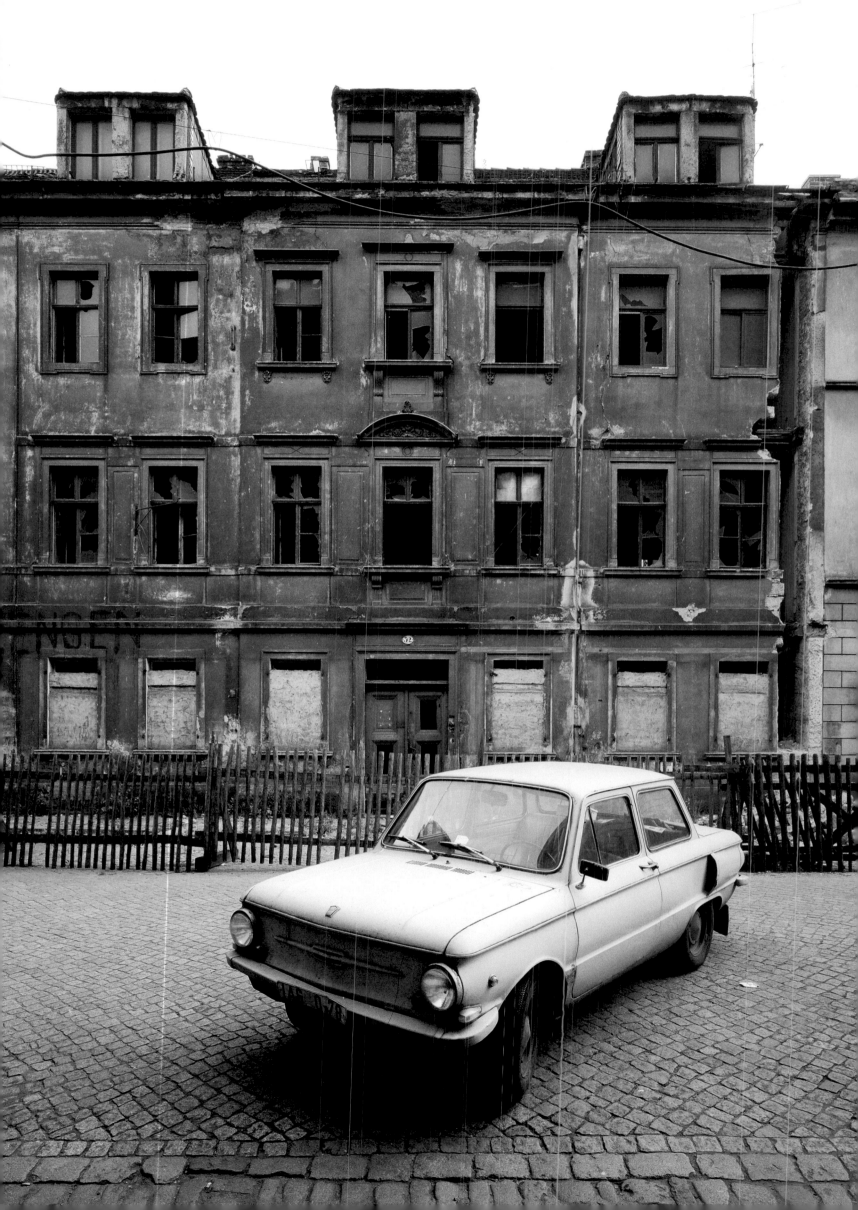

Dresden
Sebnitzer Straße
16. 9. 2001

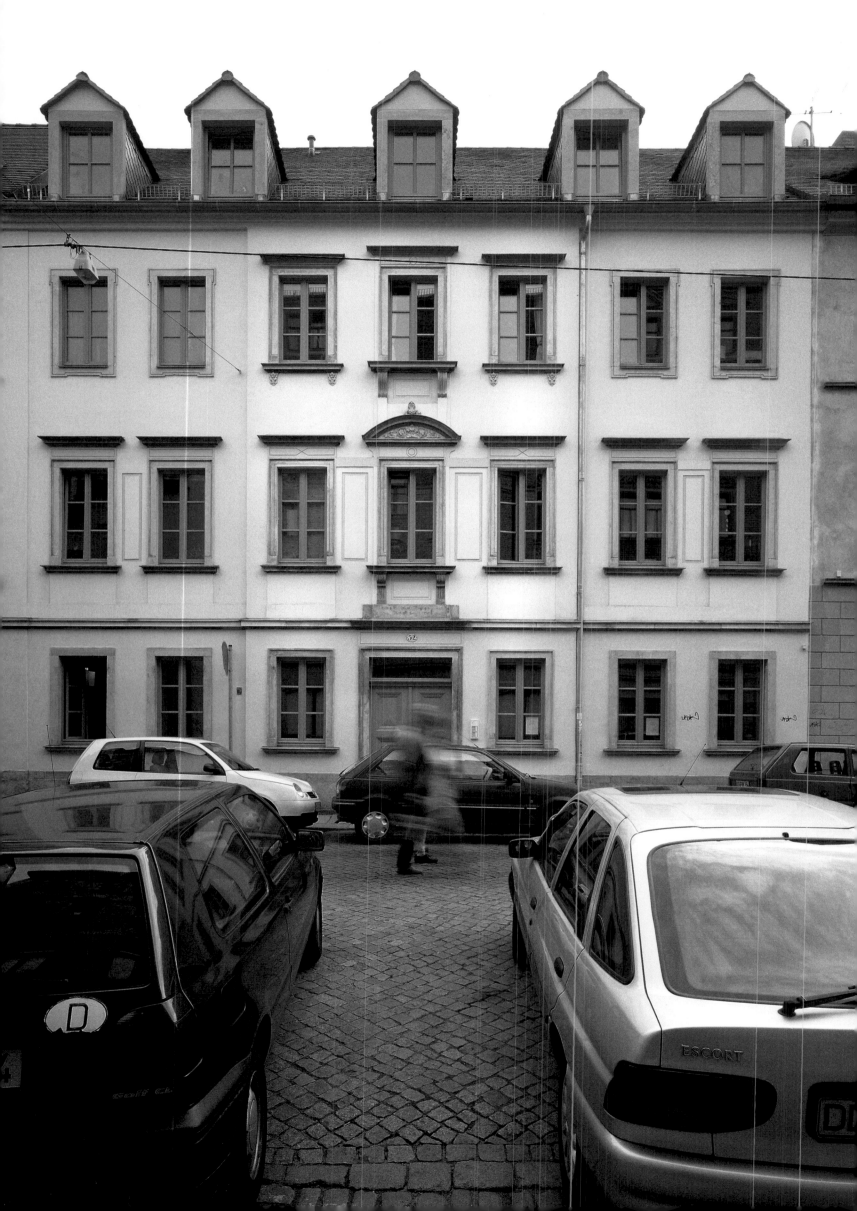

Dresden
Sebnitzer Straße
24. 7. 1991

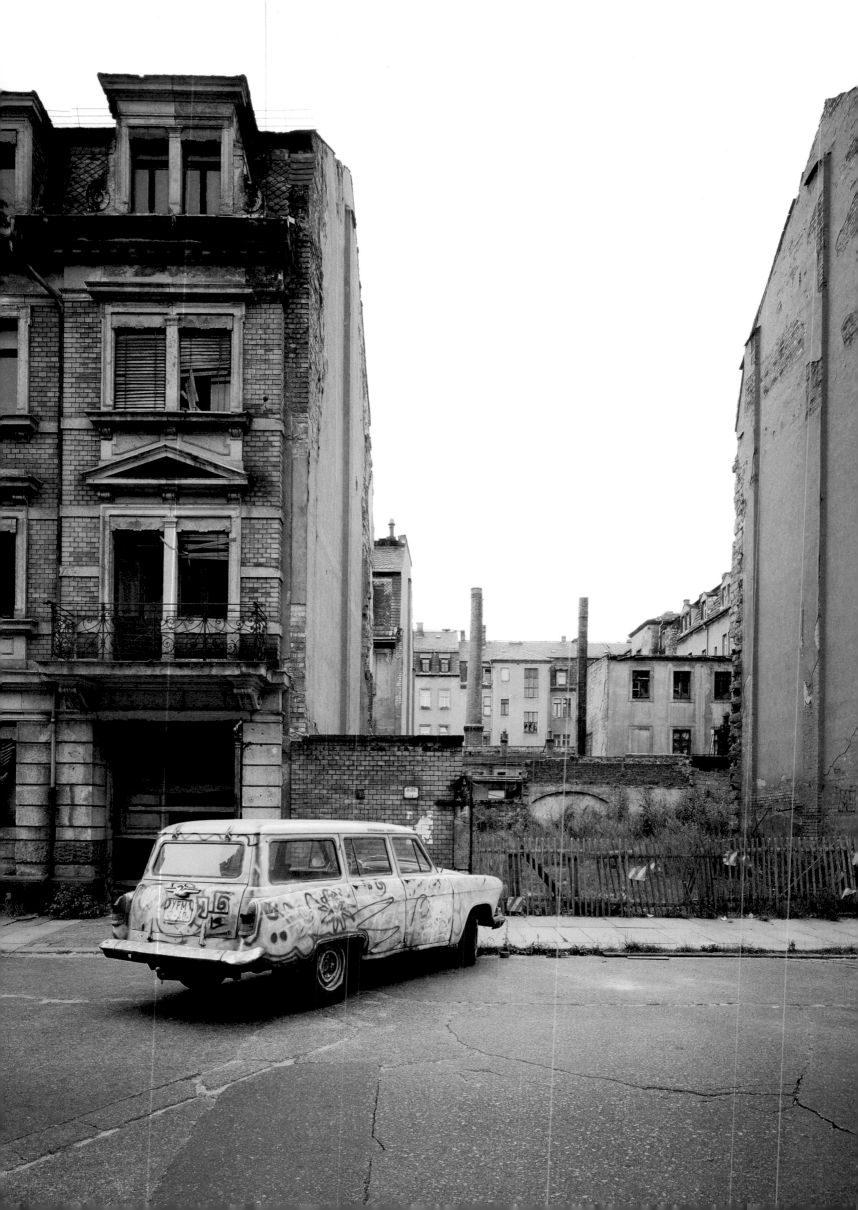

Dresden
Sebnitzer Straße
16. 9. 2001

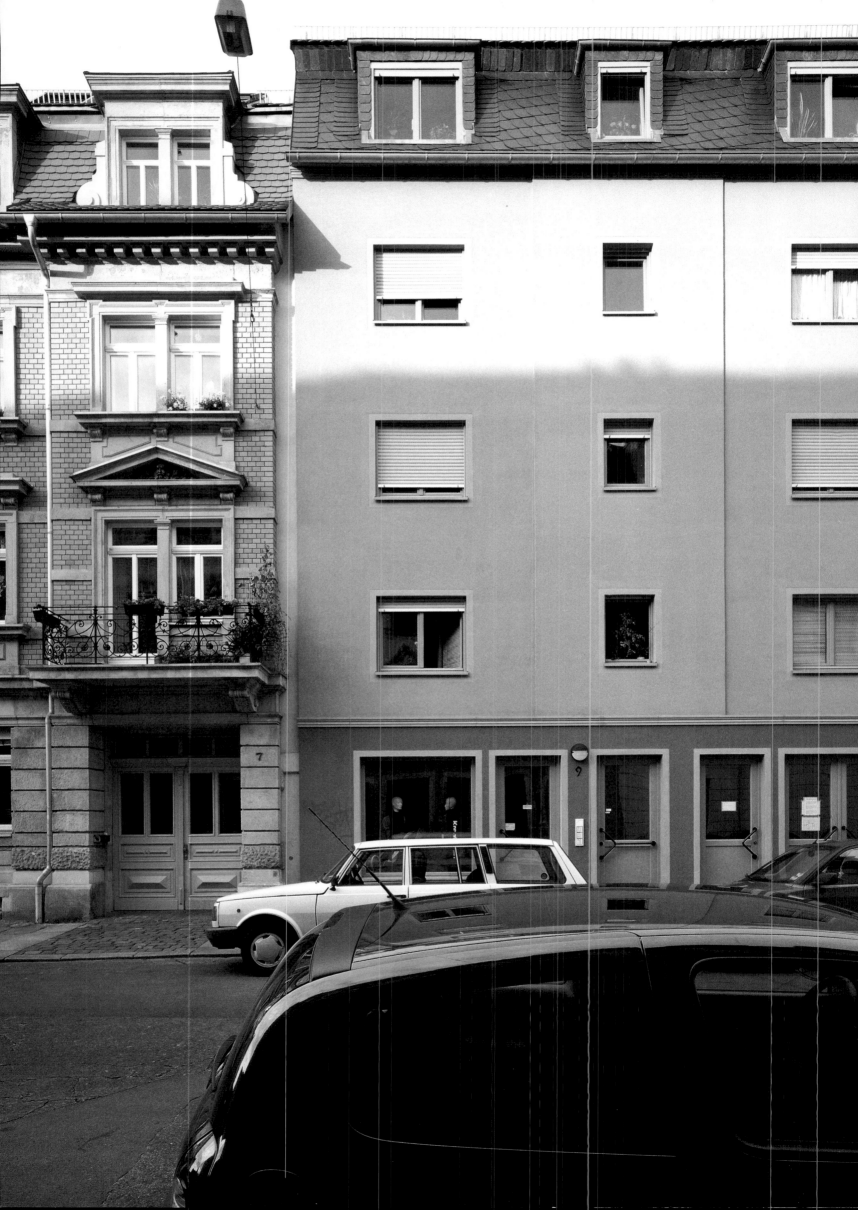

Dresden
Hoyerswerdaer Straße
24. 7. 1991

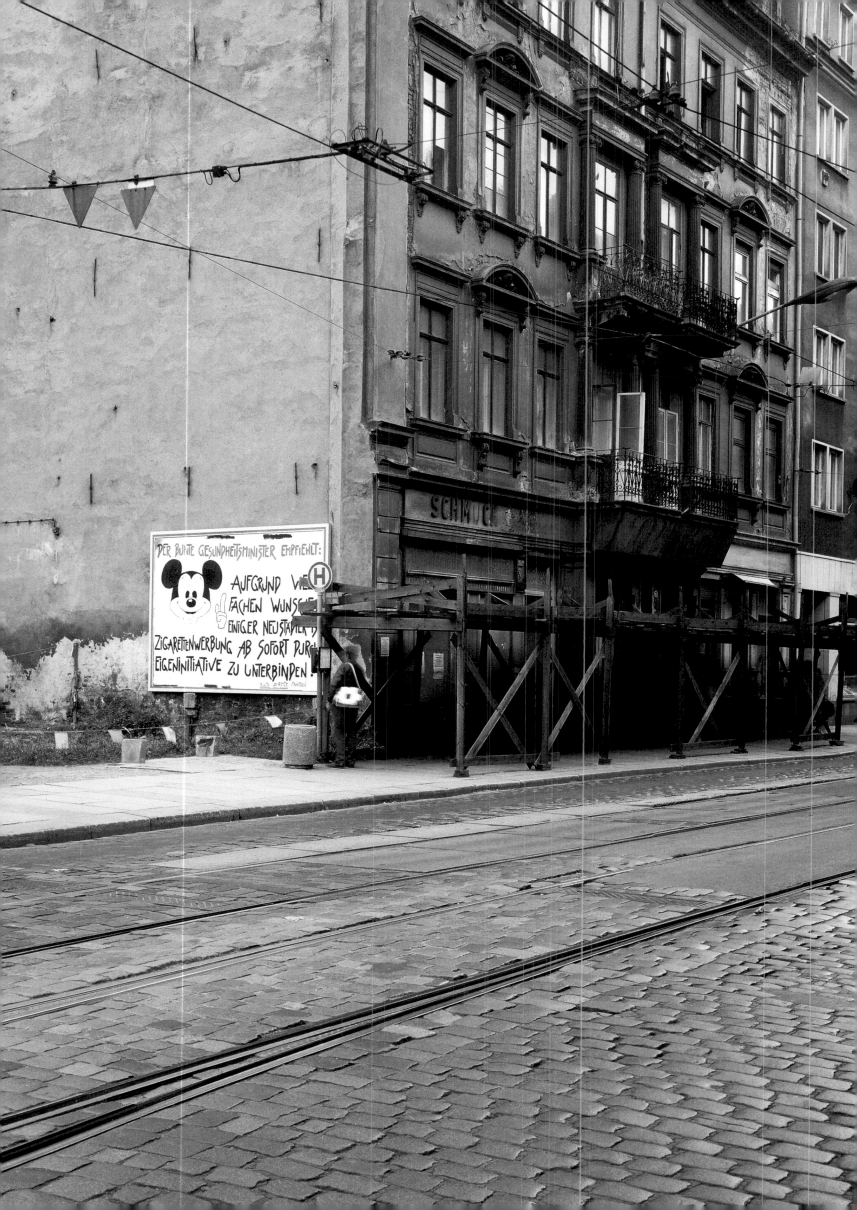

Dresden
Hoyerswerdaer Straße
16. 9. 2001

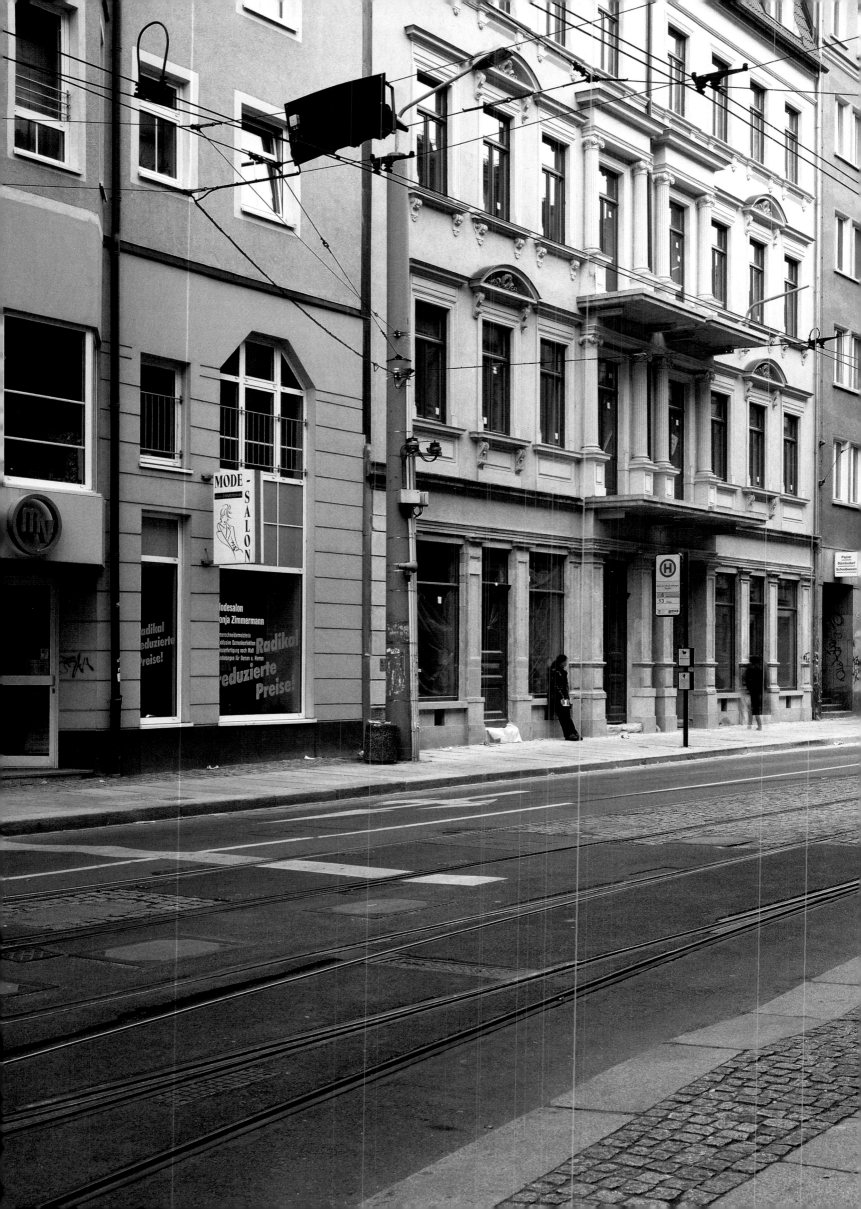

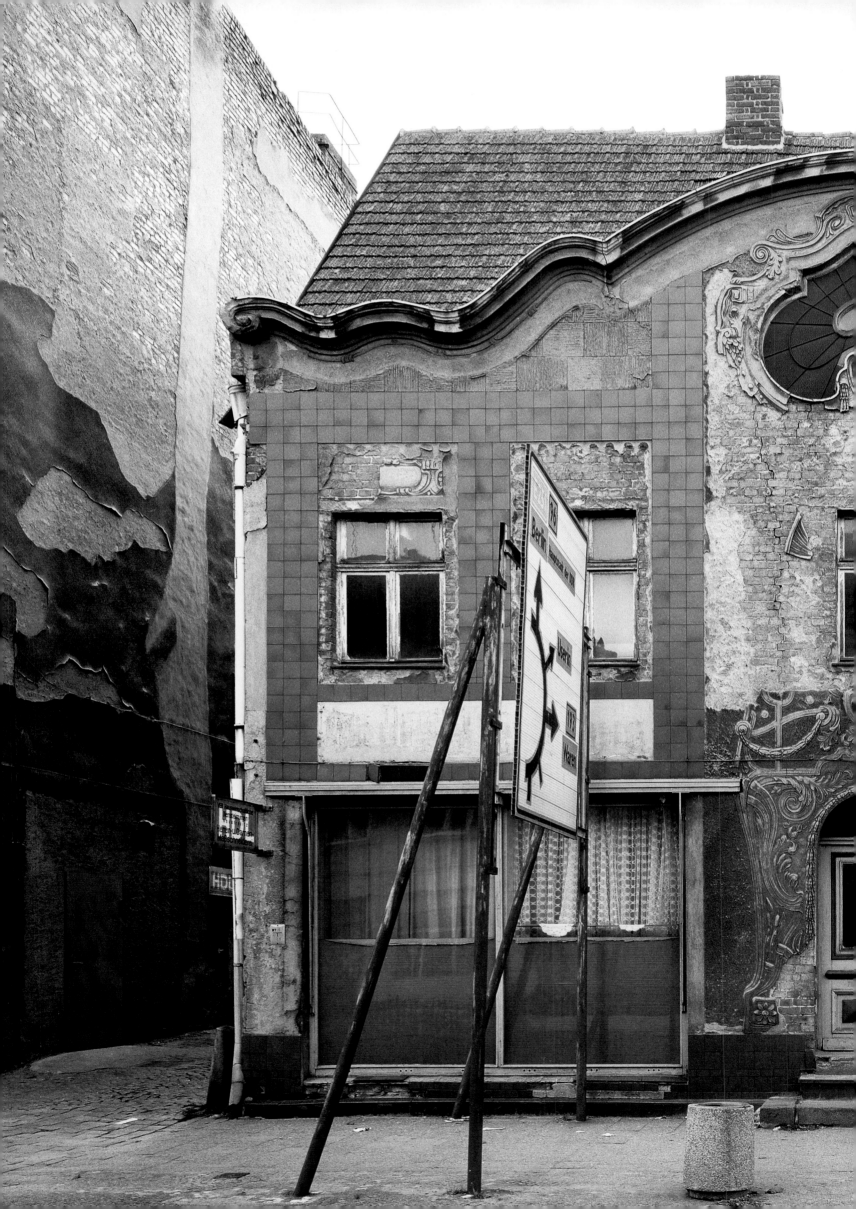

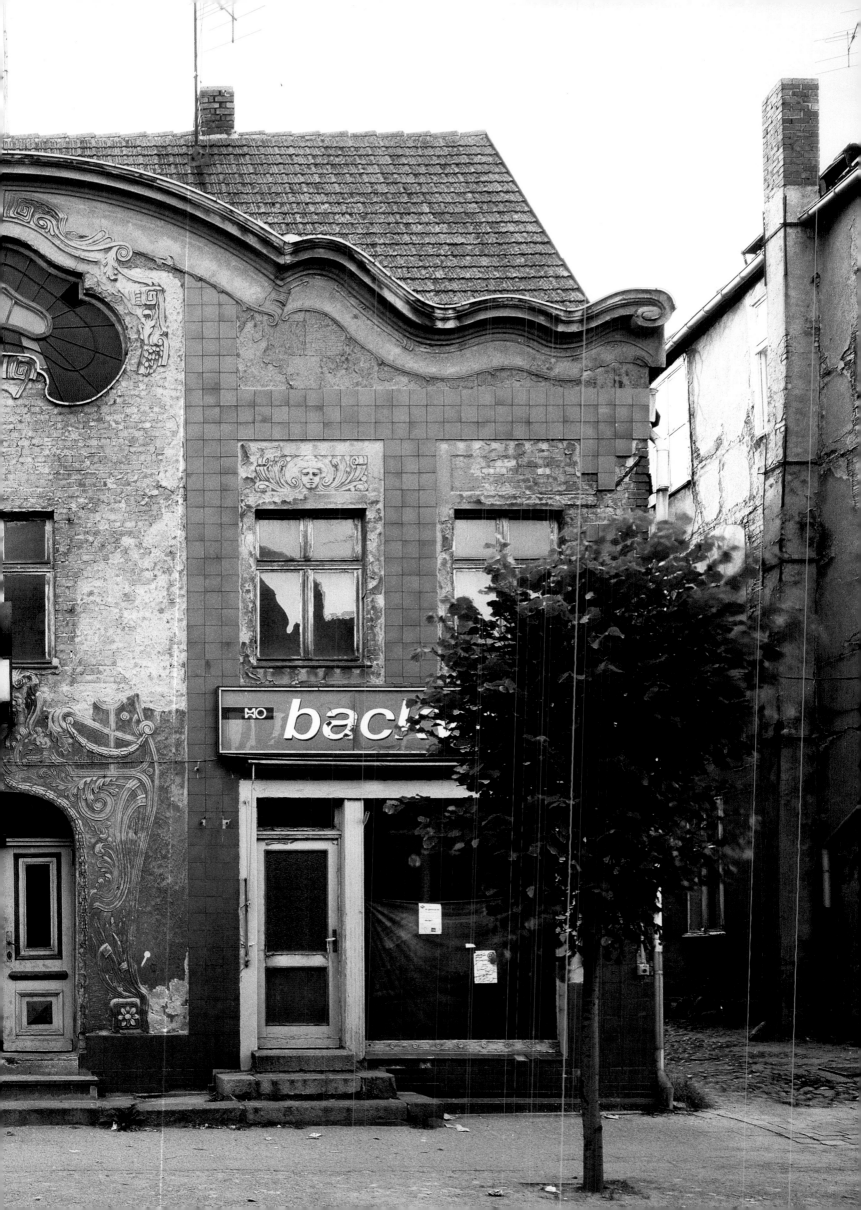

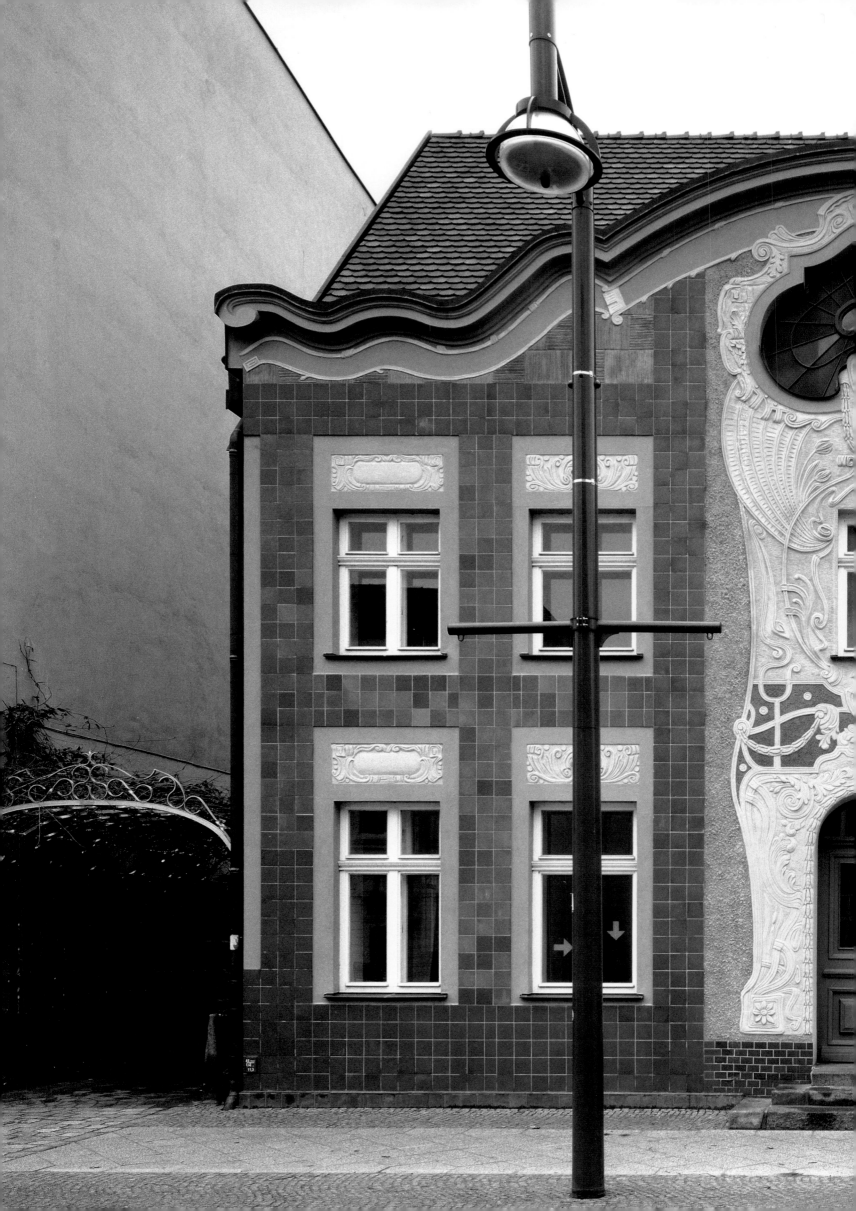

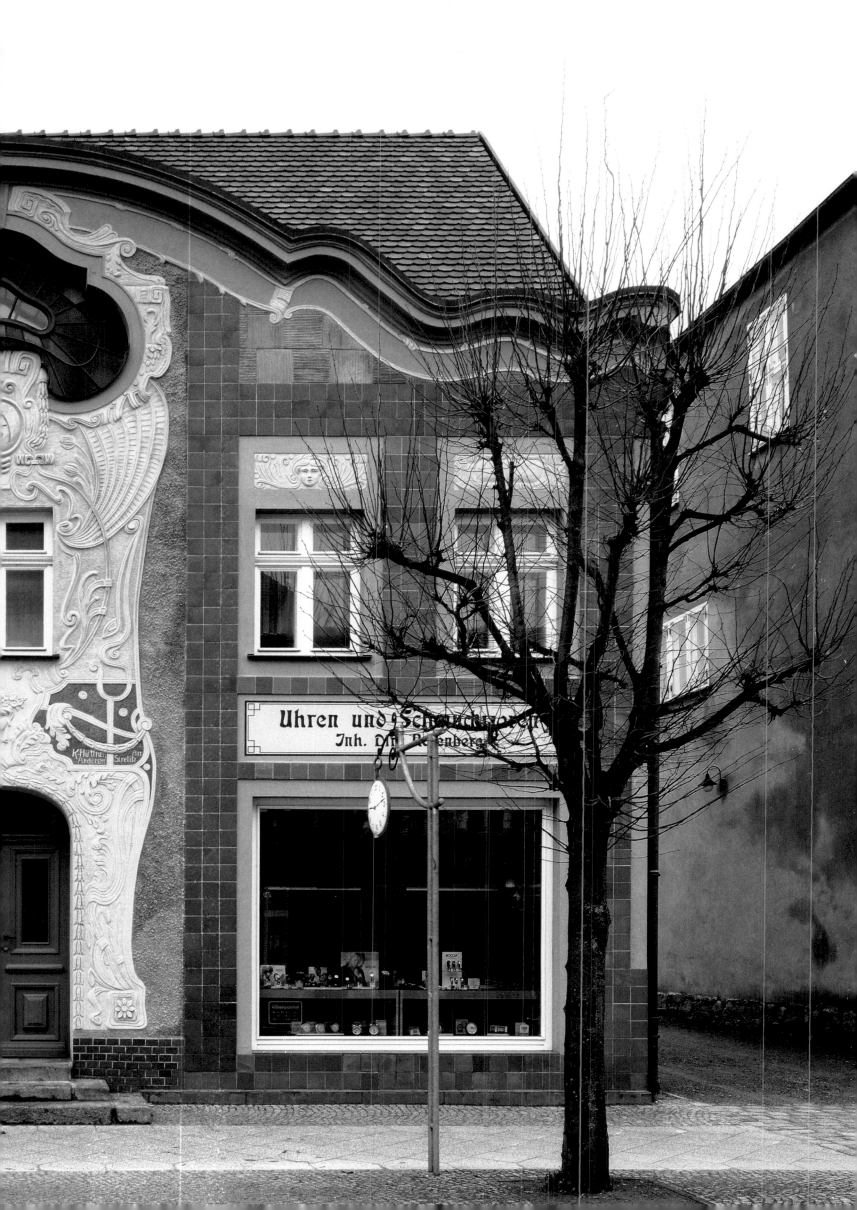

Vorangehende Doppelseiten
Preceding double pages

Neustrelitz
Wilhelm-Pieck-Straße
7 / 1990

Neustrelitz
Glambecker Straße
1. 2. 2004

Bautzen
Steinstraße
25. 6. 1990

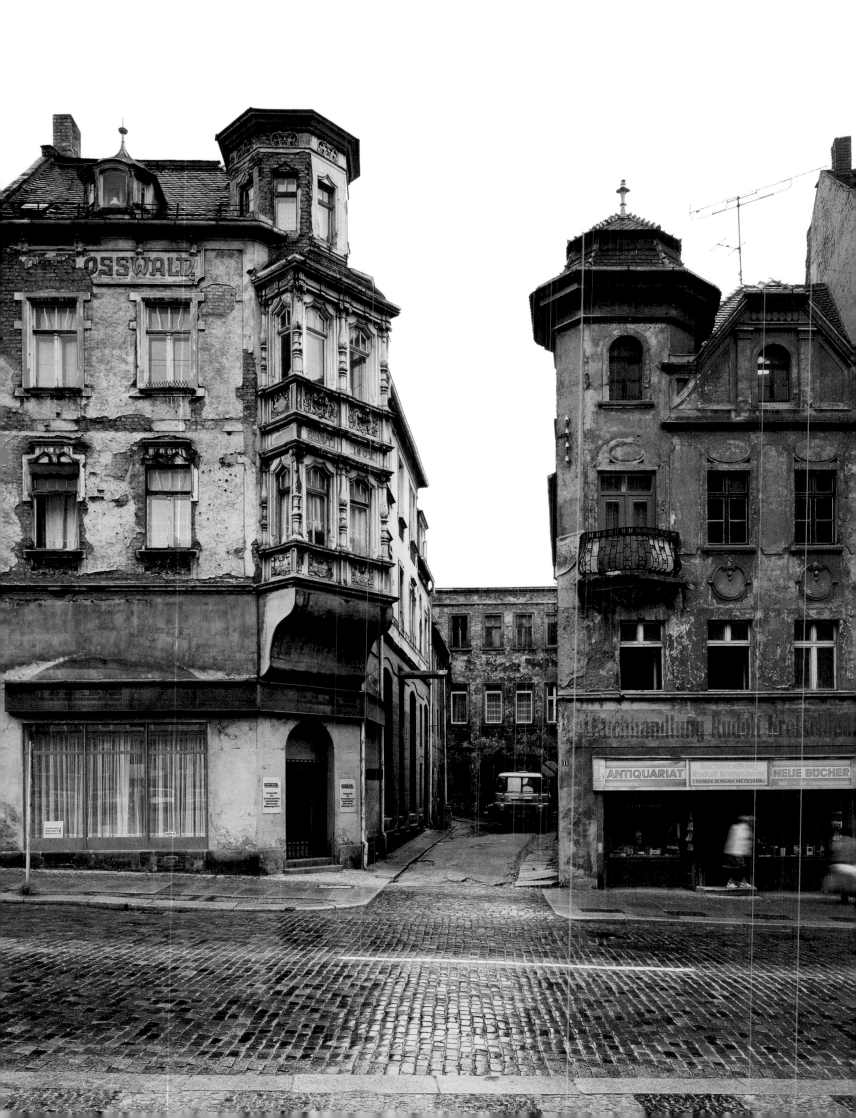

Bautzen
Steinstraße
17. 9. 2001

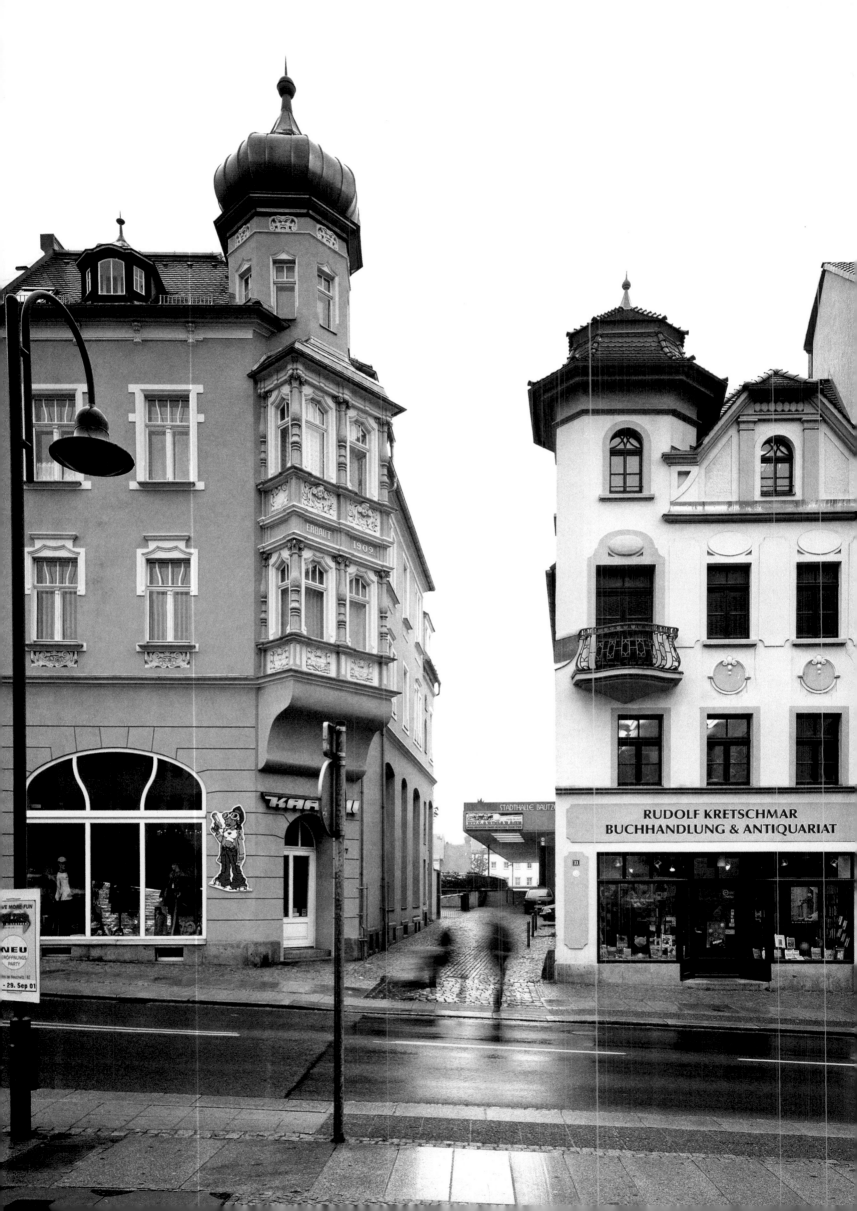

Bautzen
Heringstraße
25. 6. 1990

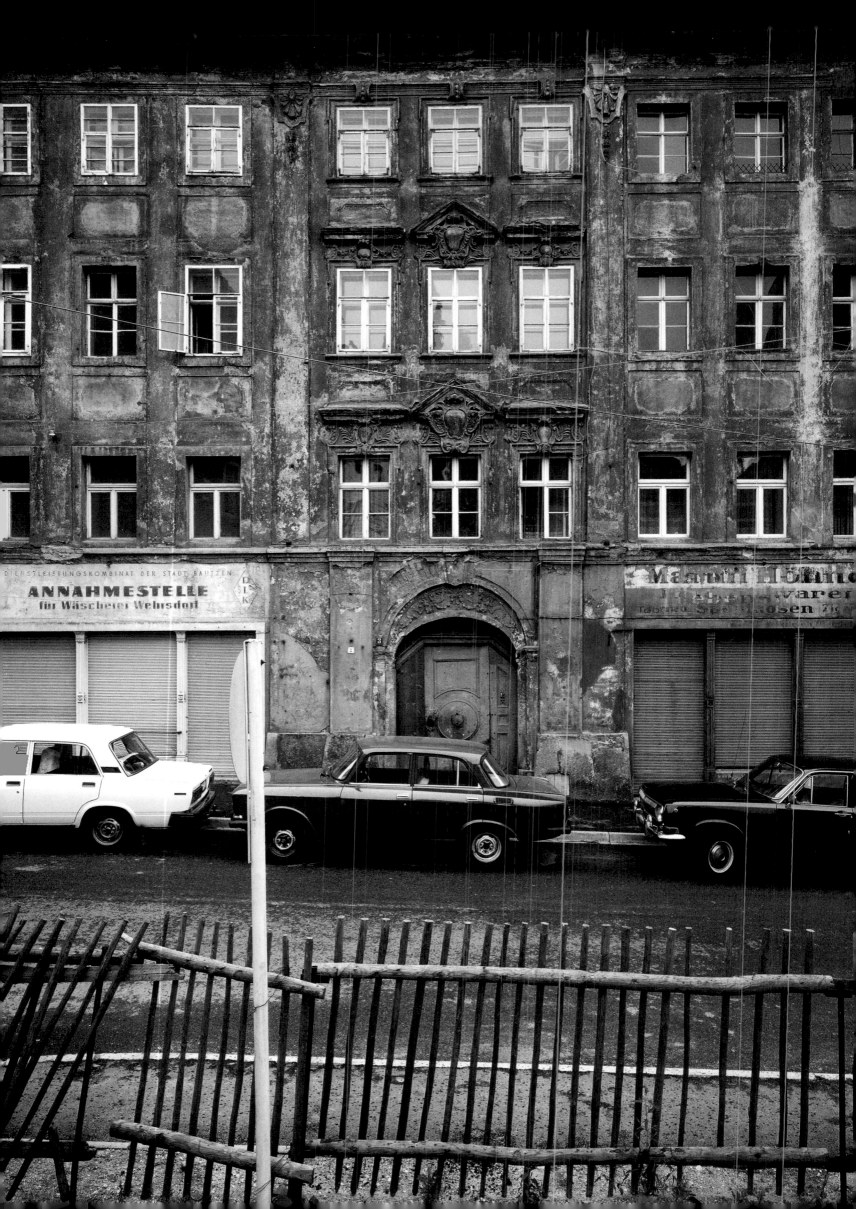

Bautzen
Heringstraße
18. 9. 2001

Löbau
Haus Schminke
Kirschallee
25. 6. 1990

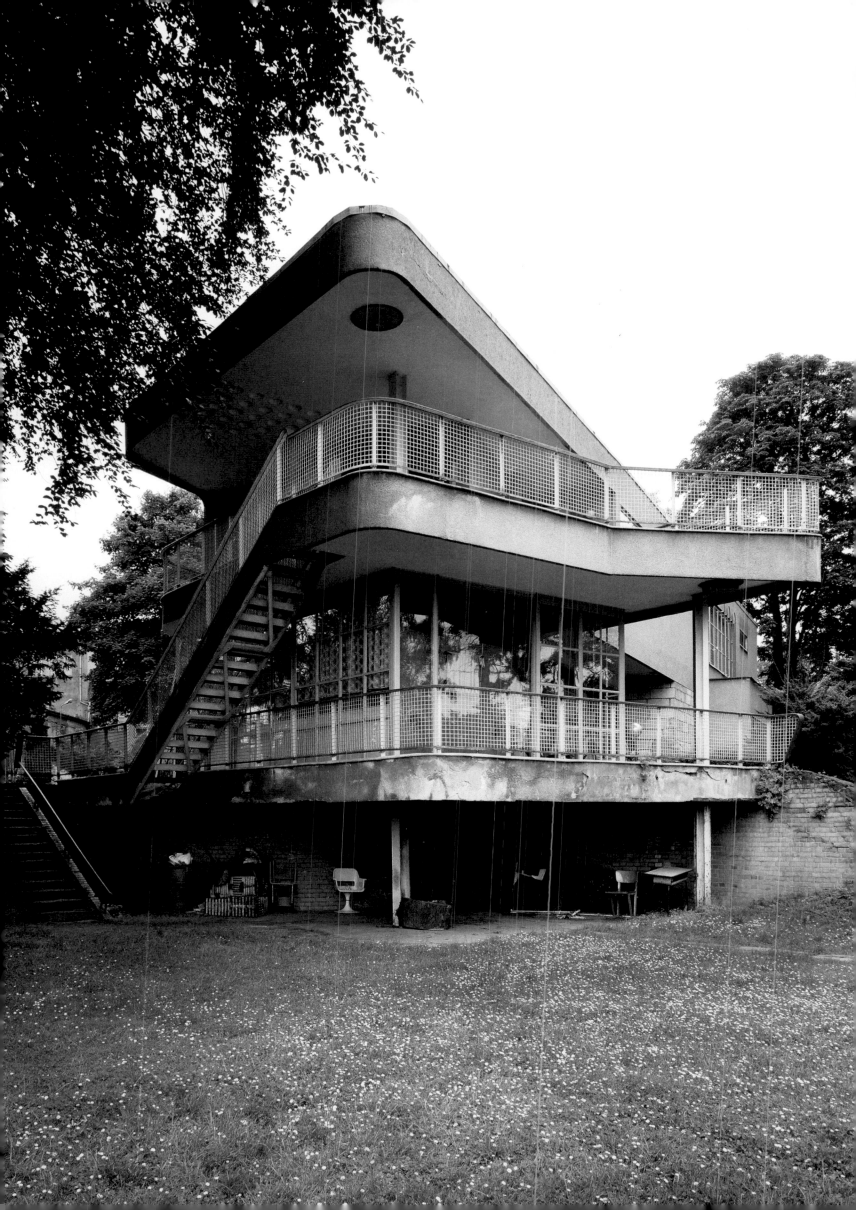

Löbau
Haus Schminke
Kirschallee
20. 3. 2003

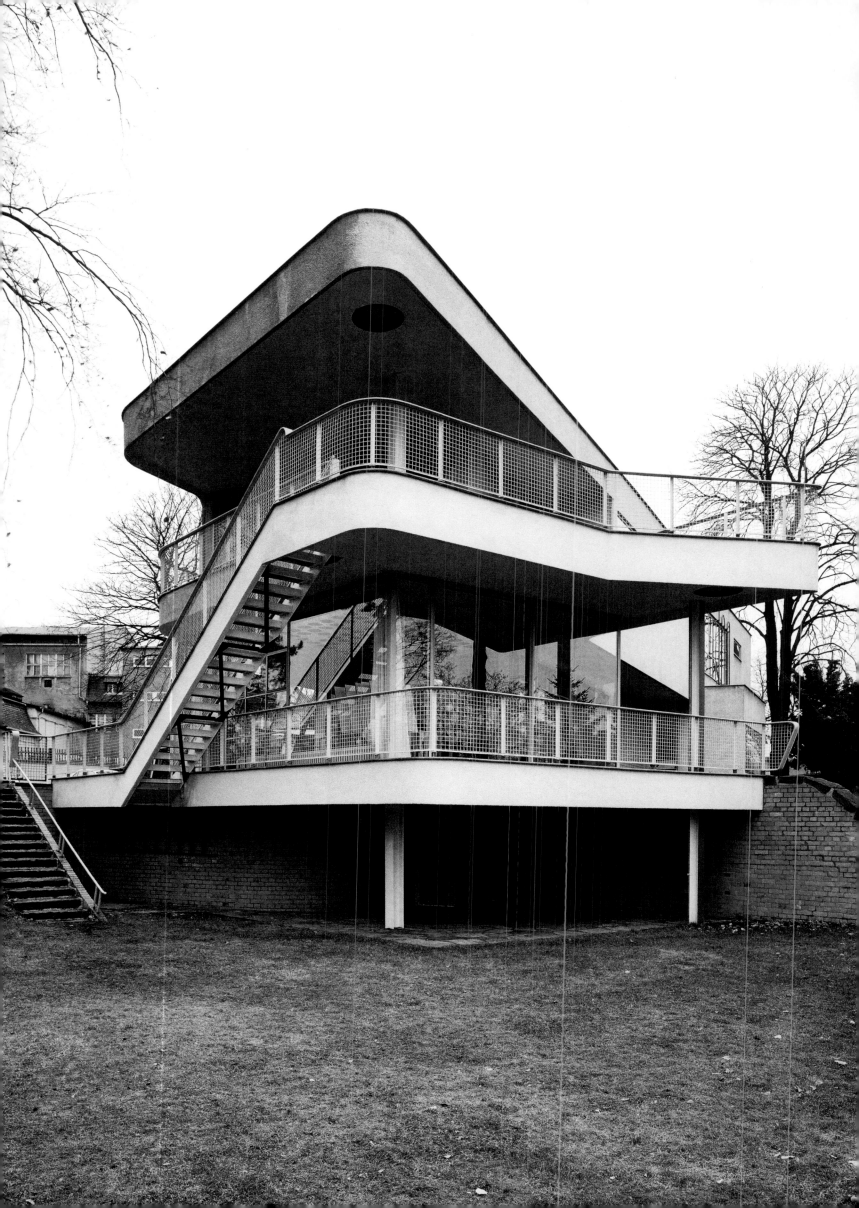

Geschäftsräume
Fischmarkt 10
1 Minute von hier!

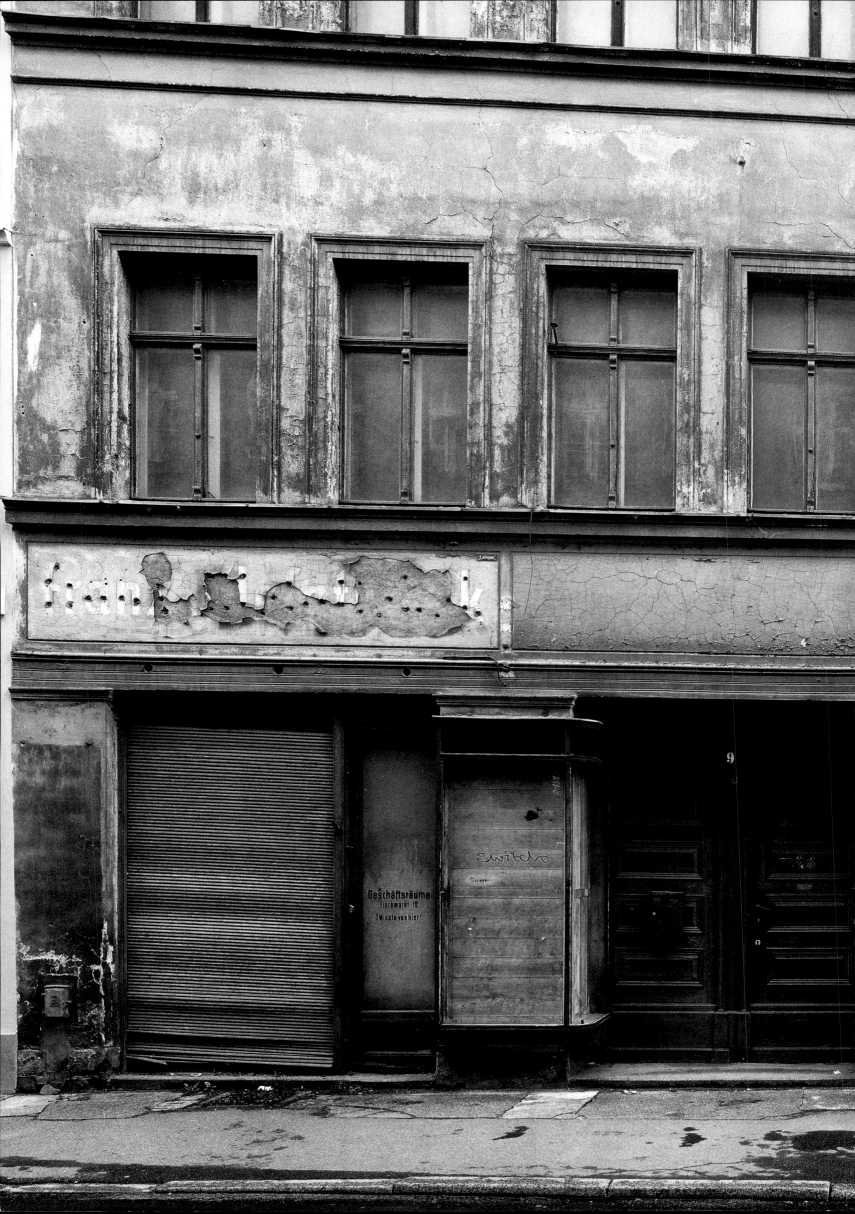

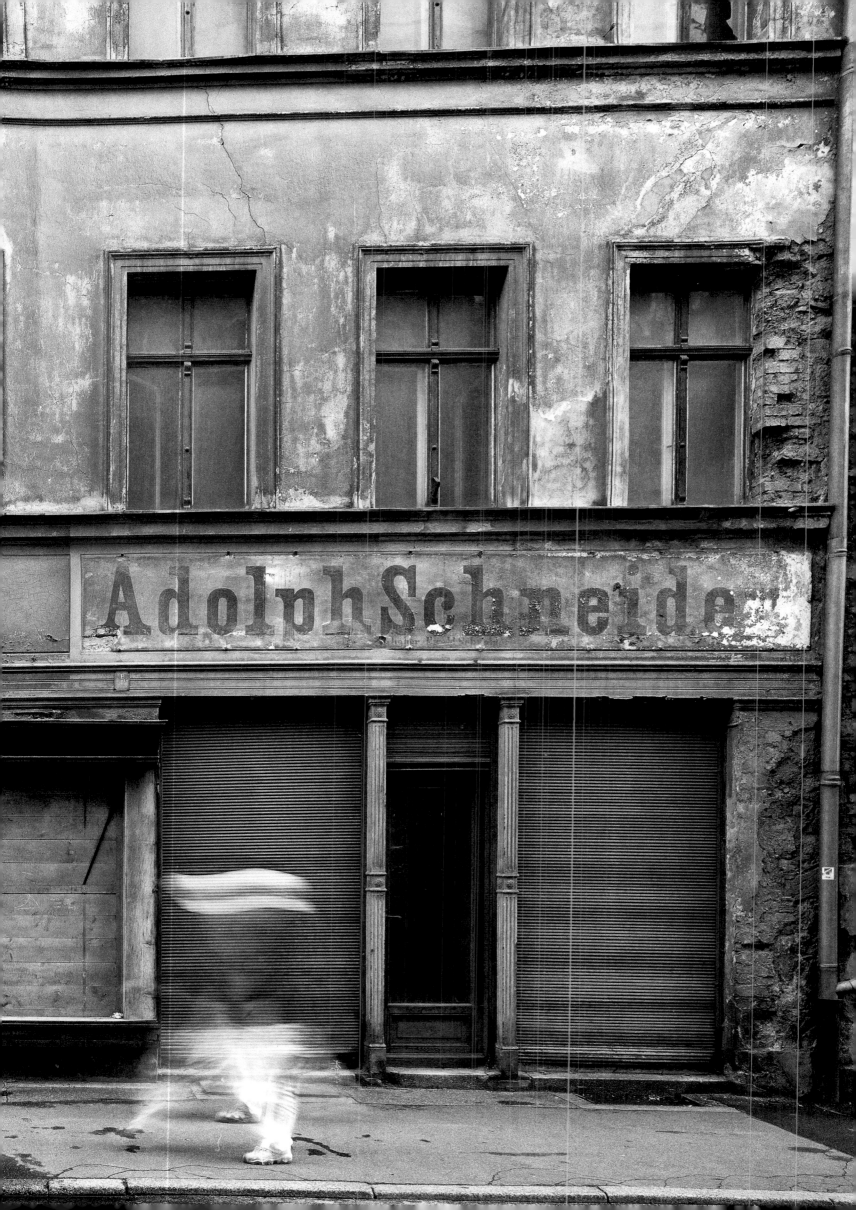

Görlitz
Weberstraße
23. 6. 1990

Görlitz
Weberstraße
17. 9. 2001

Görlitz
Bogstraße
24. 6. 1990

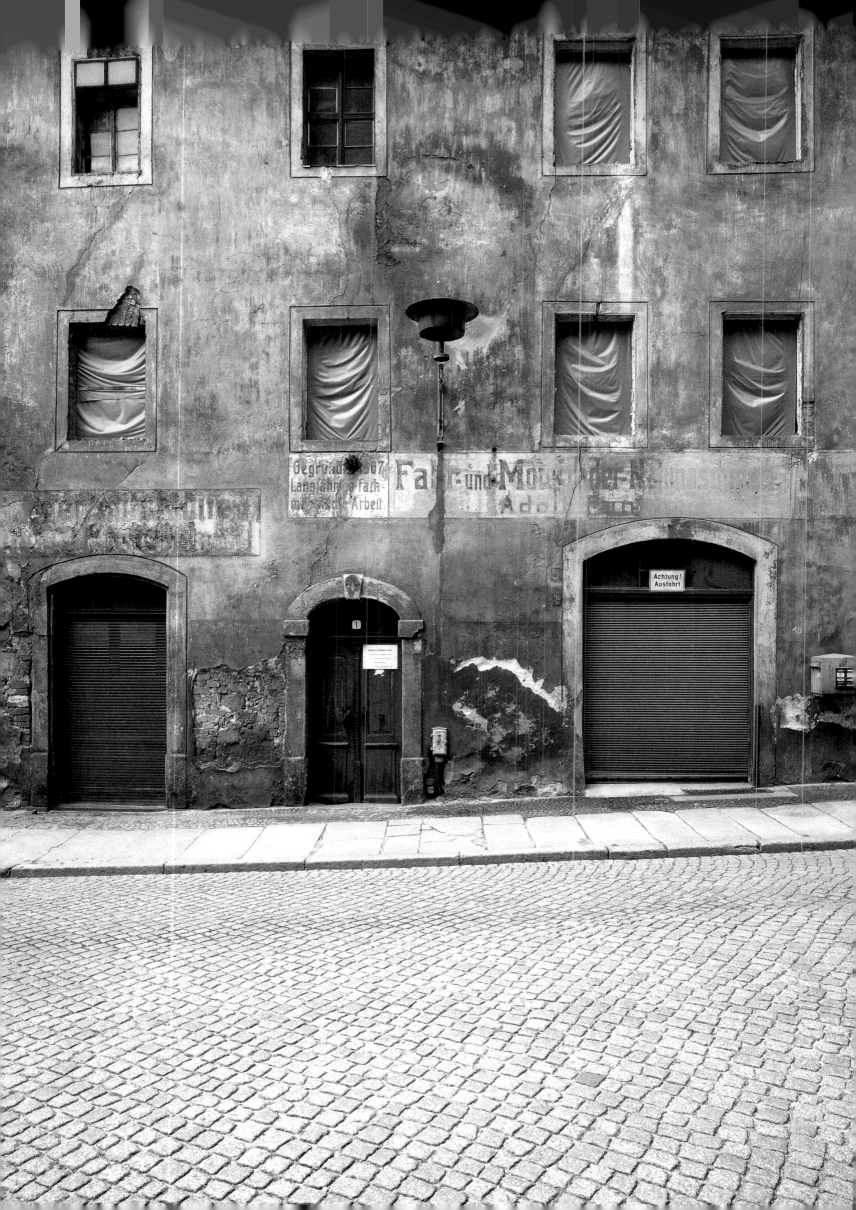

Görlitz
Bogstraße
17. 9. 2001

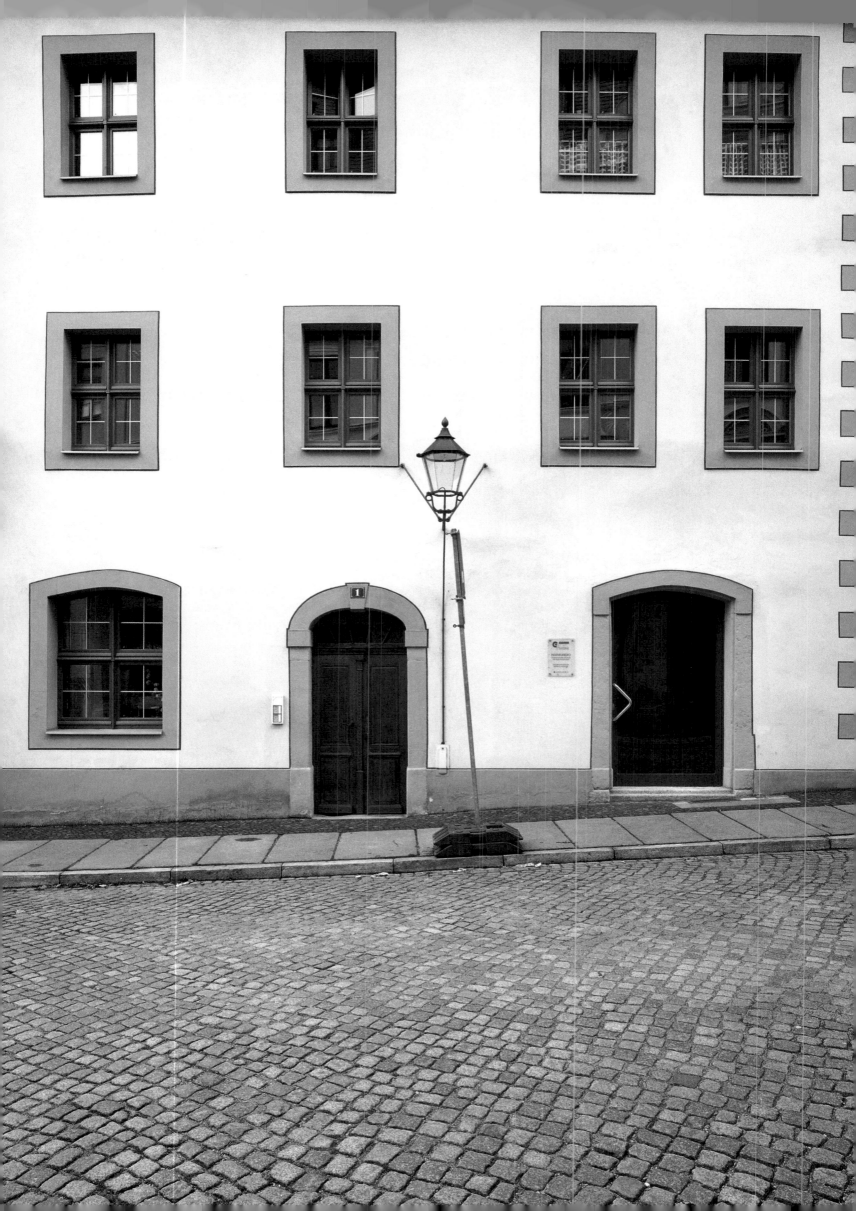

Görlitz
Bäckerstraße
23. 6. 1990

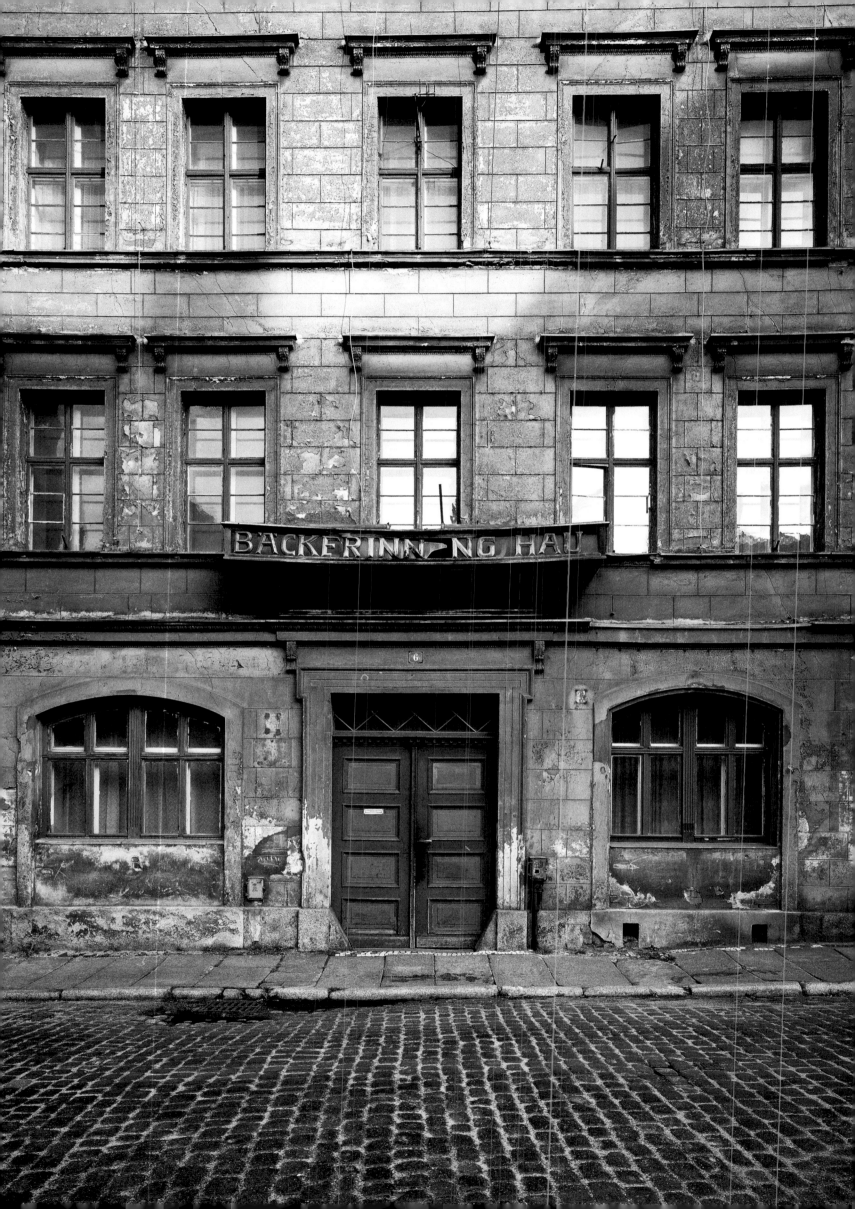

Görlitz
Bäckerstraße
17. 9. 2001

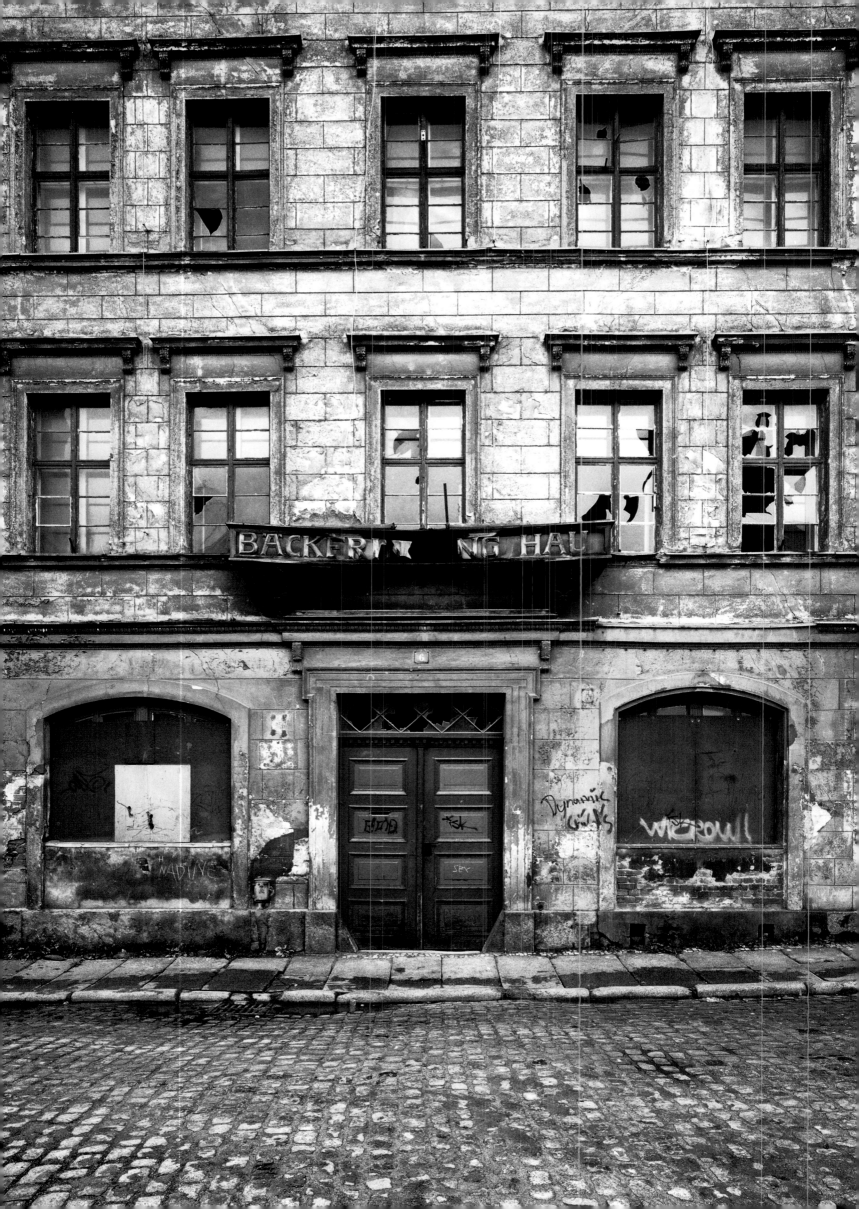

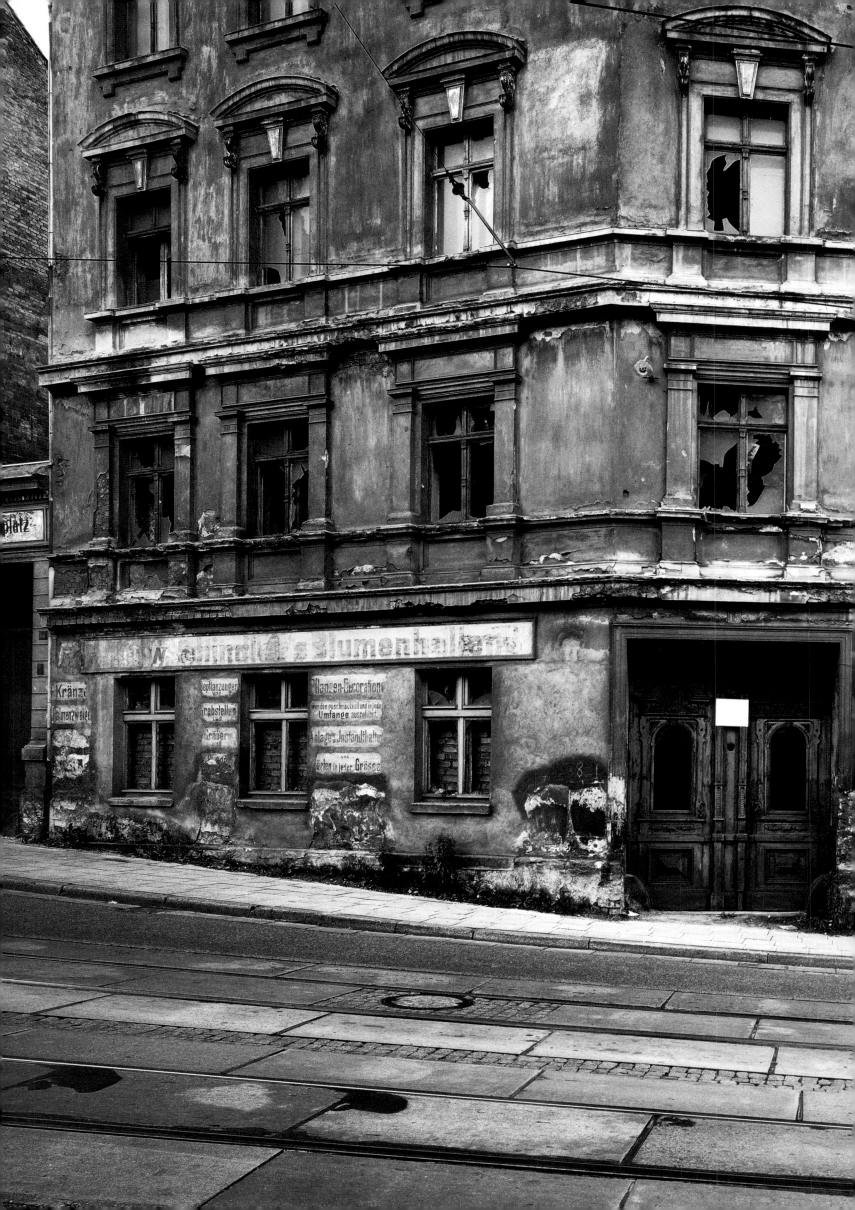

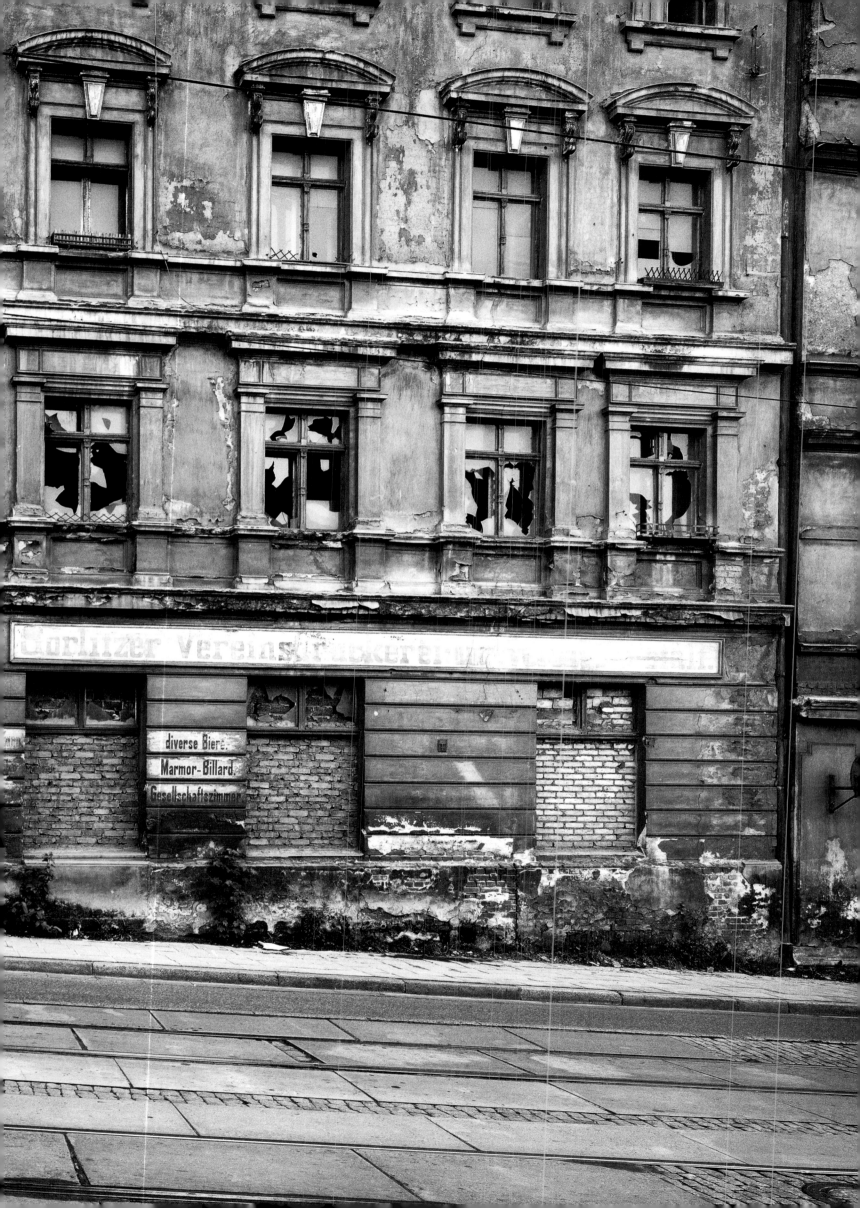

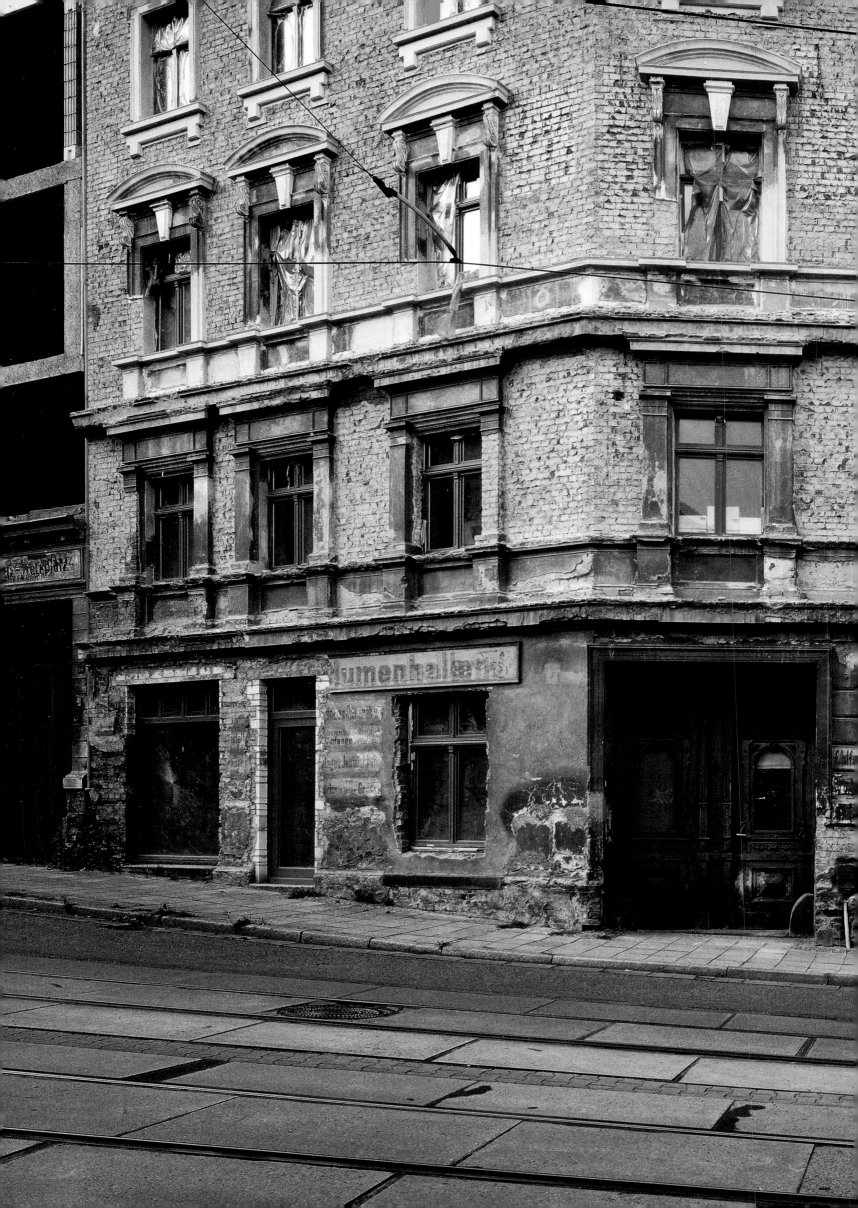

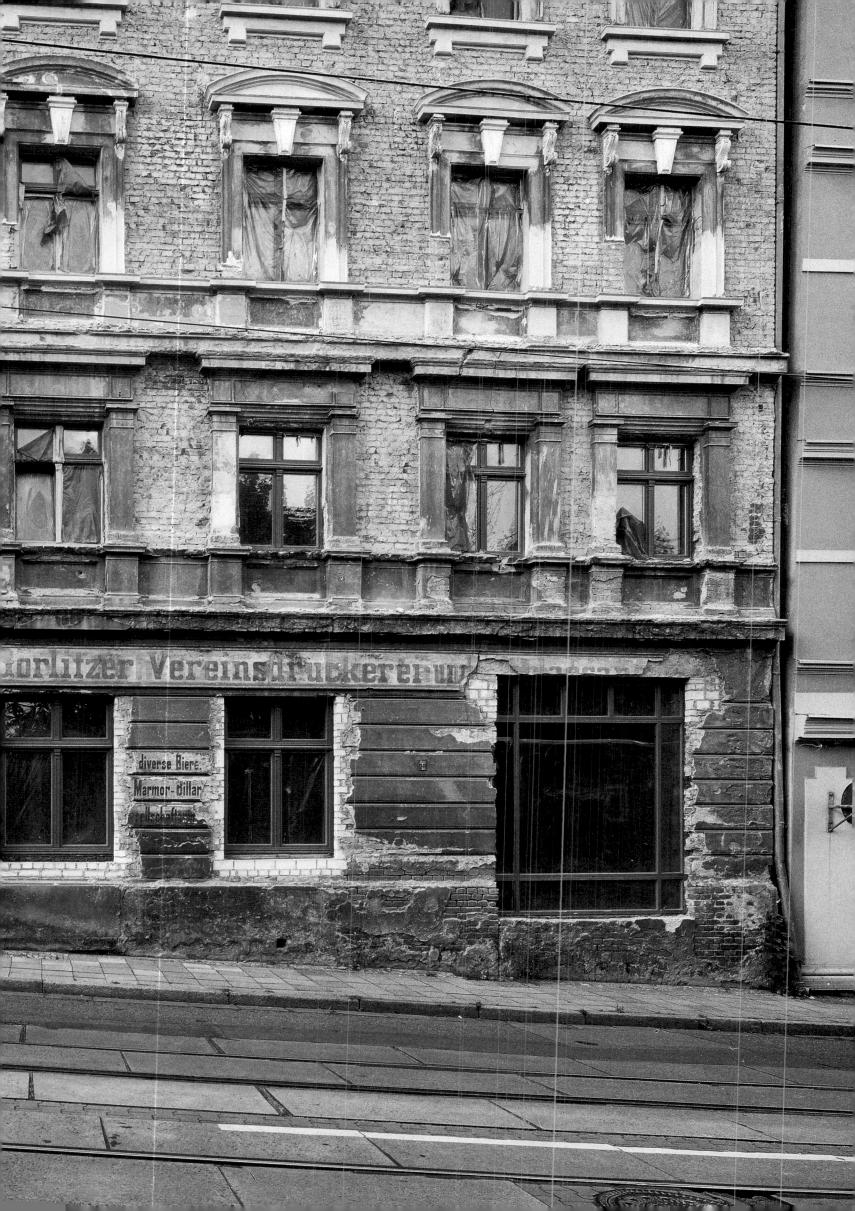

Vorangehende Doppelseiten
Preceding double pages

Görlitz
Grüner Graben
23. 6. 1990

Görlitz
Grüner Graben
17. 9. 2001

Görlitz
Demianiplatz
24. 6. 1990

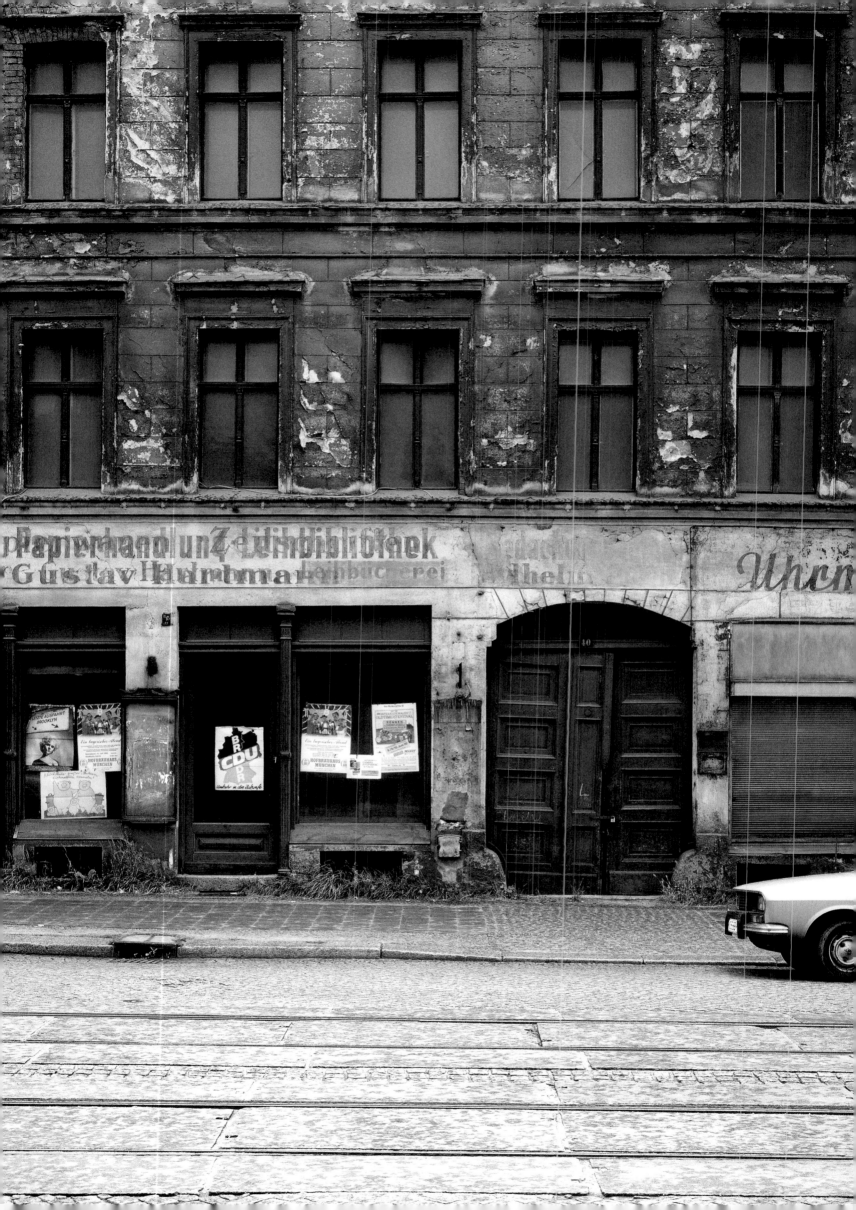

Görlitz
Demianiplatz
17. 9. 2001

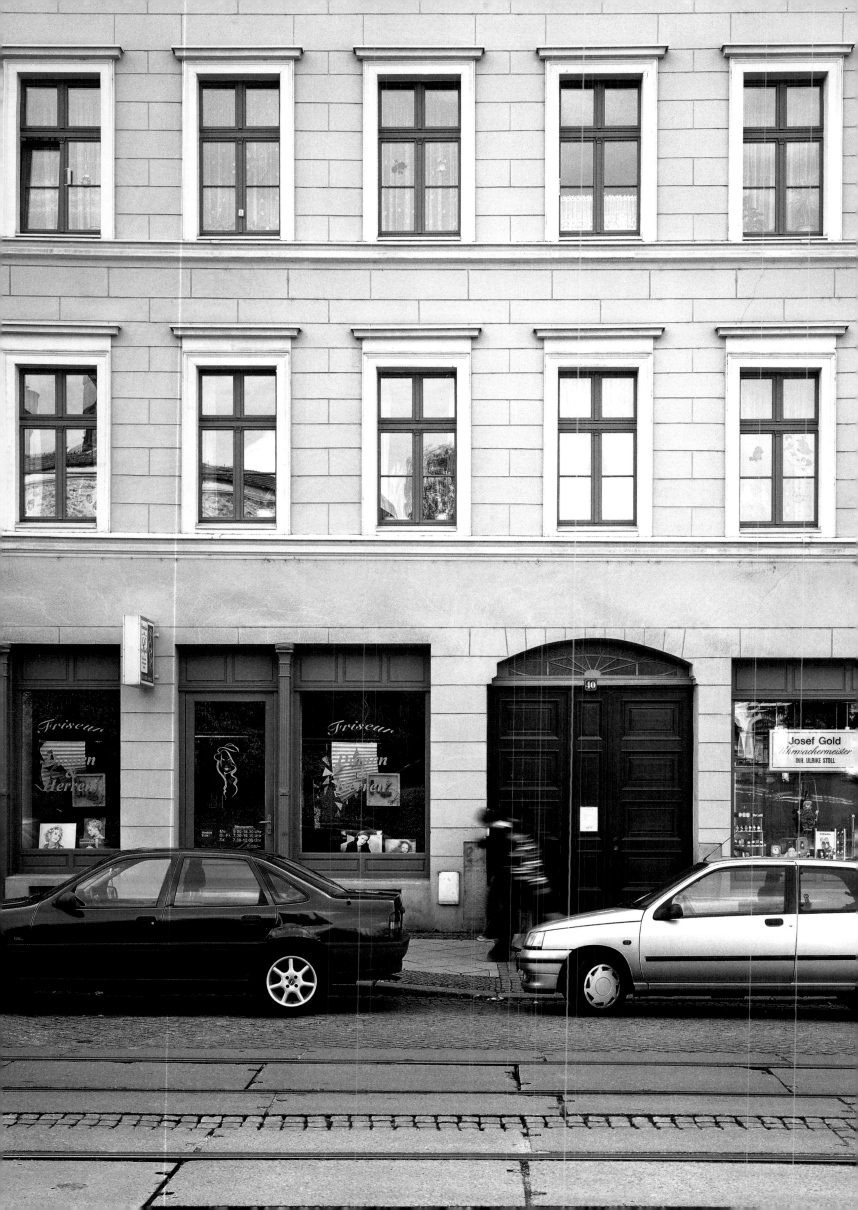

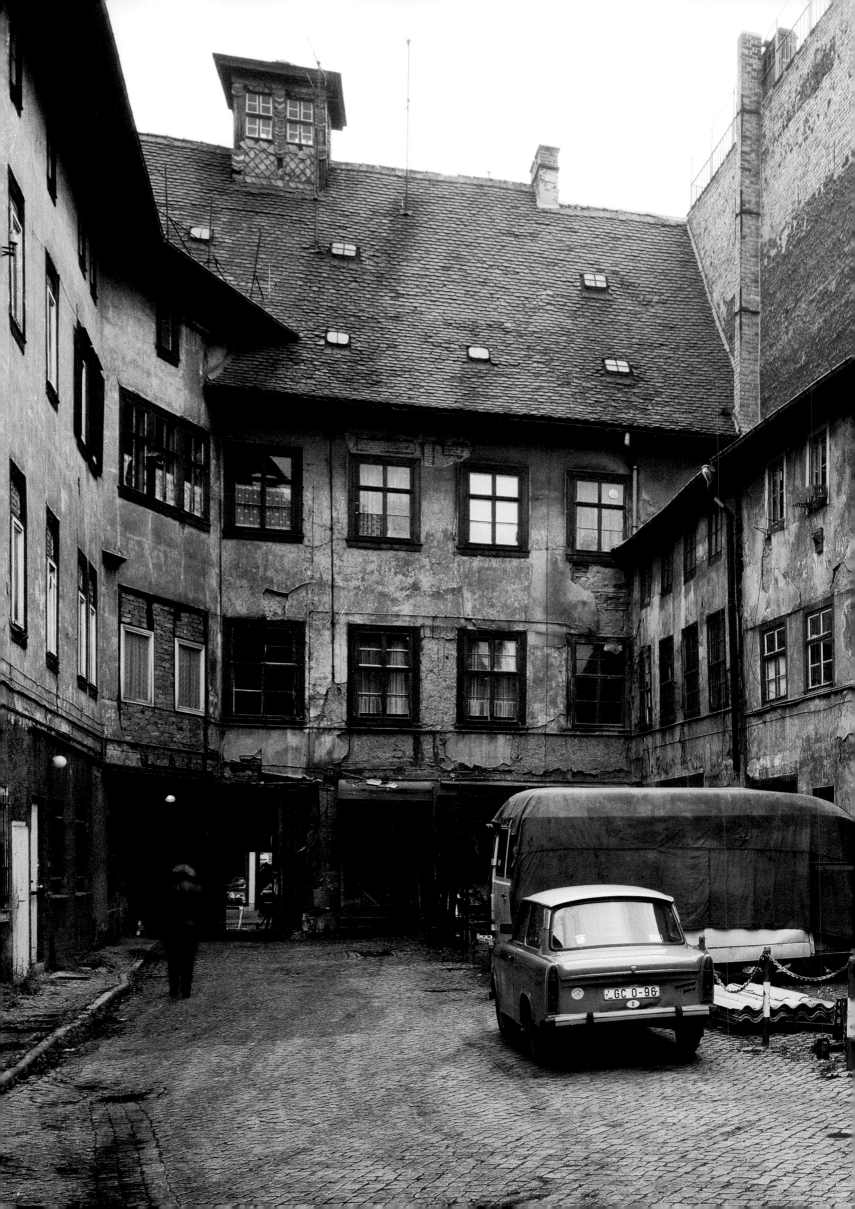

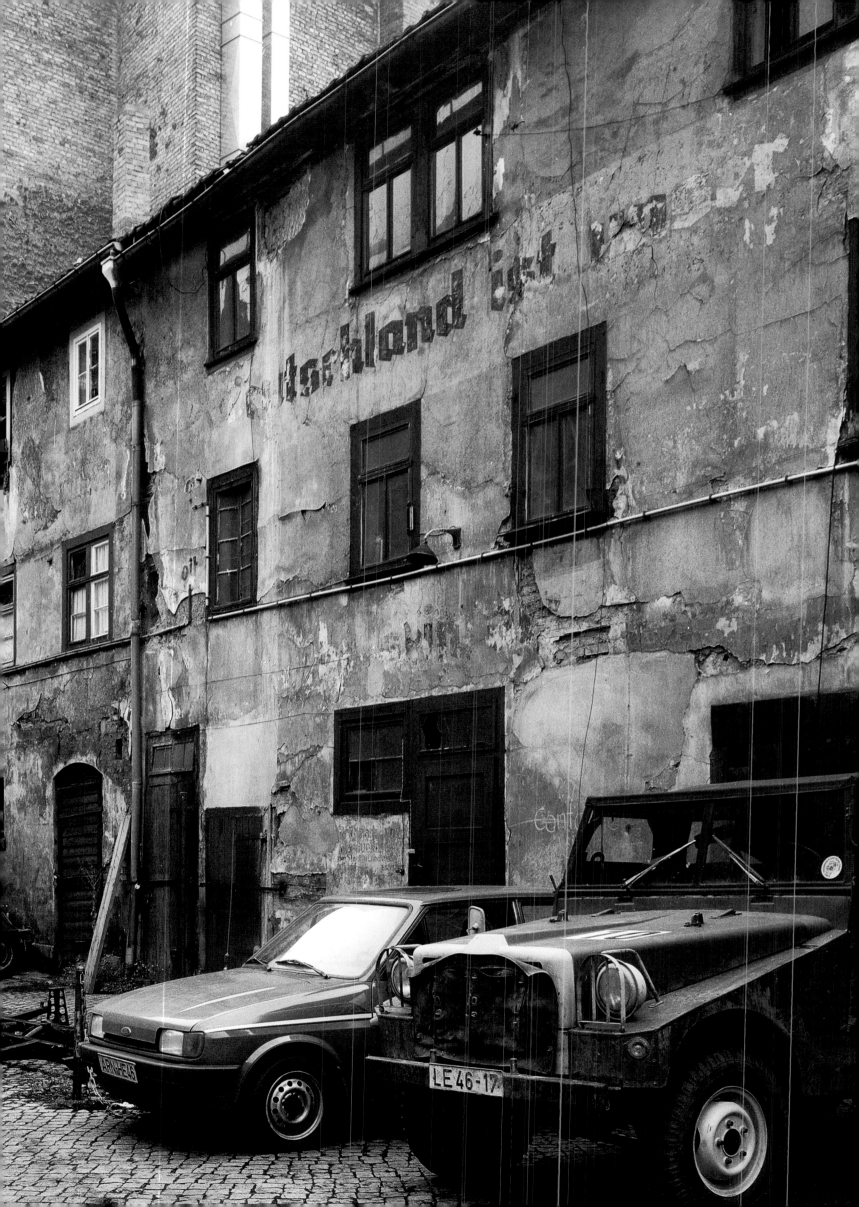

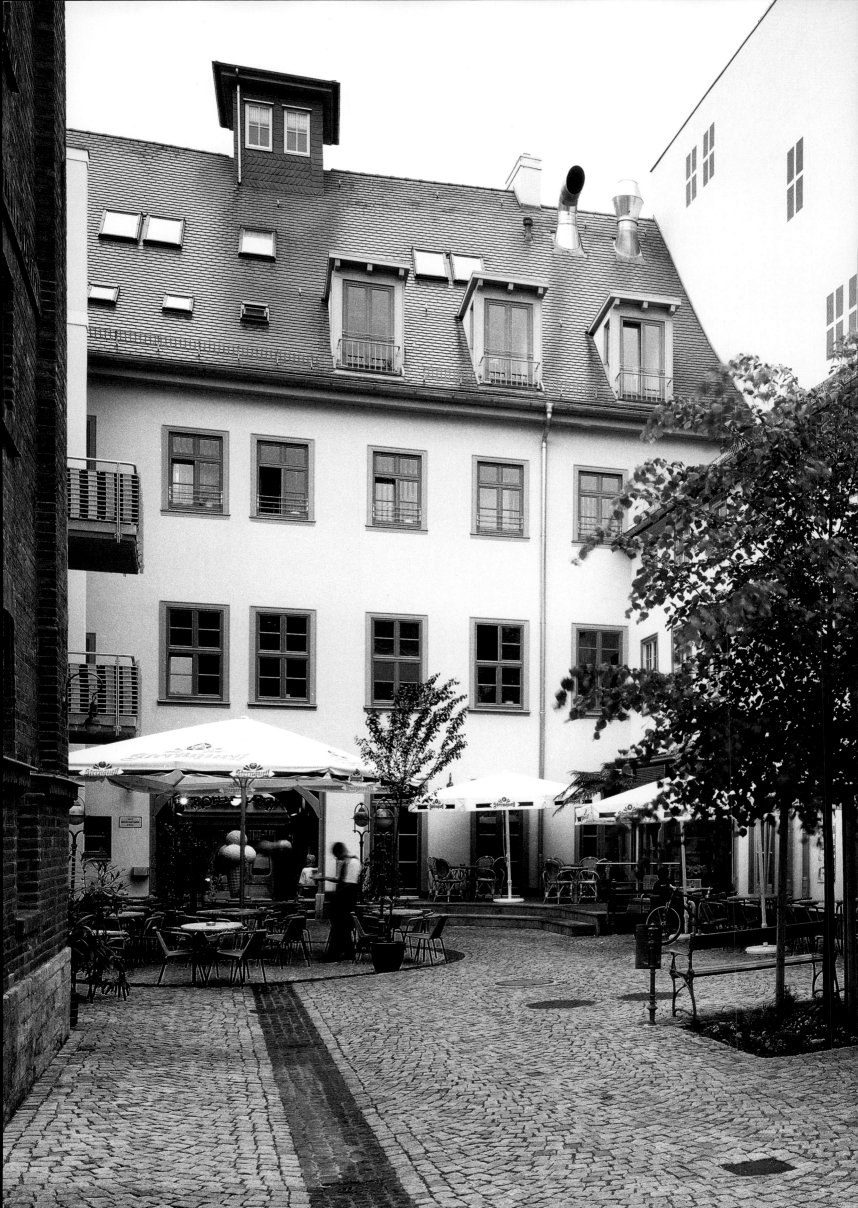

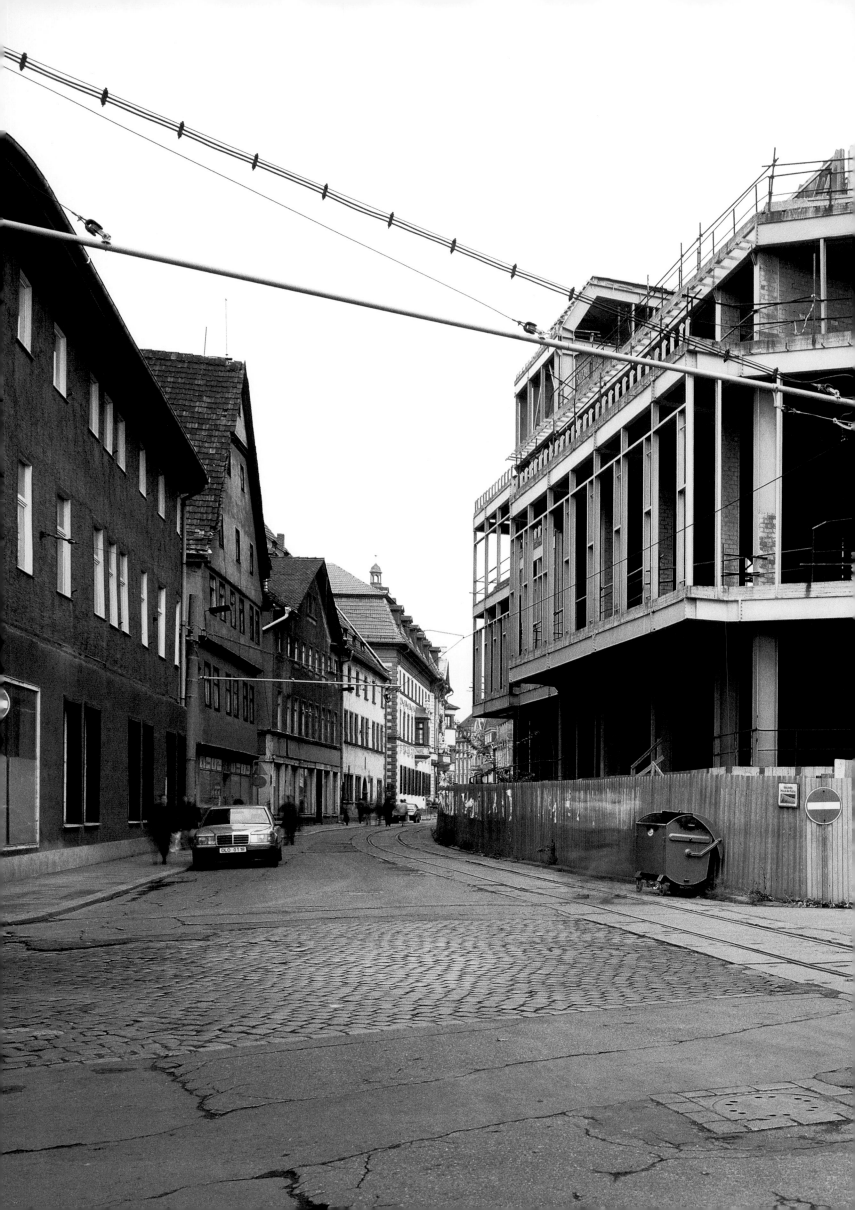

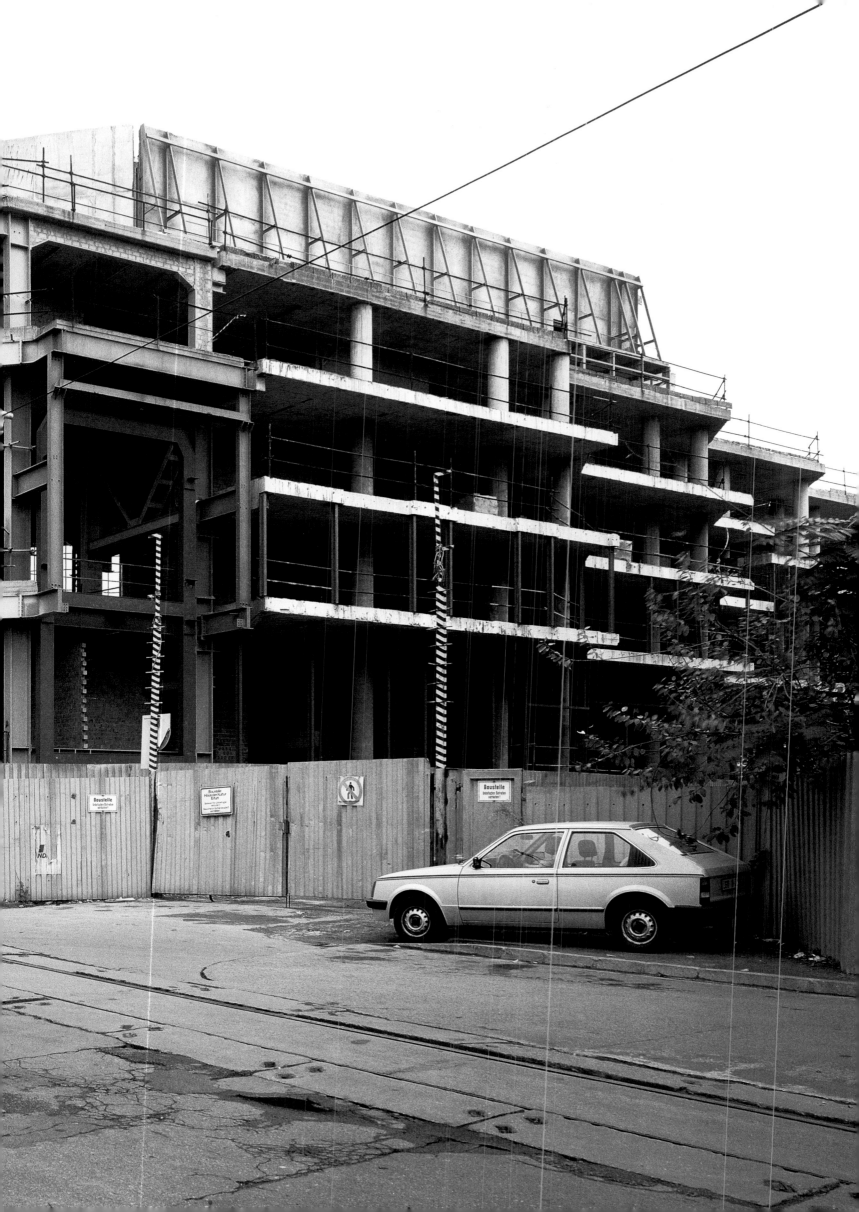

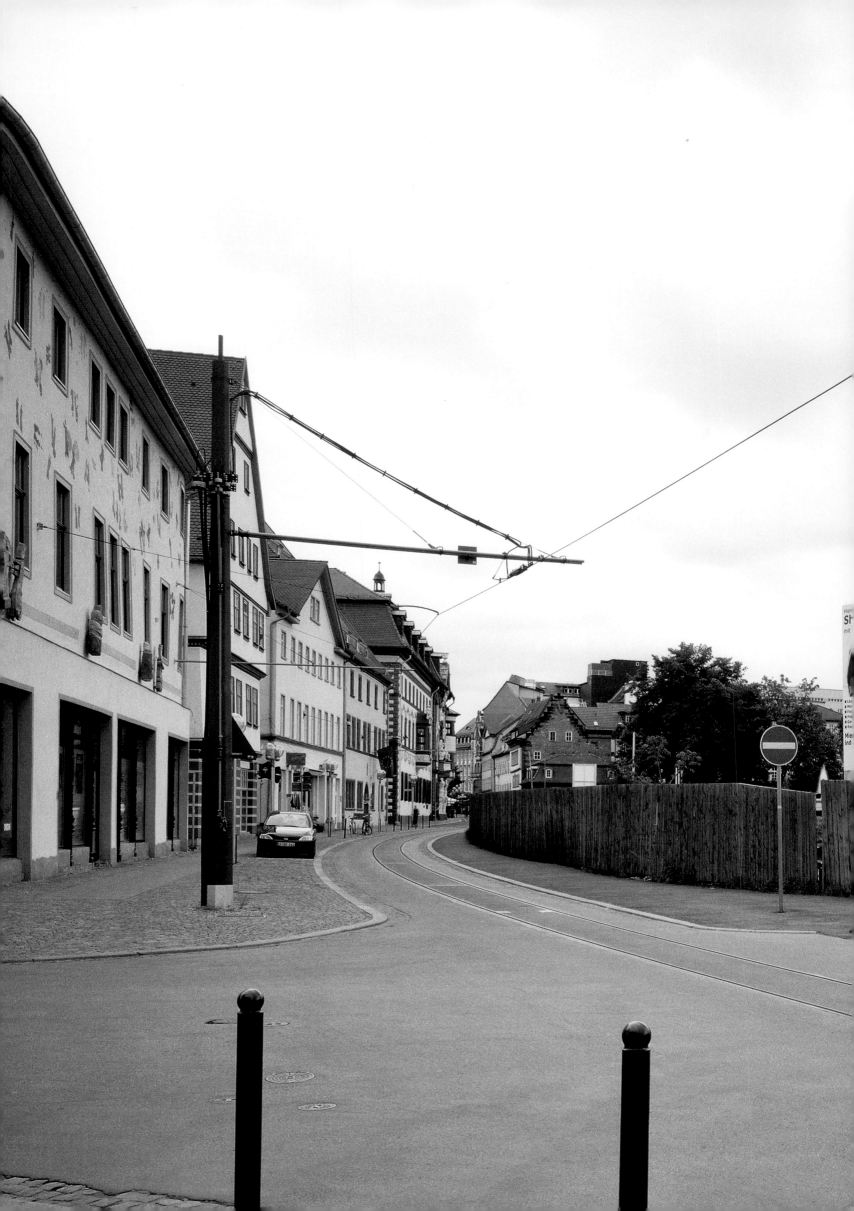

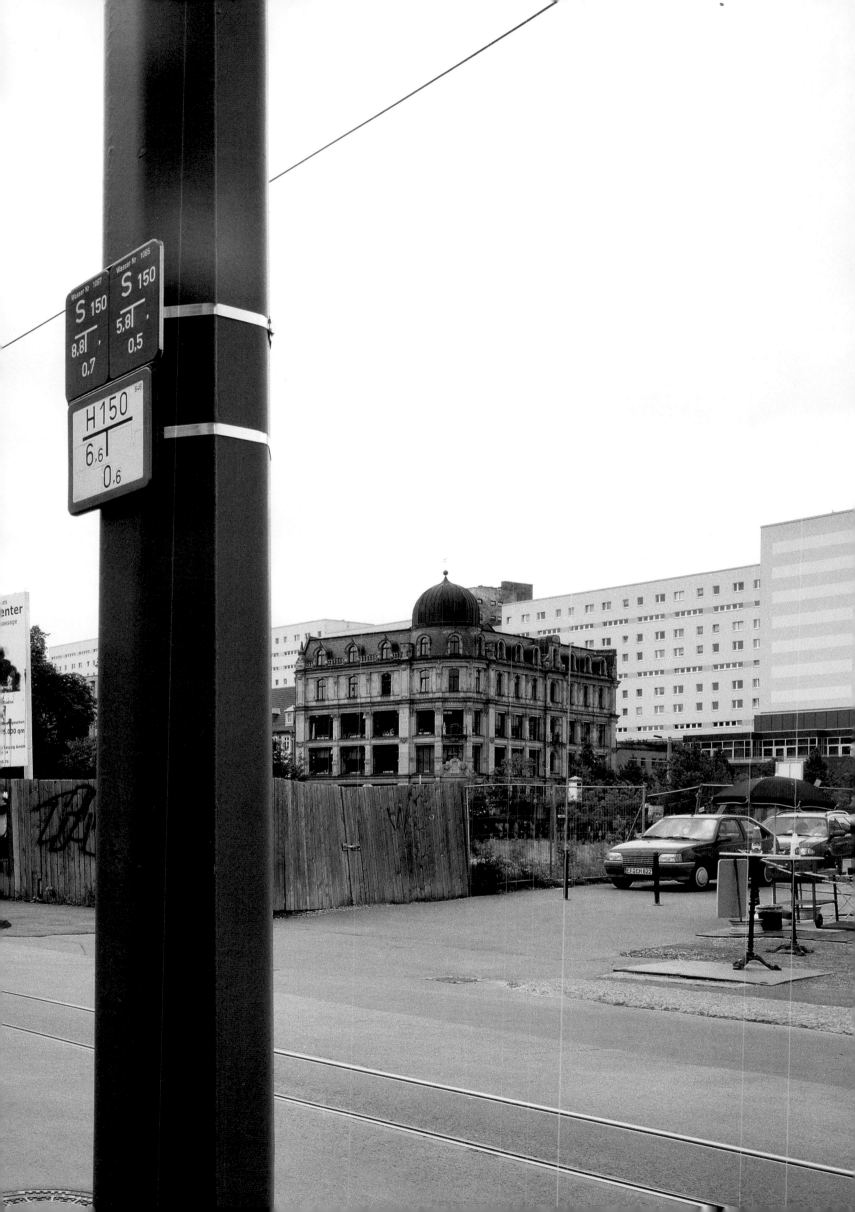

Vorangehende Doppelseiten
Preceding double pages

Erfurt
Marktstraße, Hof
Marktstraße, courtyard
25. 10. 1991

Erfurt
Marktstraße, Hof
Marktstraße, courtyard
19. 5. 2003

Erfurt
Haus der Kultur
Regierungsstraße /
Eichenstraße
25. 6. 1991

Erfurt
Regierungsstraße /
Eichenstraße
19. 5. 2003

Halle
Moritzburgring
23. 10. 1991

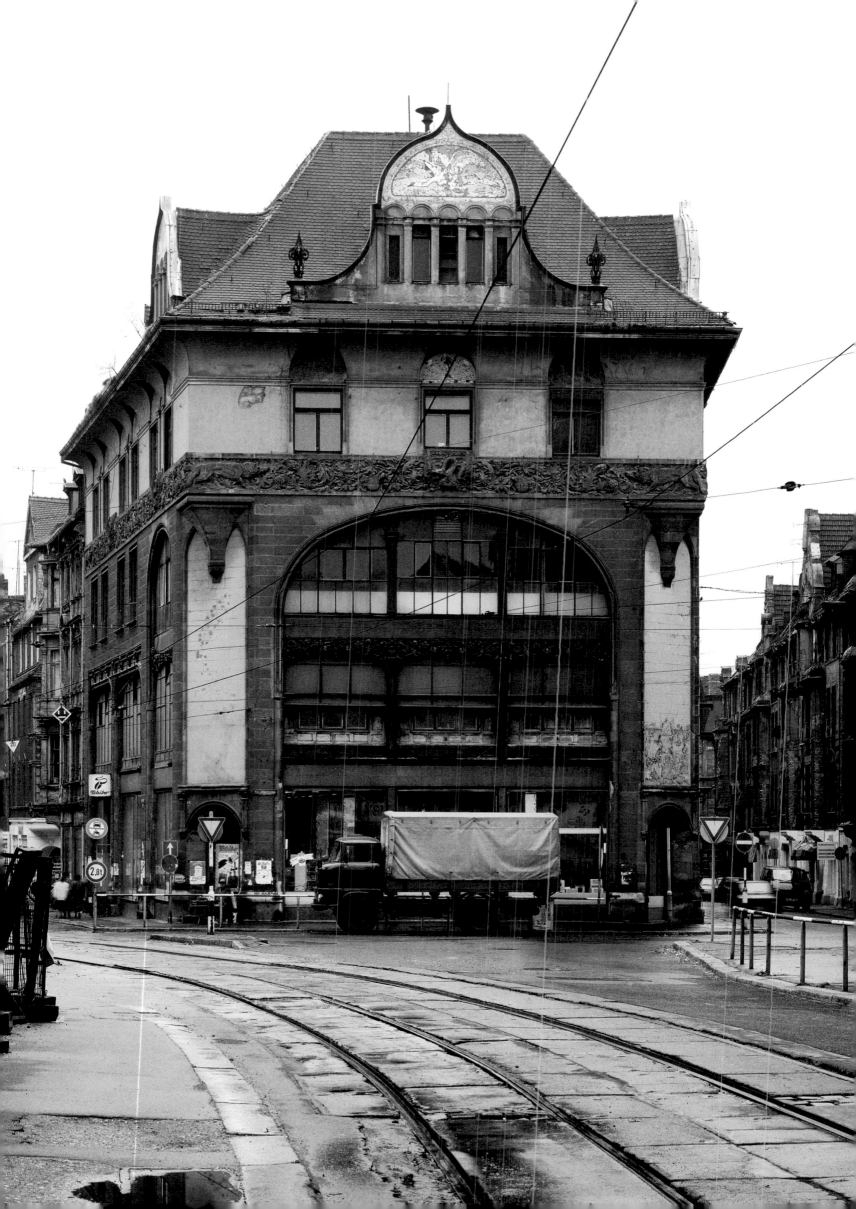

Halle
Moritzburgring
19. 5. 2003

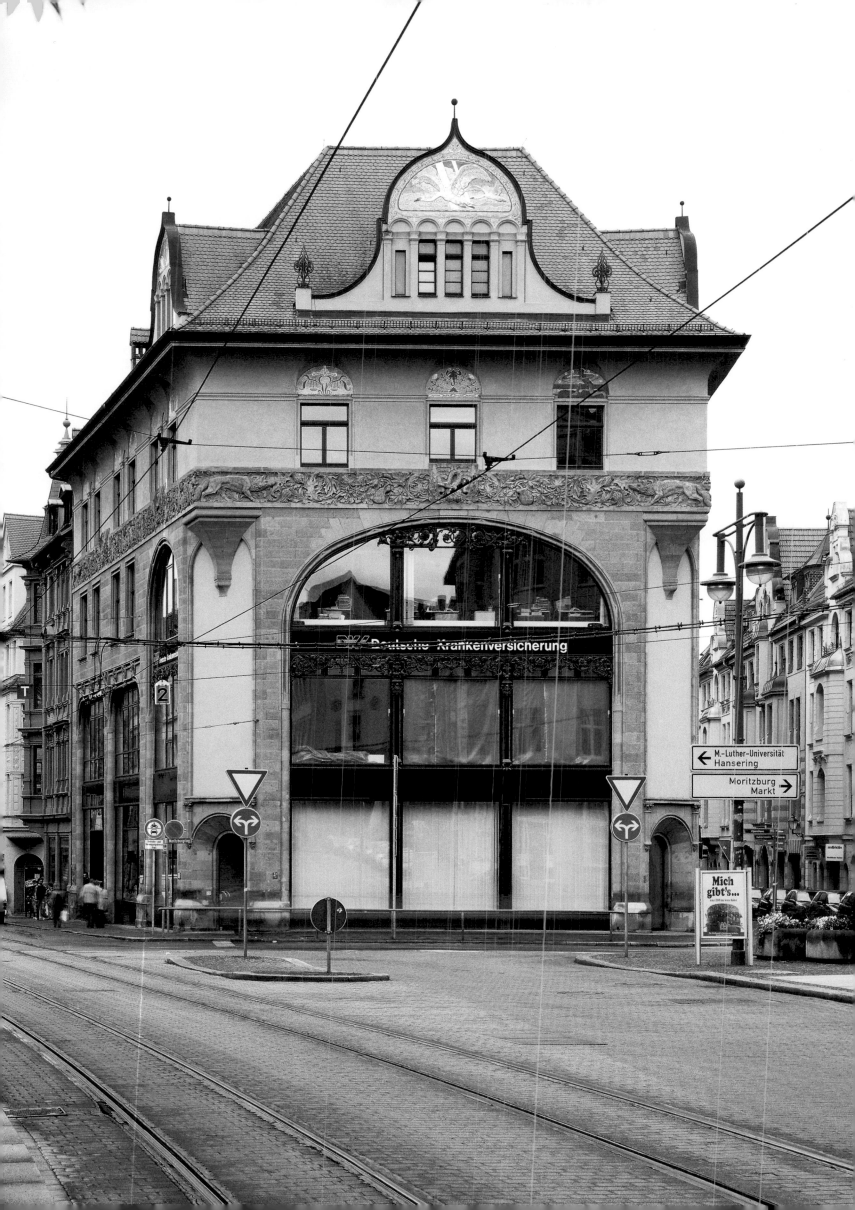

Halle
Geiststraße
23. 10. 1991

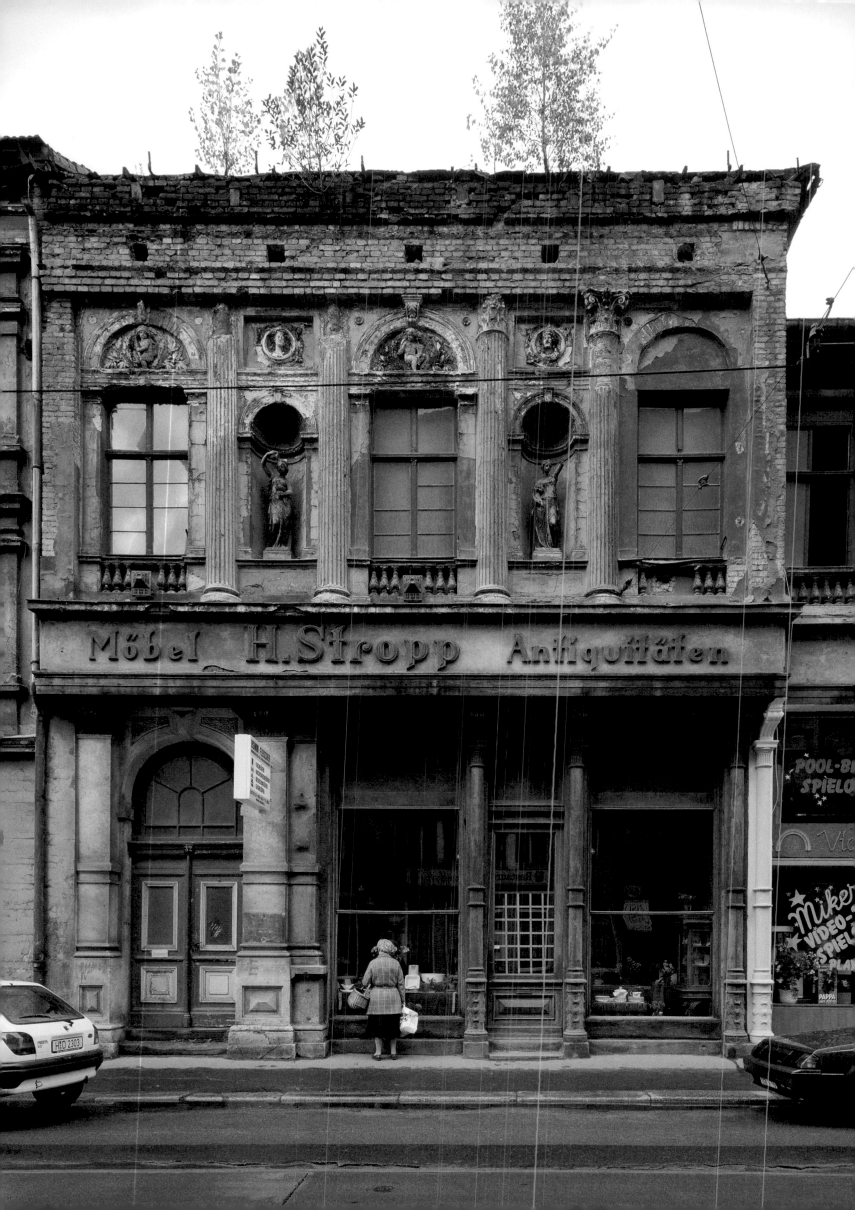

Halle
Geiststraße
19. 5. 2003

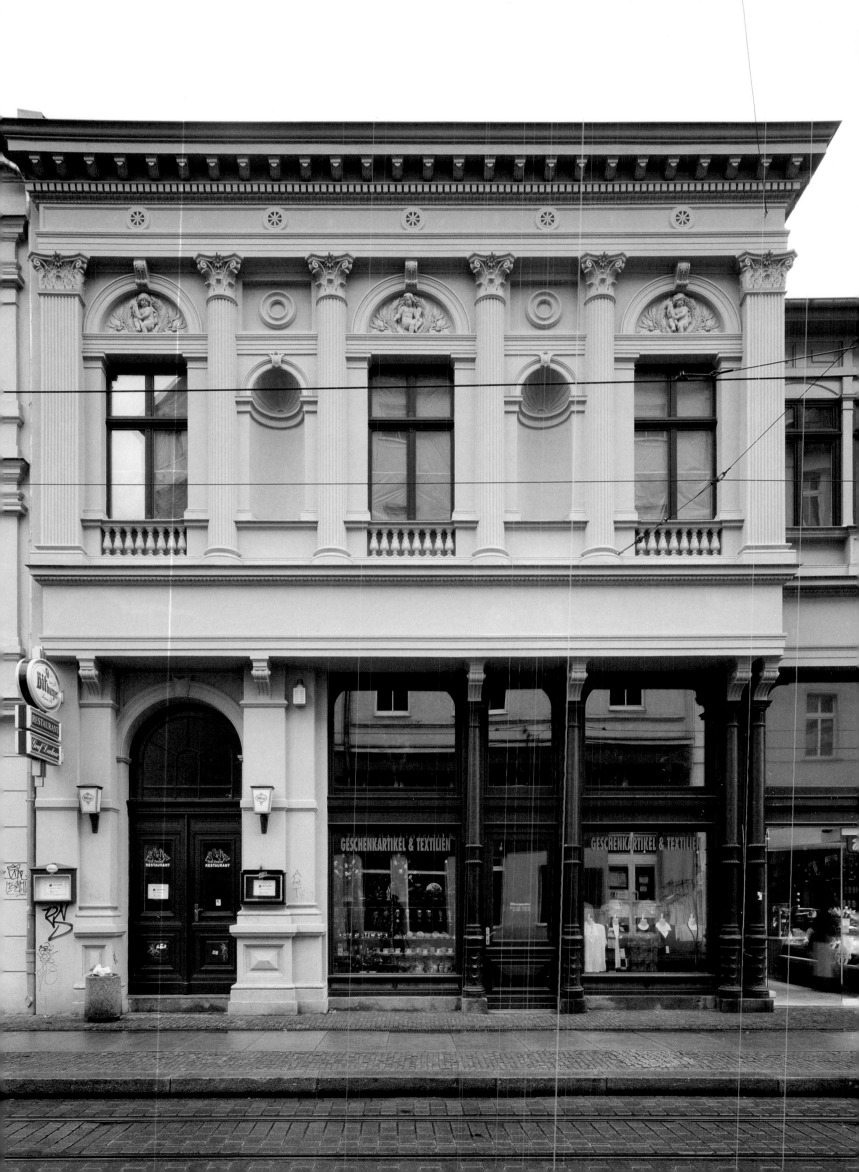

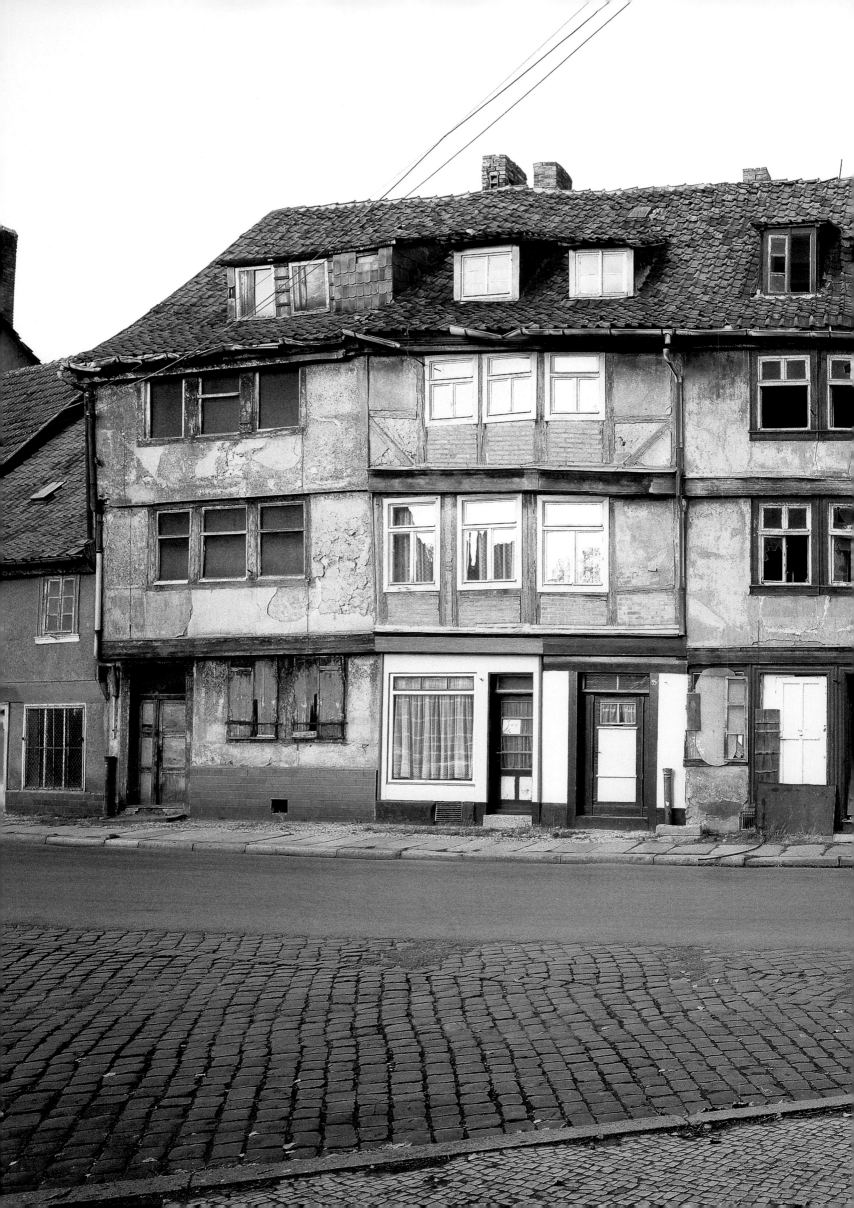

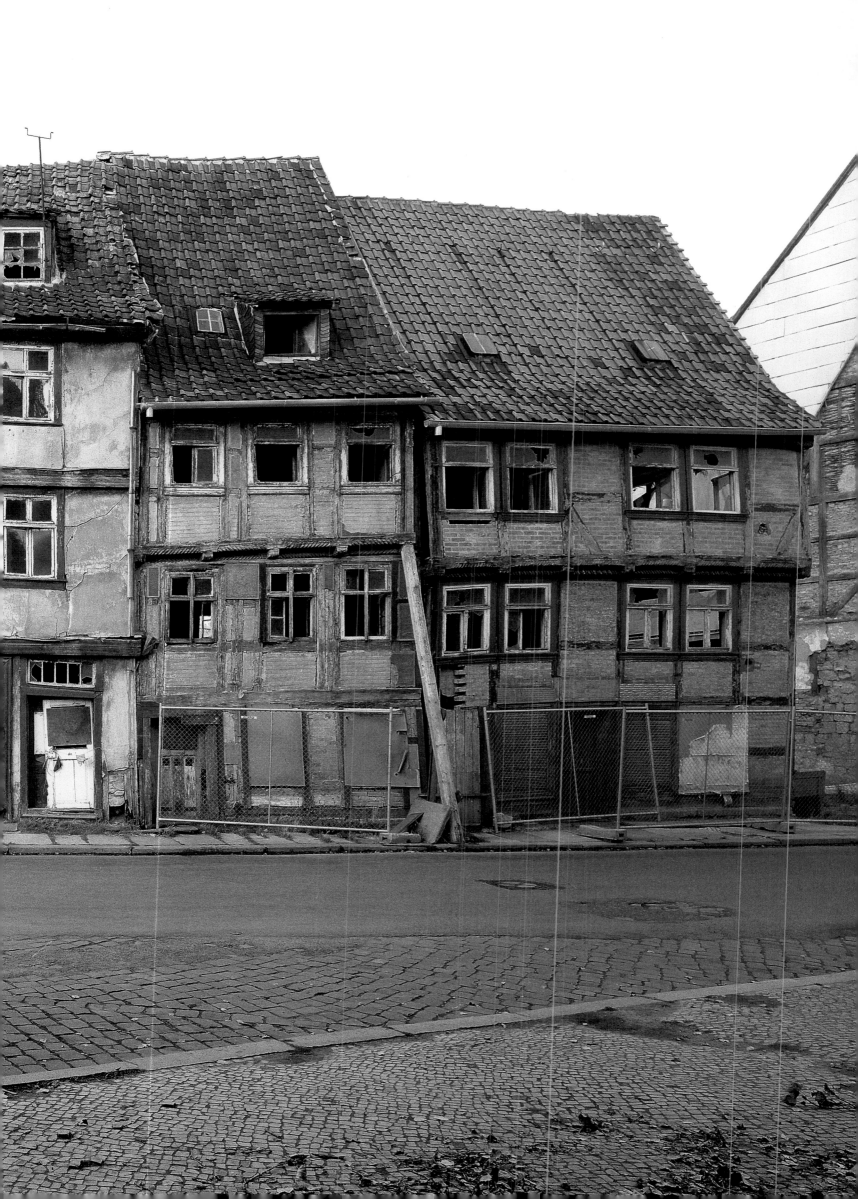

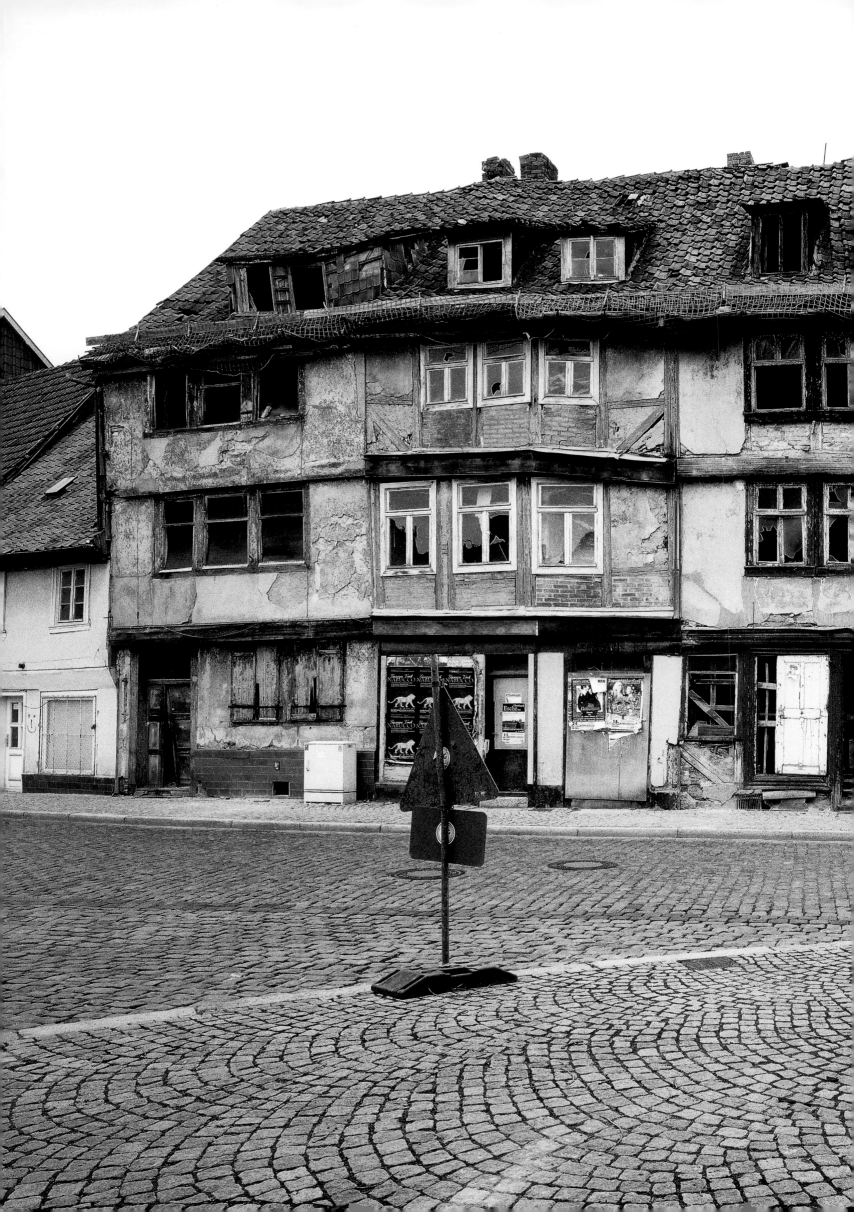

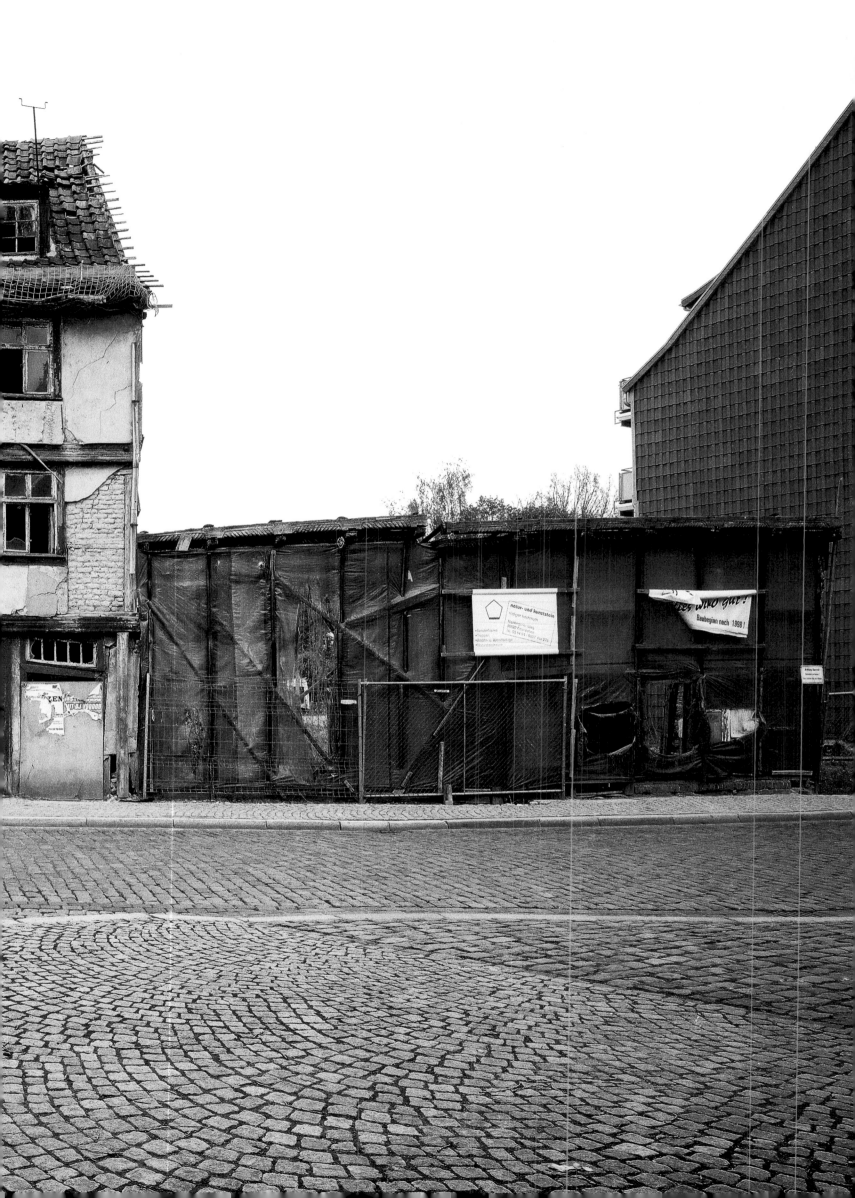

Vorangehende Doppelseiten
Preceding double pages

Halberstadt
Bakenstraße
21. 10. 1991

Halberstadt
Bakenstraße
2. 5. 2003

Berlin
Mulackstraße
17. 1. 1992

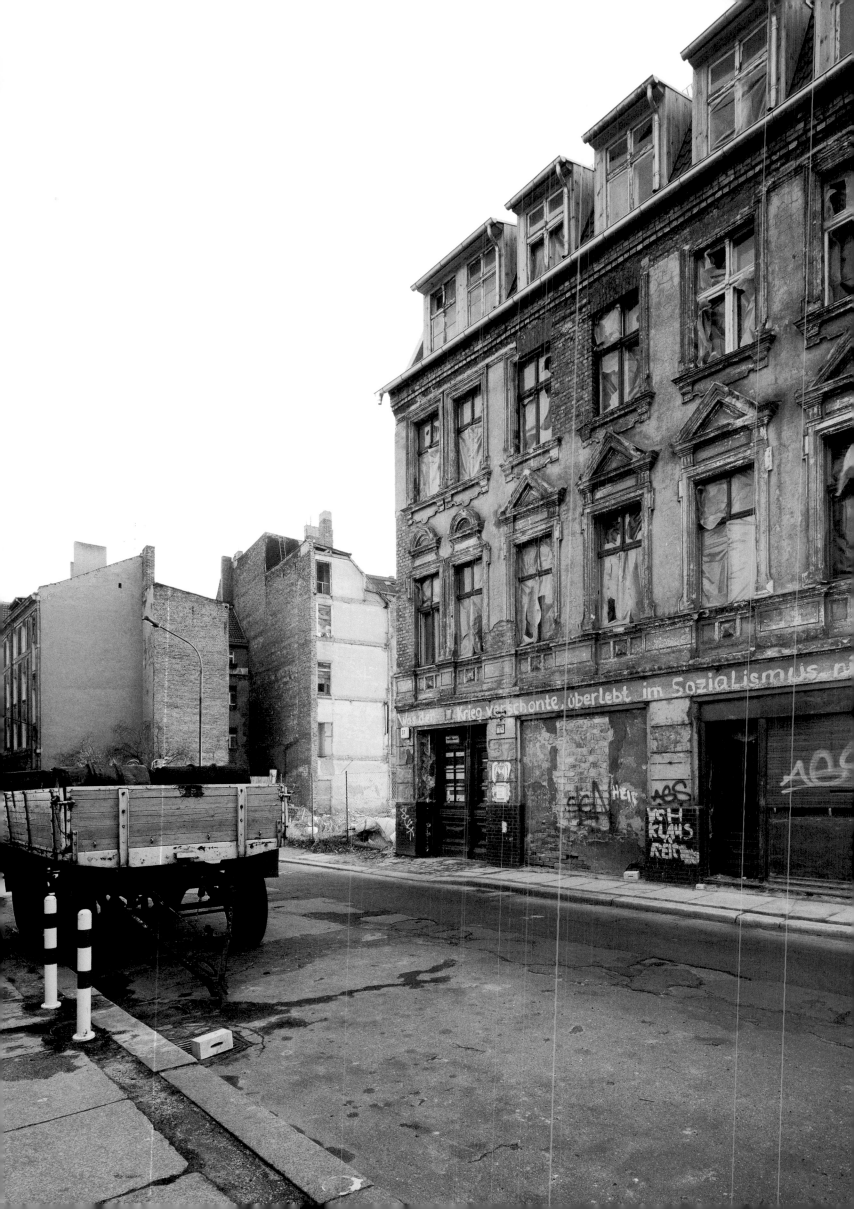

Berlin
Mulackstraße
3. 9. 2003

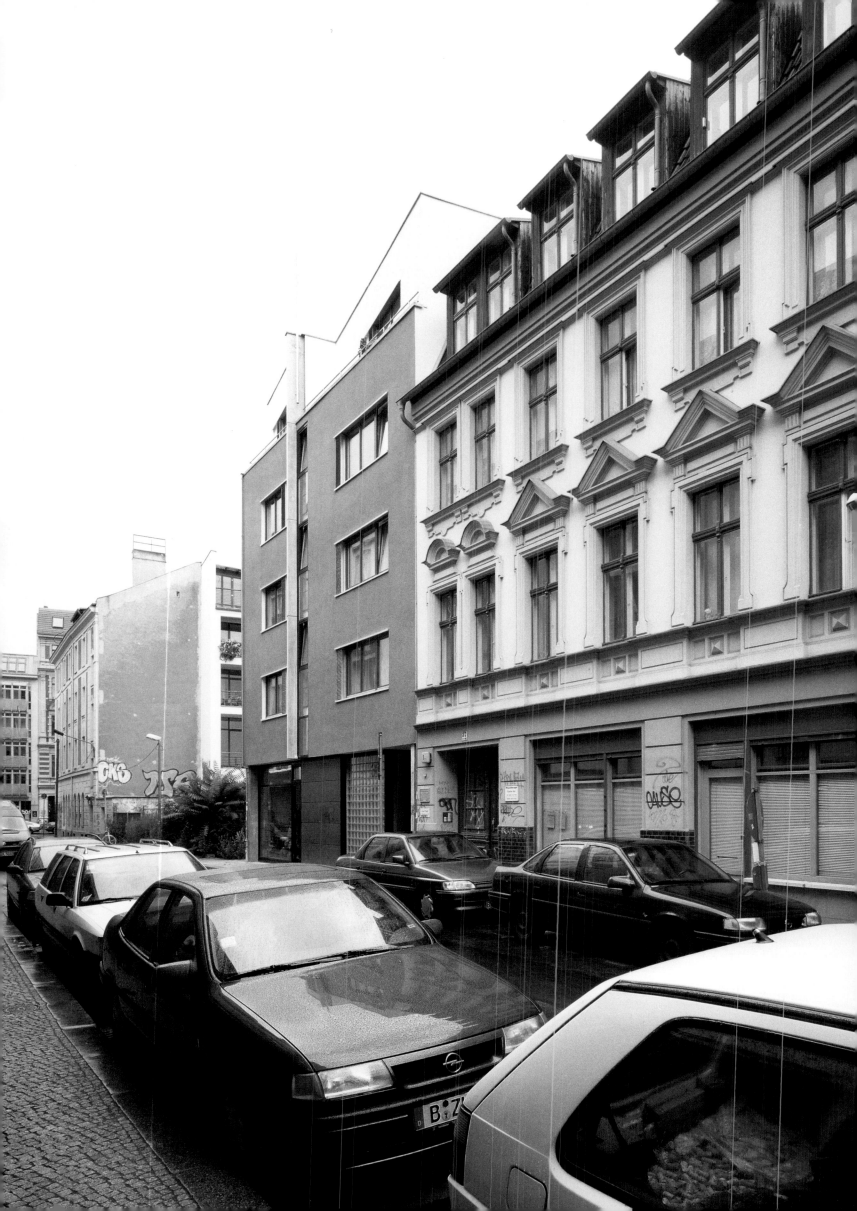

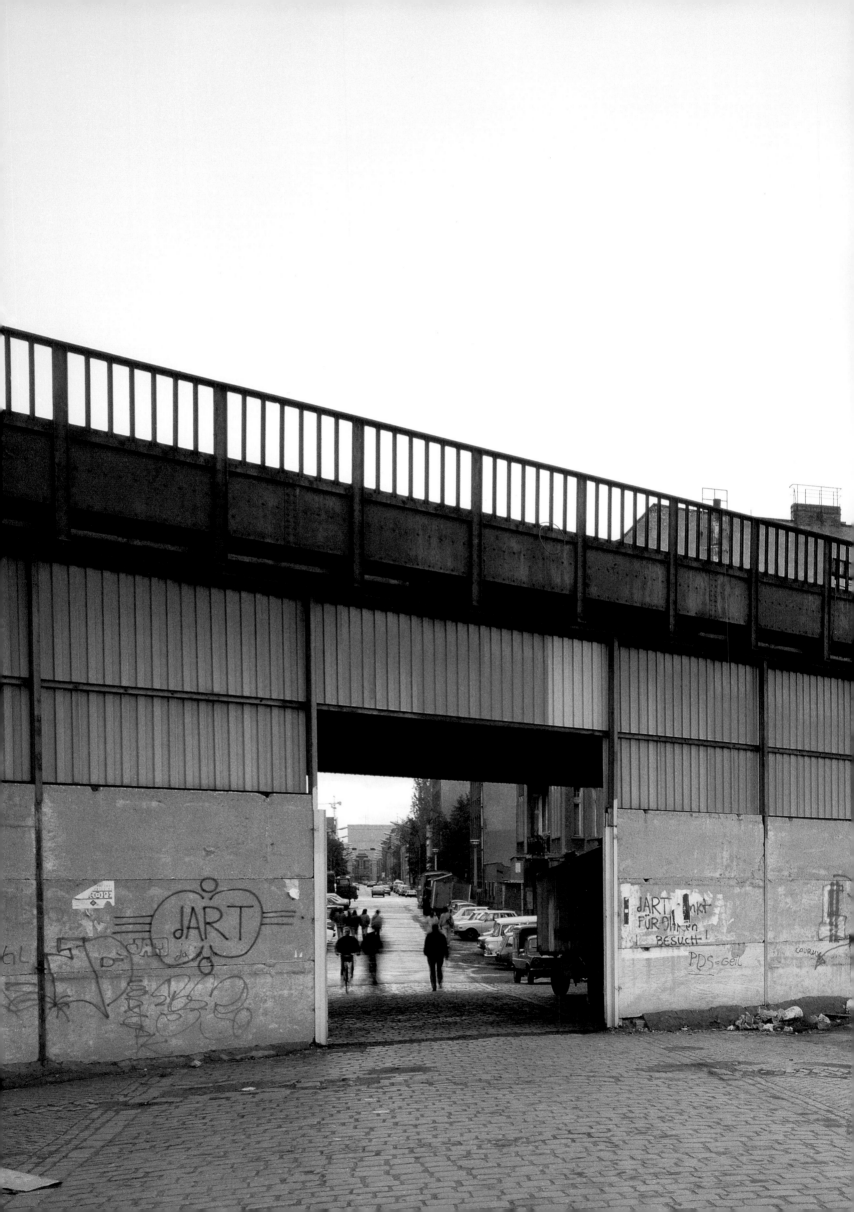

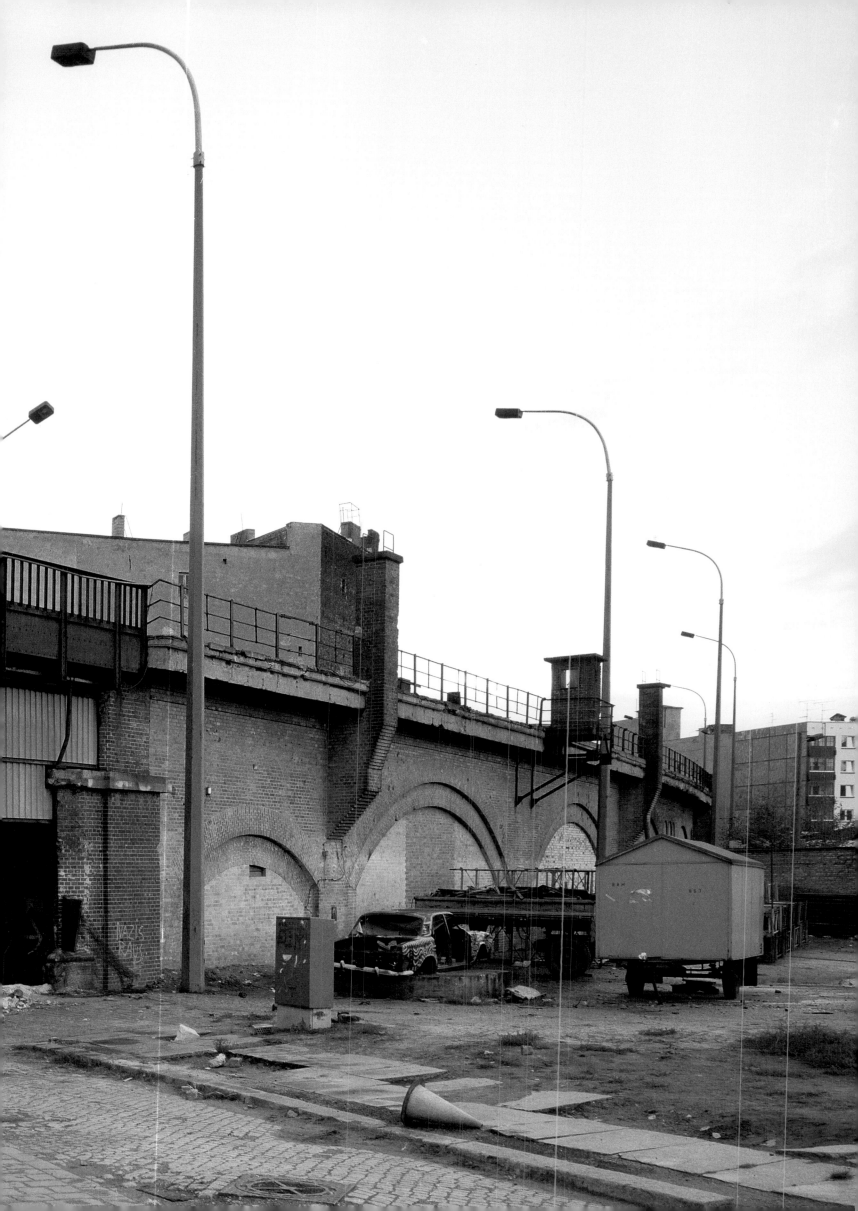

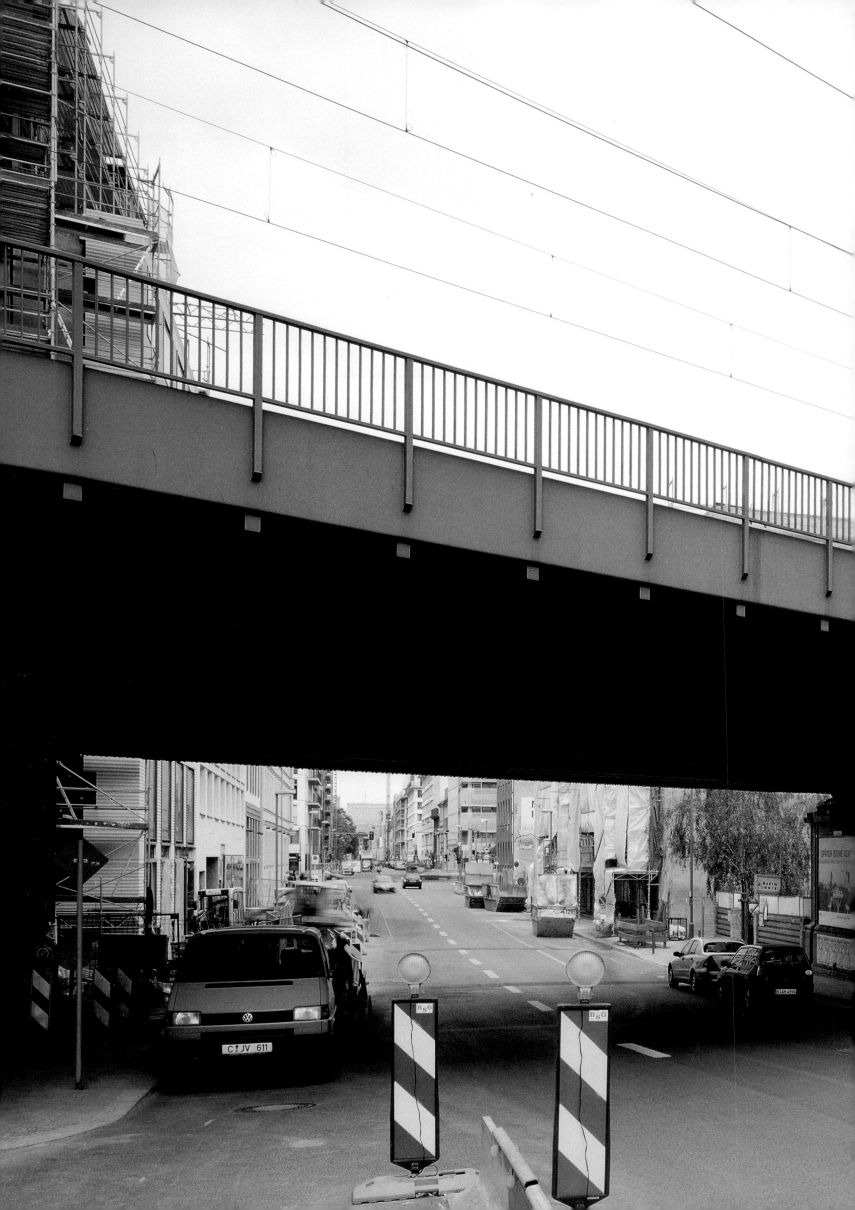

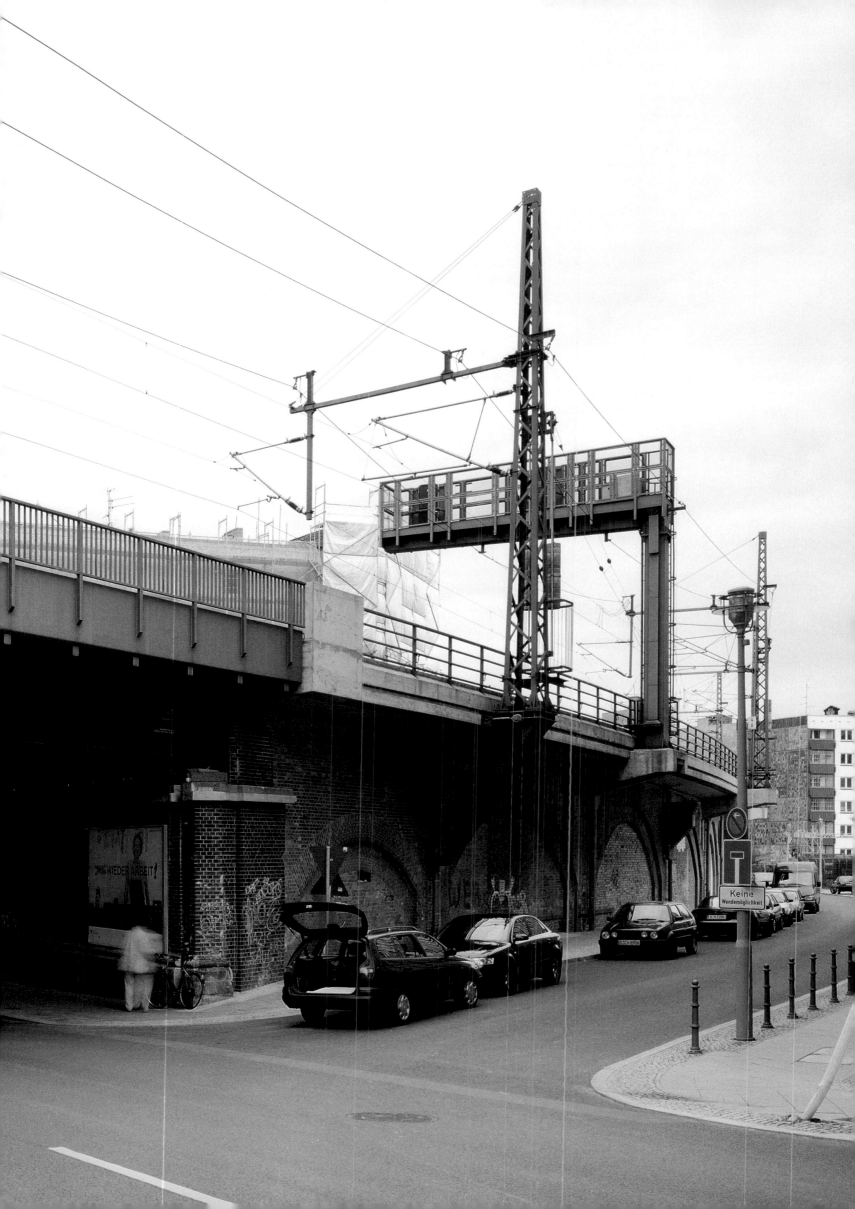

Vorangehende Doppelseiten
Preceding double pages

Berlin
Stadtbahn-Viadukt
Stadtbahn viaduct
Reinhardtstraße
12. 7. 1992

Berlin
Stadtbahn-Viadukt
Stadtbahn viaduct
Reinhardtstraße
4. 9. 2003

Berlin
Marienstraße, Hof
Marienstraße, courtyard
12. 7. 1992

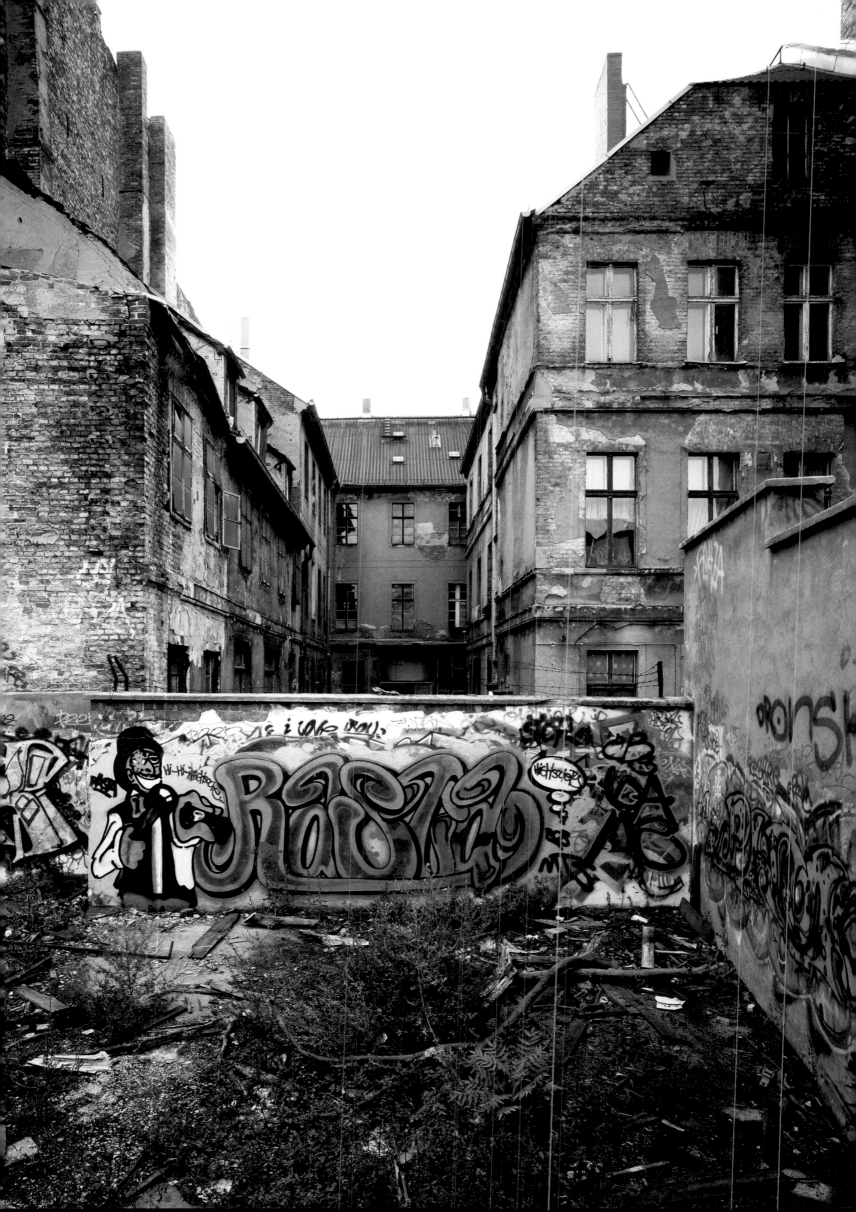

Berlin
Marienstraße, Hof
Marienstraße, courtyard
16. 3. 2004

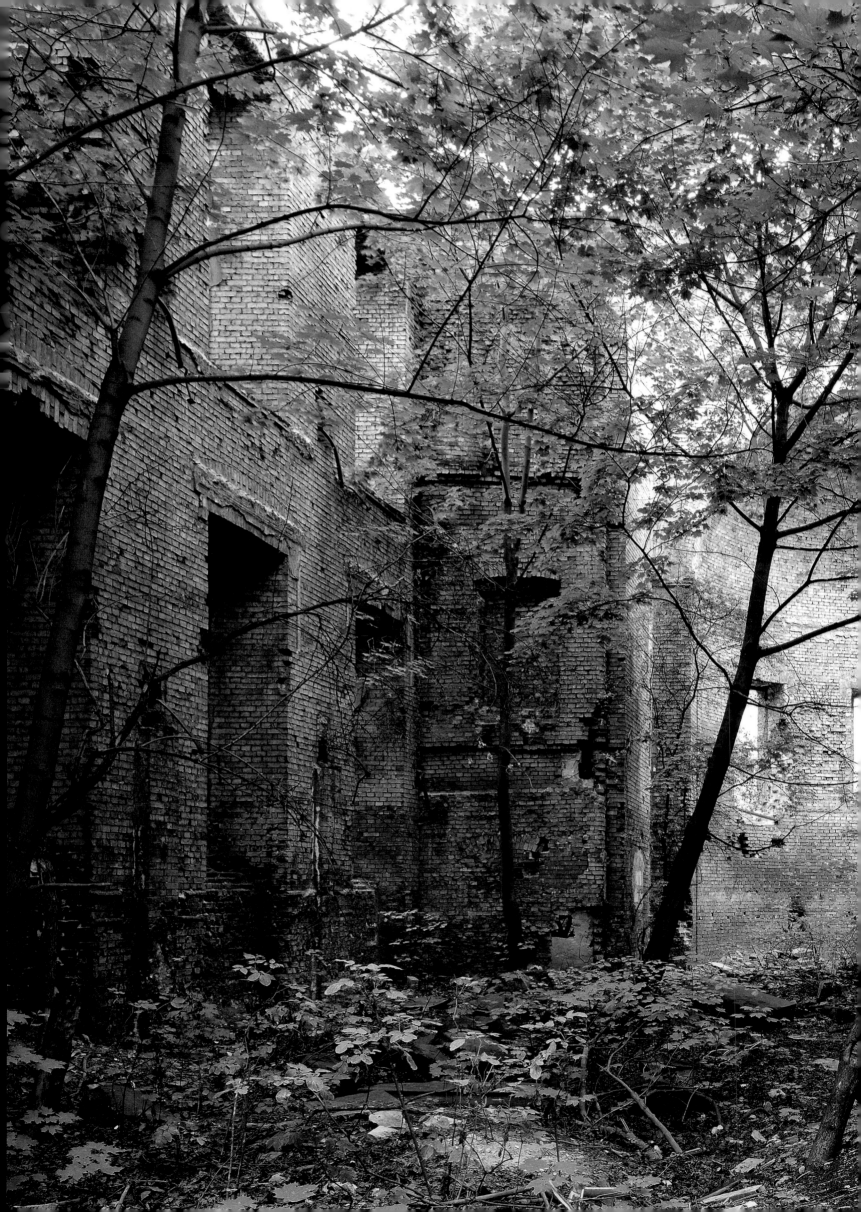

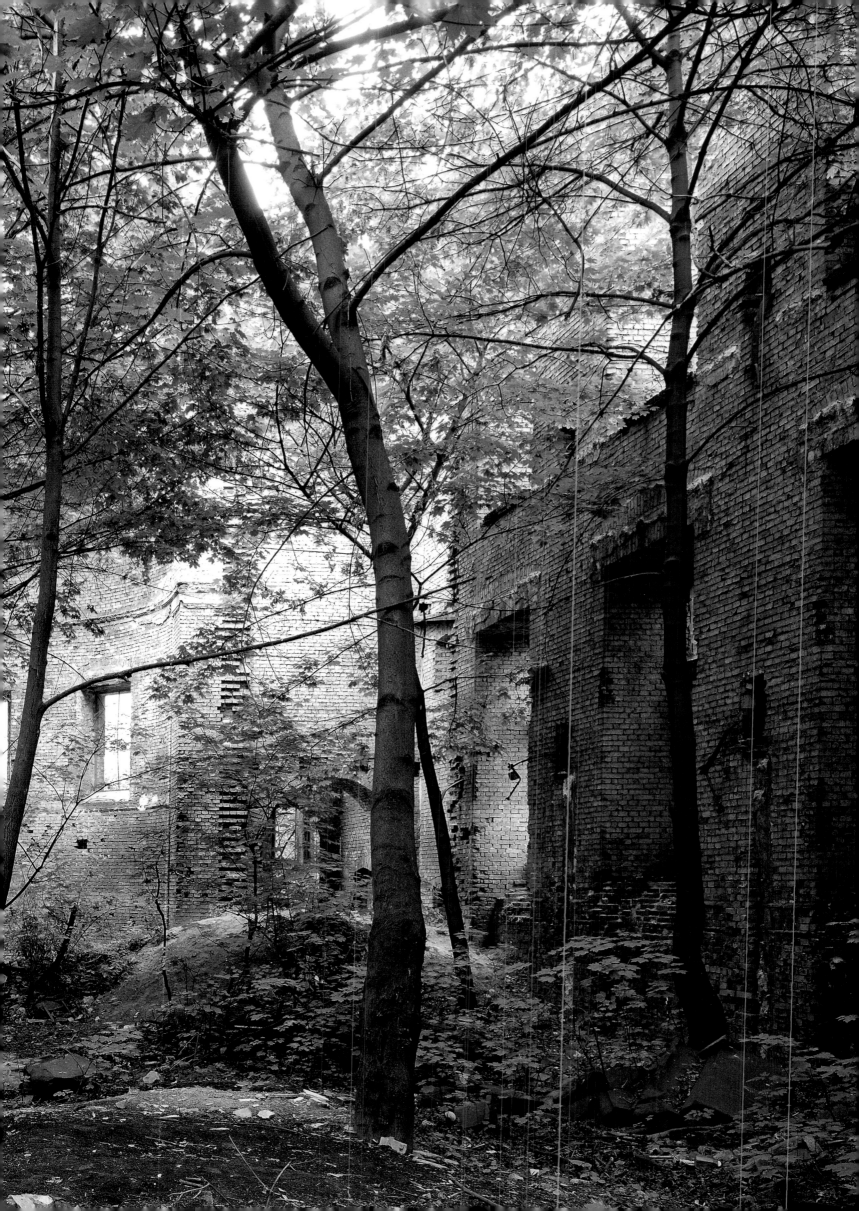

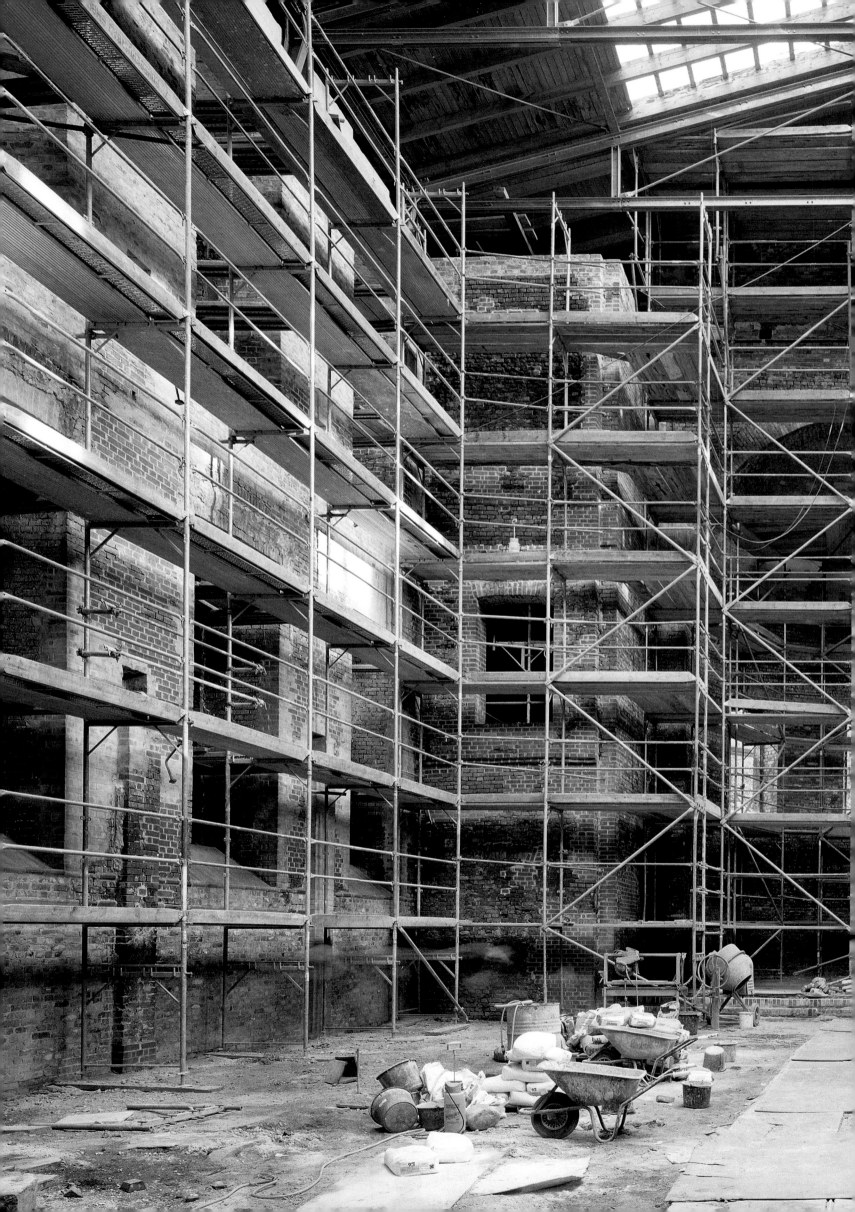

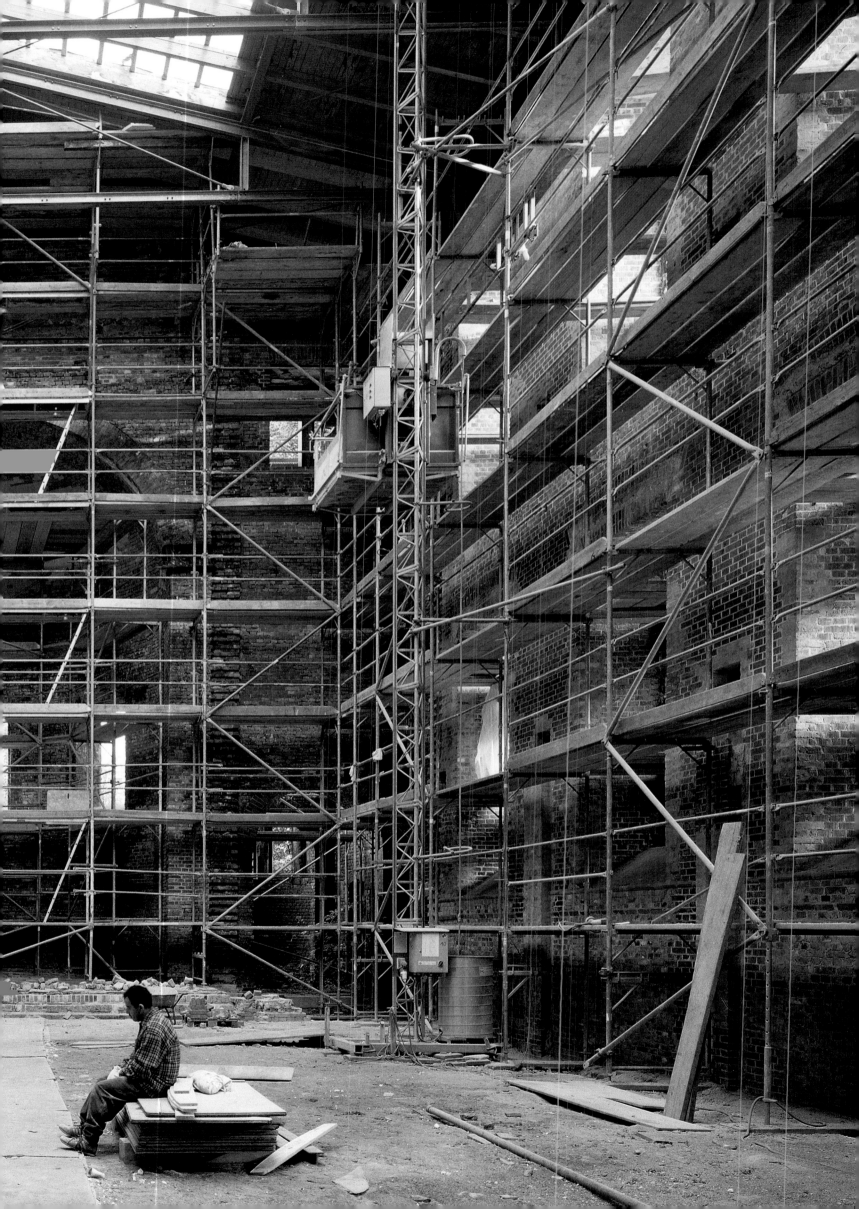

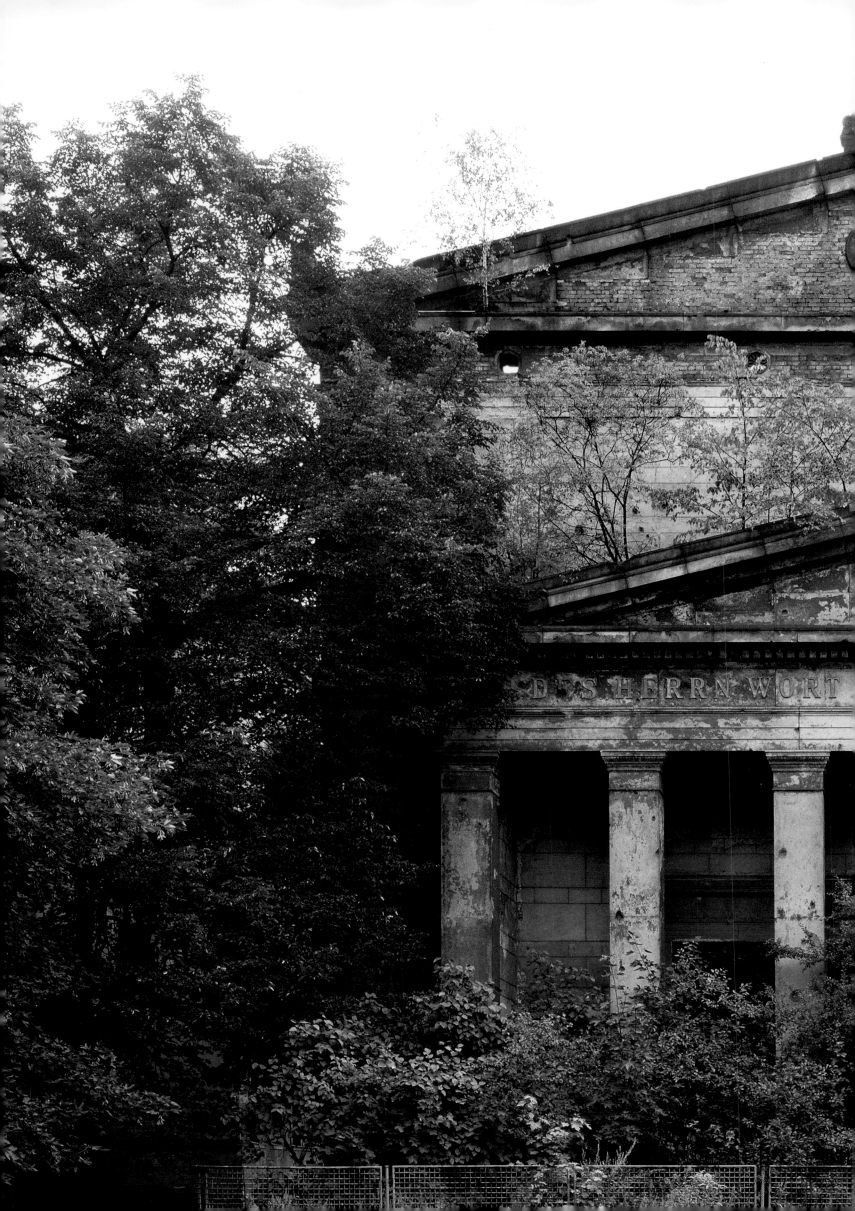

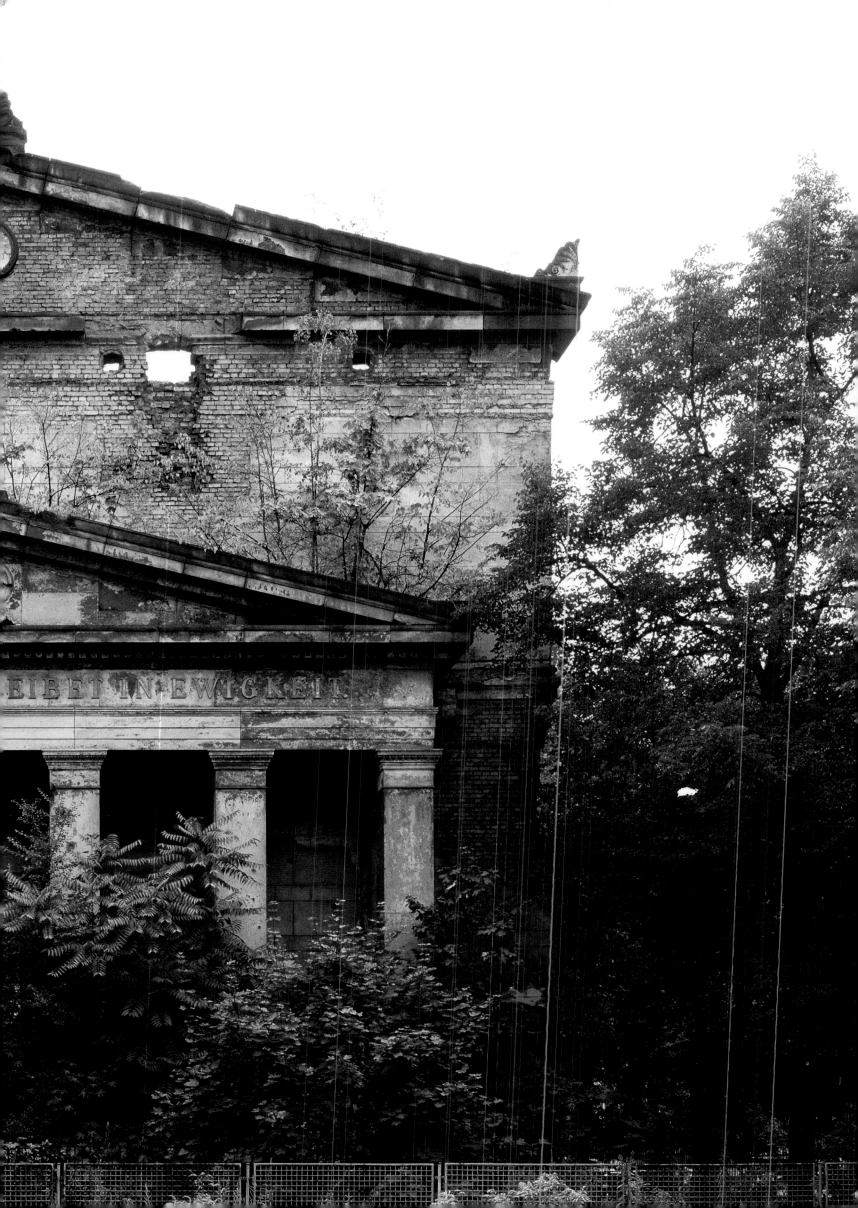

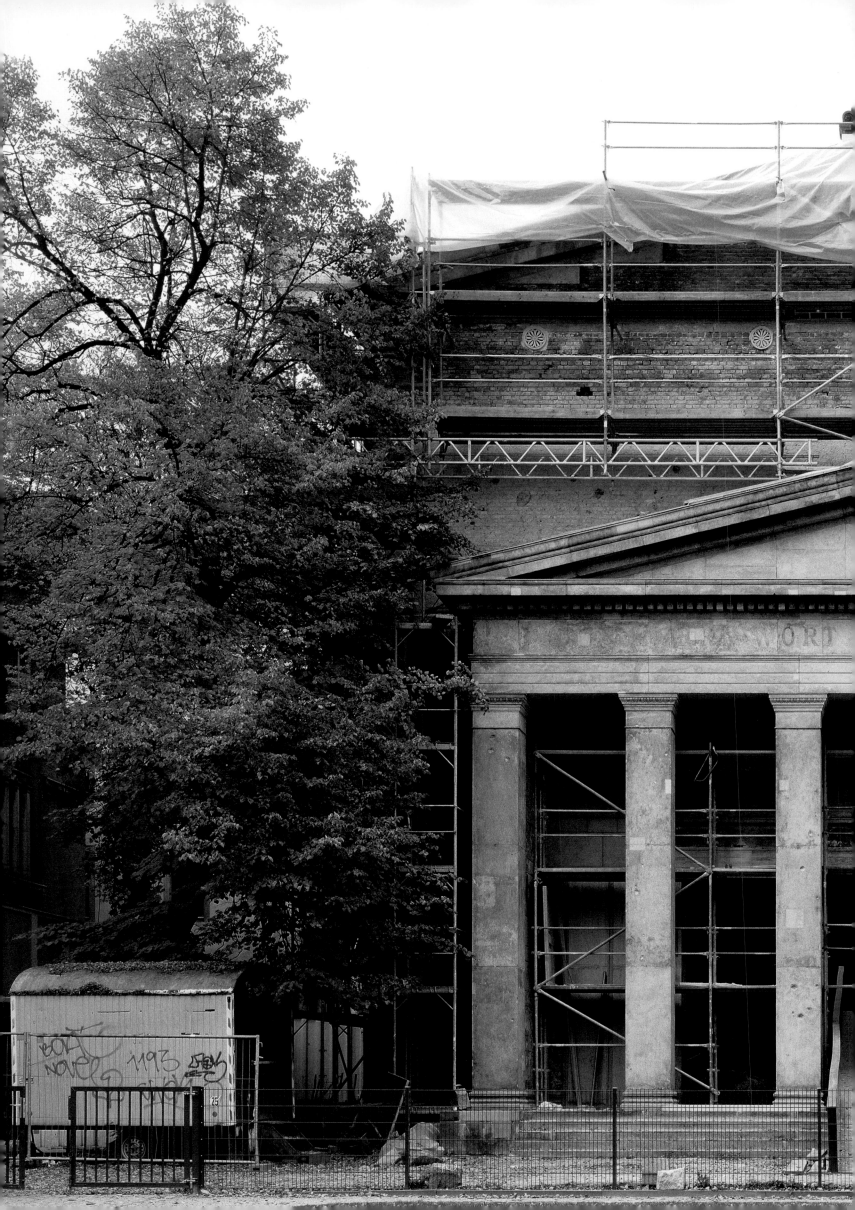

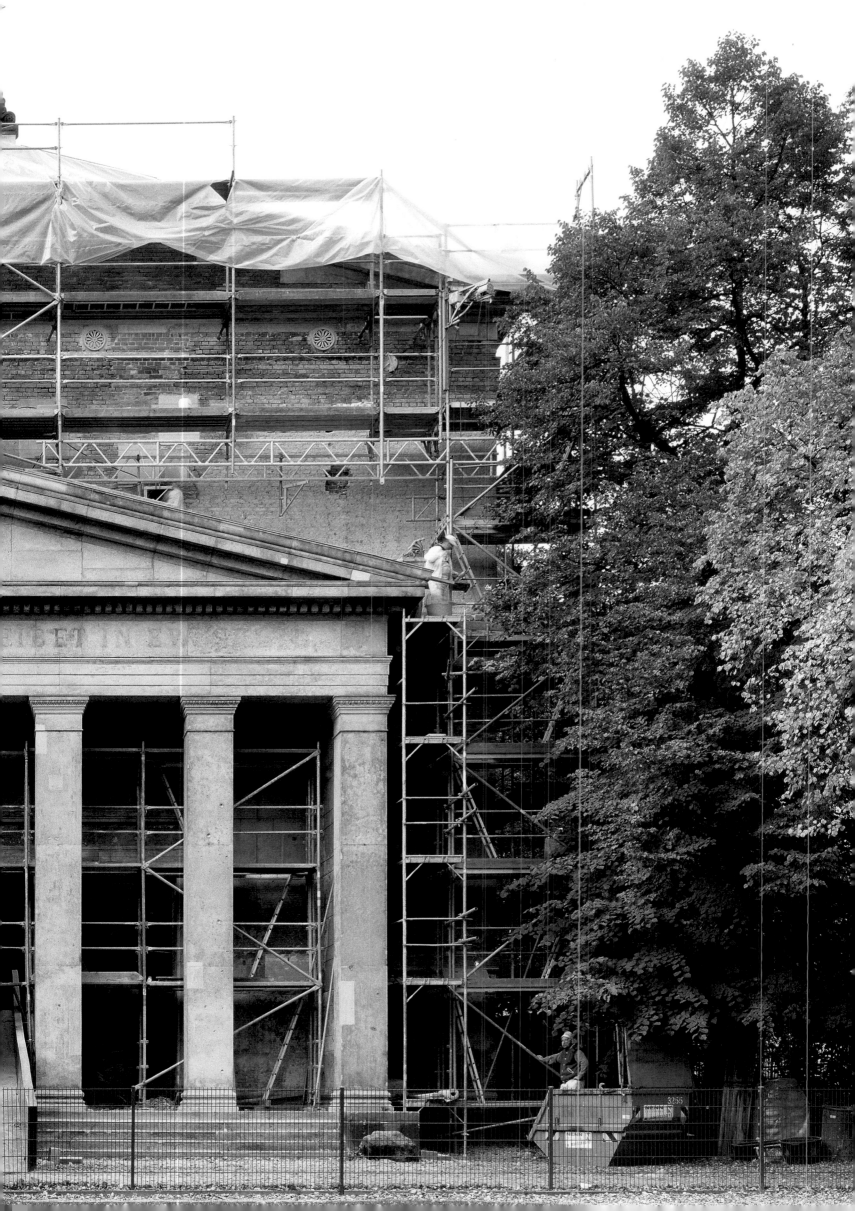

Vorangehende Doppelseiten
Preceding double pages

Berlin
Elisabethkirche
Invalidenstraße
14. 8. 1990

Berlin
Elisabethkirche
Invalidenstraße
14. 9. 2001

Berlin
Elisabethkirche
Invalidenstraße
14. 8. 1990

Berlin
Elisabethkirche
Invalidenstraße
9. 10 2002

Bilder des Wandels Ludger Derenthal

Eine Fotografie aus dem letzten Jahrhundert, aus der Zeit vor den letzten Stadtre-
novierungen und den letzten Technologieschüben: Auf einem großen, freien Platz
ragt ein mächtiges, achtgeschossiges Gebäude aus dem Mittelalter empor, drei
Renaissanceportale sorgen für das noble Entree, die vielen kleinen Fenster aber
weisen es als Lagergebäude aus, durch die zentrale Lage ist es als kommunaler
Speicher erkennbar. Das Gebäude trägt die vielen Jahre seiner Geschichte mit
Würde; gewiss, es ist heruntergekommen, der Putz bröckelt und in der Sockelzone
scheint sich die Fassade geradezu aufzurollen. Auch die umliegenden Häuser könn-
ten, so suggeriert es das Grau-in-Grau der Aufnahme, eine Auffrischung gebrau-
chen.

Nur wenige Hinweise versetzen das Bild in die Jahre um 1989. Einige Straßen-
schilder, die vielen weit verzweigten Antennen auf den Dächern, die peitschenför-
mige Straßenlampen und vor allem der rechts neben dem Speicher stehende, nur
mit dem Heck herausragende Trabant helfen bei einer Einordnung. Datiert ist die
Aufnahme des Zittauer Marstalls auf den 24. Juni 1990, doch vermag man keine
Indizien finden, die die Szene in die Monate nach dem Fall der Mauer verlegen. Im
Grunde ist dies also ein Dokument der späten DDR, das mit dem heutigen Blick
viele Vorstellungen vom Ende des ersten sozialistischen Staates auf deutschem
Boden bestätigt.

Elf Jahre später kehrte der Fotograf in die Oberlausitz zurück und baute seine
Kamera an gleicher Stelle vor dem Zittauer Marstall wieder auf. Und wiederum
fasst sein neues Bild präzise den Tatbestand. Im Vergleich mit der Vorgängerauf-
nahme fallen natürlich vor allem die vielen größeren und kleineren Wandlungen
des Stadtbildes ins Auge. Der Speicher hat eine grundlegende Renovierung erfah-
ren. In die nun glattgeputzte Fassade wurden neue Fenster gesetzt, alte – wie im
Mittelfenster des 2. Stocks – wieder eingefügt. Verschwunden ist das freiliegende
Mauerwerk, verschwunden sind die mächtigen Werksteine an den Ecken ebenso
wie die Gitter vor den Fenstern im Erdgeschoss. Das Haus wird nun beworben:

Herabhängende Banner künden von den Bauherren und ausführenden Firmen, Tafeln in den Mittelfenstern geben Hinweise auf die Geschichte des Marstalls und eine Internet-Anschrift, eine weitere Tafel dient als Wegweiser. Auch die anderen Häuser am Platz wurden renoviert, die rechte Fassadenreihe aufgestockt, die Antennen sind verschwunden. An die Stelle der modernistischen DDR-Straßenlampen sind solche im Stil der Gründerzeit getreten. Doch dominiert wird das Bild nun von den vor dem Marstall geparkten Autos – selbstverständlich keine Trabants mehr, sondern Pkws neuerer Bauart, Kleinlaster und ein Wohnmobil. Vor dem Speicher halten Waschbetonkübel mit Grünpflanzen Abstand frei für eine Caféhausbestuhlung.

Wie viele dieser Doppel-Fotografien von Stefan Koppelkamm wirkt dieses Bildpaar wie ein Schock. Gerade wegen ihrer überaus nüchternen Anlage bringt der mit ihnen zu machende Sprung um über ein Jahrzehnt schlagartig die rasante Veränderung der Städte und Häuser im Osten Deutschlands zur Anschauung. Das Vorher-Nachher-Prinzip der Fotografien bewährt sich als besonders wirksame didaktische Maßnahme.

Unmittelbar mit dem Ende der DDR begann ihre Musealisierung. Die Akten der Stasi, die gerade noch von aufgebrachten Demonstranten aus den Fenstern der Bezirkszentralen geworfen oder von verbleibenden Mitarbeitern zerrissen worden waren, fanden ihren Weg in die Archive; die oft sprachmächtigen und anspielungsreichen Transparente, die gerade eben noch bei den Montagsdemonstrationen mitgetragen worden waren, wanderten bereits wenige Monate später in die Museen; Gebrauchsgegenstände des Alltags, bis hin zum Salzstreuer und zum Dederonbeutel, wurden in Designsammlungen überführt. Mit dem Medium Fotografie wurden Städte, Dörfer und Landschaften im Überblick und Detail festhalten, die anders nicht zu dokumentieren gewesen wären. Viele Projekte entstanden aus privater Initiative, fanden später gelegentlich die Unterstützung von öffentlichen Stiftungen und Behörden oder von Firmen.[1]

In diese Projekte fügt sich Stefan Koppelkamms Projekt *Ortszeit*. Und es ragt durch seine Konsequenz und stilistische Geschlossenheit deutlich heraus. Die erste

Kampagne, 1990 – 1992, führte ihn in ostdeutsche Städte. Er konzentrierte sich zumeist auf urbane Situationen, suchte sich Straßen und Plätze aus, die jenseits des Typischen auch durch ihre Bildwirksamkeit bestachen. Dabei wählte er kein streng typologisches Verfahren, wie es seit den Aufnahmen industrieller Bauten von Bernd und Hilla Becher etabliert ist. Weder Kadrierung noch Perspektive wurde von ihm vorher festgelegt. Auch ging es ihm nicht um die Vereinzelung und Freistellung der Motive. Die Häuserfassaden und Straßenfronten, die Plätze und Straßenfluchten wurden von ihm in den urbanen Kontext gestellt, die Perspektive bleibt die des Passanten und aufmerksamen Beobachters, der seinen Blick auf das Alltägliche richtet.

Bei den Bildern fallen die Zeichen des Verfalls ins Auge. Koppelkamm ließ sich von dem ruinösen Charme des bröckelnden Putzes, der zugemauerten oder eingeschlagenen Fenster, der blätternden Farbe, den vielen alten, palimpsestartig übereinander gelagerten Laden- und Werbeschriften faszinieren. Wenn dann vor einem leergezogenen Haus noch ein alter Wartburg geparkt war, so war dies keine Störung der Straßenlinie, sondern wirkt zumindest heute wie eine pittoreske Beigabe. Es fällt auf, wie leer und trist viele Straßenzüge sind, wie selten Passanten auf den Gehsteigen zu entdecken sind. In jenen Jahren hatte die Renovierung der Städte noch nicht eingesetzt, nur einzelne Privatinitiativen sorgten für erste neue Läden, kleine Plakate künden von Wahlen, Kinoprogrammen und geselligen Abenden. Koppelkamm suchte nicht das Neue, die schnell errichteten Verkaufsbuden, die grellen Werbebotschaften des einbrechenden Kapitalismus. Ihn interessierte der Blick zurück auf den über die Jahre der DDR im Verfallsprozess oftmals noch ablesbaren Vorkriegszustand der Städte, auf die damit erfahrbar werdende Geschichte der Häuser. Erst in der zweiten Serie der Dokumentation, in den Jahren 2001 – 2003, werden die Veränderungen umso deutlicher.

Das technische Medium Fotografie bietet die besten Voraussetzungen für eine strenge, wiederholbare Versuchsanordnung mit Bildbelegen. Nicht von ungefähr wird die Fotografie in gleicher Funktion für naturwissenschaftliche Beweisführungen eingesetzt. Das Vertrauen in das Medium ist immer noch, trotz der sich

langsam verbreitenden Kenntnisse über die manipulativen Möglichkeiten gerade der digitalen Variante der Fotografie, in seinen Fundamenten gesichert. Dabei gibt es einige bildsprachliche Mittel, die den Anspruch auf ein dokumentarisches Vorgehen bereits in sich tragen. Da ist zunächst der Verzicht auf die Farbe zu nennen. Zwar ist in der zeitgenössischen Dokumentarfotografie ein beständig zunehmender Einsatz der Farbfotografie zu konstatieren, doch wirken auch diese umso überzeugender, je blasser und zurückhaltender die Farben aufgenommen werden. Der Schwarzweißfotografie hingegen haftet nicht nur der Hauch des Vergangenen und Antiquierten an, sie gilt wegen ihrer langjährigen Verwendung in bildjournalistischen Kontexten auch als das berichtende Bildmedium schlechthin. Von besonderer Bedeutung ist schließlich die Verwendung einer verstellbaren Großbildkamera, die das Arbeiten mit großformatigen Negativen ermöglicht. Damit lassen sich nicht nur die typischen Klippen der Architekturfotografie mit der Kleinbildkamera, die stürzenden Linien, vermeiden, das größere Format bietet auch einen ungleich größeren Detailreichtum und eine bessere Bildqualität. Die statuarische Ruhe dieser Aufnahmen fällt besonders auf, wenn gehende oder sich bewegende Menschen in den Bildern nur noch als verwischte Schemen wahrgenommen werden. Damit erobert sich die Fotografie einen kleinen Anspruch auf Dauerhaftigkeit, konstatiert mit Nachdruck: So ist es gewesen.

Nur wenn diese strengen Vorgaben eingehalten werden, kann das Medium Fotografie seine Qualitäten auch im seriellen Verfahren ausspielen.[2] Für die Wiederholung der Bilder muss die exakt gleiche Aufnahmesituation aufgefunden werden. Dass die Kameraeinstellungen ebenfalls möglichst präzise angeglichen werden, ist eine weitere Voraussetzung für die Beweiskraft der Bildpaare, die wiederum gesteigert werden kann durch die Homogenität und Geschlossenheit der gesamten Bildserie.

Als Stefan Koppelkamm ein Jahrzehnt später an den Ort der frühen Aufnahmen zurückkehrte, wird es für ihn nicht immer leicht gewesen sein, den genauen Standort wieder einzunehmen. Denn im ersten Nachwendejahrzehnt wurde viel verändert, nicht nur Fassaden renoviert, sondern manchmal auch ein Straßenverlauf verändert. Die Städte im Osten Deutschlands wurden einer radikalen

Veränderung unterzogen, die oft weit über reine Fassadenkosmetik hinausging. Zunächst fallen sicherlich die neu verputzten Häuserfronten auf, die Verwandlung vom dunklen Grau zu hellen Cremetönen. In vielen Fotografien sieht man zunächst die aufwendigen Rekonstruktionen gründerzeitlichen Stucks, die wiederhergestellten Sprossenfenster, das erneuerte Straßenpflaster. Die häufig mediokre Qualität der Neubauten, die bereits gerissene Baulücken schließen, macht sich störend bemerkbar.

Und dann gibt es einige Aufnahmen, bei denen das Vorher-Nachher-Spiel zunächst fast nicht funktionieren mag, weil die Veränderungen so durchgreifend sind. Da sind vor allem Fotografien aus Berlin zu nennen: der Blick über die Spree auf die Charité, der 1991 über Baracken, Garagen, Reste der Mauer und den Stadtbahn-Viadukt auf den mächtigen Klotz des Krankenhauses führte. 2002 dann besetzt das expressive Betonkartenhaus des noch im Rohbau befindlichen Bibliotheksgebäudes für den Deutschen Bundestag das Spreeufer. Nur ein kleiner vertikaler Schlitz im Gebäude erlaubt noch den Durchblick auf die Charité, zusammen mit dem hohen Schornstein am linken Bildrand ist dies das einzige Indiz dafür, dass hier tatsächlich an gleicher Stelle fotografiert wurde. Noch vollständiger ist die Verwandlung beim Blick auf die gleiche Situation von der Luisenstraße aus. Nach dem Fall der Mauer fiel Koppelkamms Blick auf einen einsamen, von nacktem Beton umgebenen Portikus mit angebauten Baracken. Zehn Jahre später ist buchstäblich kein Stein mehr auf dem anderen geblieben, der Riegel der Bundestagsneubauten hat für eine vollständige Verwandlung der Szenerie gesorgt. Hier verliert zum ersten Mal das einzelne Bildpaar an Glaubwürdigkeit, da die Referenzebenen entzogen sind und kein Vergleich mehr möglich ist. Doch innerhalb der gesamten Bildfolge ist diese extreme Situation selbstverständlich von besonderer Bedeutung, zeigt sie doch, wie vollständig der Wandel potentiell auch an den anderen Orten hätte sein können.

Ein vergleichbares Projekt der langfristigen Architekturbeobachtung datiert aus den Jahren vor und nach dem Zweiten Weltkrieg, es sei hier zum Vergleich etwas ausführlicher vorgestellt. Im Auftrag des Leiters des Kölner Nachrichtenamtes,

Hans Schmitt-Rost, stellte der Architekturfotograf Karl Hugo Schmölz 1947 mehrere Alben in insgesamt 26 Vergleichspaaren zusammen, mit denen der Zustand prominenter Kölner Bauten vor und nach der Zerstörung dokumentiert werden sollte. Die Vorkriegsaufnahmen waren von ihm und seinem Vater Hugo für das Buch *Köln – Antlitz einer alten deutschen Stadt* gemacht worden. Bei der Zusammenstellung des Albums folgte Schmitt-Rost einem schlüssigen Konzept; nach einem Vergleichspaar vom Dom folgen elf Paare mit weiteren Kölner Kirchen, dann Bilder von alten Profanbauten und Plätzen, von den Geschäftsstraßen und den Rheinbrücken. Den Abschluss bildet ein Blick vom Hochhaus am Hansaring auf die Innenstadt mit Bahnhof und Dom.[3]

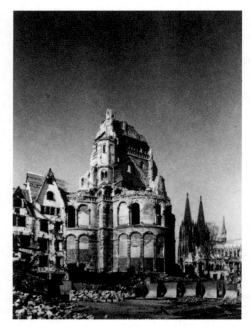

Karl Hugo Schmölz: *Groß St. Martin mit Dom,* 1938 und 1945.

Karl Hugo Schmölz fotografierte die Bauten im zerstörten Zustand nicht nur mit der gleichen Beleuchtung und dem gleichen Ausschnitt, sondern er versuchte auch, die fotografischen Mittel wie Objektiv, Filter, Filmmaterial möglichst genau den bei den alten Aufnahmen verwendeten anzugleichen. Die Strenge dieses Konzepts ist einzigartig in der deutschen Trümmerfotografie nach dem Zweiten Weltkrieg. Schmölz ging keine Kompromisse ein, nur die genaue Wiederholung einer inzwischen völlig veränderten Architektur gewährleistete die unerbittliche Bestandsaufnahme. Das Bildpaar *Groß St. Martin mit Dom* zeigt die Konsequenzen dieser Methode. Wo einst das Hochformat nicht ausreichte, um den himmelwärts strebenden Turm von Groß St. Martin ganz einzufangen, ragt nun der Turmstumpf in den, geht man von einer ausgewogenen Komposition aus, viel zu hohen, klaren Himmel. Chor und südliches Querschiff sind freigelegt. Die Bomben haben, überspitzt formuliert, die Schönheit und Ausgewogenheit der Fotografie zerstört. Auch die Proportionen zwischen Groß St. Martin und Dom sind nachhaltig beeinträchtigt; durch die Vernichtung des

Stapelhauses und der rückwärtigen Platzbebauung ist beinahe die ganze Kathedrale sichtbar geworden. Herrschte einst auf dem Vorplatz aufgeräumte Leere, die nur durch ein Automobil beeinträchtigt und akzentuiert wurde, so dominieren dort nun Schutthaufen, Stahlträgergewirr, Wellblechbuden und die gekippten Loren der Trümmerbahn.

Die Schmölz'schen Vergleichspaare konnten zunächst nur in dem in kleiner Auflage produzierten Album Berücksichtigung finden. Erst 1953, als der Wiederaufbau der Stadt deutliche Fortschritte zeigte, griff Schmitt-Rost wieder auf die Fotografien von Karl Hugo Schmölz zurück. *Köln 1953. Bilddokumente* war das erste Heft einer in den folgenden Jahren regelmäßig herausgebrachten Reihe. Eingebettet in eine umfangreiche Dokumentation vom Wiederaufleben der Industrie, der Kunst, des Wohnungs- und Kirchenbaus sowie des Lebens in der Stadt dienten die Vergleichspaare von Schmölz nun der publizistischen Flankierung des Wiederaufbaus. Sie waren ergänzt worden um eine dritte Fotografie, die den Zustand von 1953 zeigte und damit die unmittelbare Nachkriegszeit bildkräftig verabschiedete.

1992 und 1994 dann versuchten sich Studenten an einer weiteren Ergänzung der Aufnahmen von Schmölz. Diese Fotografien belegen, bei allen Anstrengungen der Fotografen, wie schwer es ist, die exakt gleiche Aufnahmesituation wieder herzustellen. Von der Optik über die Lichtverhältnisse, von den Ausschnitten bis zu den Perspektivfluchten – fast immer stören die kleinen Abweichungen die Überzeugungskraft der Triptychen. Die großen Zeitsprünge sorgen zudem für eine starke Veränderung der Stadtbilder, und fast immer mag man in der Abfolge der Bilder und Zeiten keine Verbesserung der Architektur feststellen.

Als Stefan Koppelkamm Anfang der 1990er Jahre die ersten Aufnahmen machte, konnte er natürlich nicht ahnen, was mit den von ihm fotografierten Gebäuden geschehen würde. Gut zehn Jahre später an die Orte seiner Aufnahmen zurückgekehrt, wird er sicherlich oft über den Wandel überrascht gewesen sein; diese Überraschung überträgt sich dank der Präzision seiner Bilder unmittelbar auf den Betrachter. Umso erstaunlicher sind dann aber die Aufnahmen jener Straßen, wo keinerlei Renovierung stattfand, wo die Häuser einfach dem weiteren Verfall

preisgegeben wurden. Das Haus der Bäckerinnung in der Görlitzer Bäckerstraße war 1990 kaum mehr ansehnlich. Noch war es bewohnt, Gardinen hinter den Fenstern sind die sicheren Indizien dafür. Doch ist schon das Vordach über dem Eingang arg ramponiert und blättert die Farbe. 2001 jedoch ist das Haus leergezogen, sind die Fensterscheiben eingeschlagen und im Erdgeschoss verbrettert, ist das Vordach weiter verfallen. Aber erstaunlich vieles ist geblieben: Die Platten des Bürgersteiges weisen immer noch die gleichen Risse auf, selbst die herabhängenden Antennenkabel sind noch da. Wären nicht die Graffiti, würde kein Indiz die Datierung ermöglichen. Von solchen Sprüngen und Rücksprüngen lebt die Dokumentation Stefan Koppelkamms, sie erweist sich damit als getreues Bild von zehn Jahren ostdeutscher Geschichte.

1 Genannt seien nur einige Beispiele: Diethard Kerbs, Kunstpädagoge und Fotohistoriker an der Hochschule der Künste Berlin, intiierte 1993 das Projekt Bilddokumentation mit 75 Aufträgen an insgesamt 56 Fotografen. Siehe: Diethard Kerbs und Sophie Schleußner: *Fotografie und Gedächtnis. Eine Bilddokumentation. Brandenburg, Mecklenburg-Vorpommern, Sachsen-Anhalt.* 3 Bde. Berlin 1997. Frank-Heinrich Müller, Max Baumann, Thomas Wolf und Matthias Hoch, Fotografen und Absolventen der Hochschule für Grafik und Buchkunst in Leipzig, erhielten von der Verbundnetz Gas AG (VNG) in Leipzig den Auftrag, basierend auf einer eigenen Initiative zur Dokumentation des Bitterfelder Landes, über mehrere Jahre Fotografien zur Veränderung der ostdeutschen Städte und Landschaften zu liefern. Siehe: Verbundnetz Gas AG Leipzig (Hg.): *Stadt Land Ost / City Scape East – Archiv der Wirklichkeit,* Ostfildern-Ruit 2001. Moritz Bauer und Jo Wickert machten 1991 1600 Fotografien in den neuen Bundesländern, die sie 2003 durch eine »Kontrollreise« erneut aufsuchten. Hier entstanden, wie auch bei einigen Themenstellungen des VNG-Projekts, Vergleichsabbildungen zu den älteren Fotografien. Siehe: Moritz Bauer und Jo Wickert: *vorwärts immer – rückwärts nimmer. 4000 Tage BRD,* Berlin 2004.
2 Vgl. zur Serie in der Kunst: Uwe M. Schneede (Hg.): *Monets Vermächtnis. Serie – Ordnung und Obsession. Von Claude Monet bis Andy Warhol.* Ausstellungskatalog Hamburger Kunsthalle, Ostfildern-Ruit 2001.
3 Vgl. Rolf Sachsse und Werner Schäfke (Hg.): *Köln. Von Zeit zu Zeit,* Köln 1992.

Images of Change Ludger Derenthal

A photograph dating from the last century, before the latest renovations and tech-
nological advances: a massive eight-storey medieval building towers up in a large,
open square, three Renaissance portals provide an elegant entrance, but there are
lots of little windows, identifying it as a storage building, and its central situation
makes it recognizable as a communal warehouse. The building carries its many
years of history with dignity; certainly it is dilapidated, the rendering is crum-
bling and at the base the facade seems to be practically rolling itself off. And the
pervading gloom of the photograph suggests that the surrounding buildings could
do with freshening up as well.

There is very little to place the image in the years around 1989. Some road signs,
the many multi-branched aerials on the roofs, the whip-shaped street lamps and
above all the Trabant standing by the warehouse with only its back sticking out
help to date it correctly. This photograph of the Marstall in Zittau is dated 24 June
1990, but there is nothing to suggest the scene is set in the months after the fall of
the Wall. So essentially this is a document of the late GDR that confirms many
notions about the end of the first socialist state on German soil from today's point
of view.

Eleven years later the photographer went back to the Oberlausitz and set his
camera up in exactly the same place in front of the Marstall in Zittau. And once
again his new image captures the state of affairs precisely. In comparison with the
earlier photograph it is of course above all the many small and large changes in
the cityscape that attract attention. The warehouse has been thoroughly reno-
vated. New windows have been fitted in the facades, now smoothly rendered, and
old ones replaced – for example the middle window on the second floor. The
exposed masonry has disappeared, and so have the massive quarrystones at the
corners and the grilles in front of the ground floor windows. The building is now
being advertised: banners proclaim the names of the patron and the firms doing
the work, panels in the middle windows provide information about the history of

the Marstall and an internet address, another panel serves as a signpost. The other buildings in the square have been renovated as well, the right-hand row of facades raised, the aerials have disappeared. The GDR's modernist street lamps have replacements in the style of the 1870s. But the picture is now dominated by the cars parked in front of the Marstall – and of course they are not Trabants any longer, but new models, small lorries and a mobile home. In front of the ware-house, washed concrete tubs containing green plants keep space available for café chairs and tables. Like many of these double photographs by Stefan Koppelkamm, this pair comes as a shock. Precisely because they are so cool and objective, the leap over a decade they trigger instantaneously brings home the incredibly rapid change that has taken place in towns and buildings in East Germany. The before-and-after principle behind the photographs proves its worth as a particularly effective didactic device.

The GDR started to acquire museum status immediately after it came to an end. The Stasi files that had just been thrown out of the windows of the district head-quarters by angry demonstrators or torn up by the remaining employees found their way into the archives; the banners, often eloquent and allusive that had just been carried on the Monday demonstrations turned up in museum only a very few months later; everyday objects, right down to salt sprinklers and Dederon shop-ping bags were snapped up for design collections. Towns, villages and landscapes that would otherwise not have been documented were captured by photographers overall and in detail. Many originally private initiatives were later supported by public foundations and departments, or by companies.[1]

Stefan Koppelkamm's *Ortszeit (Local Time)* project is of a similar nature. And it is clearly outstanding in its consistency and stylistic unity. His first phase took him in 1990 – 1992 to East German towns. He concentrated mainly on urban situations, sought out streets and squares that were both typical and pictorially effective. He did not opt for a rigorously typological approach, of the kind estab-lished by Bernd and Hilla Becher's photographs of industrial buildings. He did not fix either framing or viewpoint in advance. He was also not concerned with

isolating and detaching his motifs. He placed the facades of the buildings and the street frontages, the squares and rows of streets in an urban context. The viewpoint remains that of passers-by and attentive observers, turning their eye to everyday things.

Signs of decay are a striking feature of the images. Koppelkamm yielded to the fascination of the ruinous charm of crumbling plaster, windows that had been bricked up or broken, peeling paint, the many old, palimpsest-like shop and advertising slogans superimposed on each other. If an old Wartburg car was parked outside a building, this did not disturb the line of the street, but seems, today at least, like a picturesque addition. It is striking how empty and dreary many of the streets are, how rarely passers-by can be seen on the pavements. The towns had not started to be renovated in those days, only a few private initiatives were setting up the first new shops, little posters announce elections, cinema programmes and convivial evenings. Koppelkamm was not looking for new features, the rapidly erected retail stalls, the garish advertising of incipient capitalism. He was still interested in looking back at the pre-war state of the towns that could often still be discerned in the process of decay that had set in over the GDR years, in the history of the buildings that this revealed. This makes the changes all the more obvious in the second documentation series in 2001 – 2004.

Photography as a technical medium offers the best conditions for a rigorous, repeatable set of experiments with pictorial documentary evidence. It is no coincidence that photography performs the same function for marshalling scientific proof. Trust in the medium is still fundamentally secure, despite slowly spreading awareness of the manipulative possibilities of the digital variant of photography in particular. Some elements of pictorial language are offered that have a claim to a documentary approach inherent in them. First of all, not using colour should be mentioned. It is true that the use of colour is constantly increasing in contemporary documentary photographs, but even these are more convincing the paler and more reticent the colours are. But black-and-white photography is not only still imbued with a hint of things past and antiquated, its years of use in the context of

pictorial journalism also make it the quintessential pictorial medium for reportage. Finally, the choice of an adjustable view camera that makes it possible to work with large-format negatives is especially important. This not only means that it is possible to avoid the typical obstacles posed by architecture photography with a 35 mm camera like falling lines, the larger format also offers incomparably richer detail and better picture quality. The statuesque calm of these photographs is particularly striking when people walking or moving around can only be seen as blurred shadowy figures. In this way photography makes a small claim for enduring quality for itself, announcing emphatically: this is how it was.

Only if these strict requirements are met can the medium of photograph bring all its qualities to bear in a serial process as well.[2] If pictures are to be repeated, they must be taken from exactly the same spot. The fact that the camera settings can be matched as precisely as possible as well is another prerequisite if the pairs of images are to have conclusive force, and this can be further enhanced by the homogeneity and unity of the picture series as a whole.

When Stefan Koppelkamm went back to the locations where he took his earlier pictures a decade later it will not always have been easy for him to stand in exactly the same place. A great deal was changed in the first decade after the Berlin Wall fell. It was not just that facades were renovated, the whole line of a street could change too. Towns in East Germany underwent a radical transformation that often went well beyond cosmetic touches to the facades. Certainly the newly rendered frontages of the buildings will catch the eye first, the change from dark grey to light shades of cream. In many of the photographs the first thing to be noticed is the elaborate reconstruction of late 19th century stucco, the restored cross windows, the renewed paved road surfaces. The often mediocre quality of the new buildings that are already closing gaps that have appeared is disturbingly evident.

And then there are some photographs in which the game of before and after might almost not work at all because the changes are so drastic. Here the photographs of Berlin are a particular case in point: the view over the Spree of the Charité. In 1991 the eye was taken over shacks, garages, remains of the Wall and the

Stadtbahn viaduct to the massive bulk of the hospital. Then in 2002 the bank of the Spree is occupied by the expressive house of cards that is the library for the German Parliament, still only at the shell stage. Only a small vertical slit in the structure still permits a view through to the Charité, and this and the tall chimney on the left-hand edge of the picture are the only signs that the photograph was taken from the same place. The transformation is even more complete when the same situation is viewed from Luisenstraße. After the fall of the Wall, Koppelkamm's eye lighted on a lonely portico surrounded by concrete, with shacks added to it. Ten years later not a single stone is still left on top of another, the strong line of parliament buildings has transformed the scene entirely. Here for the first time the single pair of pictures loses its credibility as its planes of reference have been withdrawn and a comparison is no longer possible. But within the whole sequence of pictures this extreme situation is of course particularly significant, as it shows how complete the change could have been in other places as well. A comparable architecture observation project dates from the years before and after the Second World War, and it is analysed here in some detail for comparative purposes. The architecture photographer Karl Hugo Schmölz, commissioned by the director of the Cologne news office, Hans Schmitt-Rost, produced several albums in a total of 26 pairs for comparison in 1947, intended to record the condition of prominent Cologne buildings before and after the city's destruction. The pre-war photographs had been taken by him and his father for the book *Köln, Antlitz einer alten deutschen Stadt (Cologne, the face of an old German city)*. By composing the album Schmitt-Rost followed a logical concept; a comparative pair of the cathedral were followed by eleven pairs showing other churches in Cologne, then came images of old secular buildings and squares, the shopping streets and the Rhine bridges. It concludes with a view of the city from the high-rise building on the Hansaring with station and cathedral.[3]

Karl-Hugo Schmölz photographed the damaged buildings not just in the same light and with the same cropping, he also tried to match the photographic devices used like lens, filters, film stock as precisely as possible to those used for the old

photographs. The rigour of this approach is unique in photographs of German ruins after the Second World War. Schmölz was utterly uncompromising, only precise repetition of architecture that had changed completely in the mean time guaranteed his remorseless stocktaking. The pair of pictures *Great St. Martin's with Cathedral* shows the consequences of this method. Where formerly the panel format had not been enough to capture the tower of Great St. Martin's as it thrust heavenwards, the tower stump now rises into a sky that is far too high and empty if one is working on the criterion of a balanced composition. The choir and south transept are open to the elements. To exaggerate, one might say that the bombs have destroyed the beauty and balance of the photograph. The proportional relationship of the church and the cathedral is also lastingly impaired; the destruction of the Stapelhaus and the square development behind means that now almost the whole cathedral can be seen. Once the forecourt was a place of tidy emptiness, only accentuated by a lonely car, but now it is dominated by piles of rubble, entangled steel girders, corrugated iron shacks and the tipped-up tubs of the rubble-clearing train.

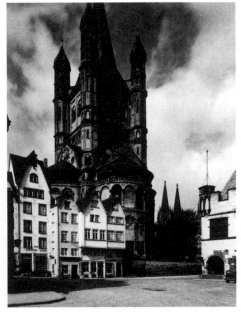

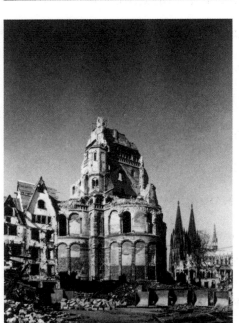

Karl Hugo Schmölz: *Great St. Martin with Cathedral* 1938 and 1945.

At first Schmölz's comparative pairs were accessible only in the album, which was produced in a limited edition. It was not until 1953, when rebuilding the city was clearly making progress, that Hans Schmitt-Rost went back to Karl Hugo Schmölz's photographs. *Köln 1953. Bilddokumente (Cologne 1953. Pictorial Documents)* was the first issue in a series that came out regularly in subsequent years. Schmölz's comparative pairs now served the journalistic flanking of reconstruction, embedded in an extensive documentation of the revival of industry, art, housing and church construction and life in the city. They were complemented by a third photograph showing the condition in 1953, thus bidding a powerful

pictorial farewell to the period immediately after the war. Then in 1992 and 1994 students had another shot at complementing Schmölz's photographs. These pictures show that despite all the photographers' efforts how difficult it is to recreate precisely the same conditions for an exposure. Little deviations almost always impair the triptychs' power to convince, from the optics via the light conditions, from the detail chosen to the lines of perspective. The great gaps in time also mean considerable changes in the city images, and almost never is there any discernible improvement in the architecture in these series of pictures.

When Stefan Koppelkamm took his first photographs in the early 1990s, he could of course have no idea what would happen to the buildings that were his subjects. He will certainly often have been surprised at the changes when returning to the places where he took his photographs ten years later, and this surprise is conveyed to viewers directly because his images are so precise. But then all the more astonishing are the photographs of those streets where no renovation has taken place, where the buildings were simply left to decay. The Bakers' Guild house in Bäckerstrasse in Görlitz was scarcely good to look at even in 1990. It was still occupied, the curtains at the windows are a sure sign of this. But the canopy over the entrance is already in a seriously bad state, and the paint is peeling. But in 2001 the building is empty, the windows are broken and boarded up on the ground floor, and the porch has fallen further into decay. But a surprisingly large number of things have remained: the pavement slabs still have the same cracks, even the aerial cables are still hanging down. If it were not for the graffiti, there would be nothing to suggest a date. Stefan Koppelkamm's documentation thrives on such leaps and leaps backwards, thus proving to be a faithful picture of fifteen years of East German history.

1 To name just a few examples: Diethard Kerbs, a professor for pedagogics of art and photographic historian at the Universität der Künste Berlin initiated the *Projekt Bilddokumentation* in 1993 by issuing 75 commissions to a total of 56 photographers. For this see Diethard Kerbs and Sophie Schleußner: *Fotografie und Gedächtnis. Eine Bilddokumentation. Brandenburg, Mecklenburg-Vorpommern, Sachsen-Anhalt.* 3 vols. Berlin 1997. Frank-Heinrich Müller, Max Baumann, Thomas Wolf and Matthias Hoch, photographers at and graduates of the Hochschule für Grafik

und Buchkunst in Leipzig were commissioned by the Verbundnetz Gas AG (VNG) in Leipzig, on the basis of an initiative they had taken, to document the Bitterfelder Land in order to supply photographs of the changes undergone by German town and landscapes over a period of years. See Verbundnetz Gas AG Leipzig (publ.): *Stadt Land Ost / City Scape East – Archiv der Wirklichkeit*. Ostfildern-Ruit 2001. Moritz Bauer and Jo Wickert took 1600 photographs in East Germany in 1991, and revisited the territory to »check« in 2003. This produced, as in some of the themes addressed by the VNG project, comparative images to set against the older photographs. See Moritz Bauer and Jo Wickert: *vorwärts immer – rückwärts nimmer. 4000 Tage BRD*. Berlin 2004.

2 For the series in art see: Uwe M. Schneede (ed.): *Monets Vermächtnis. Serie – Ordnung und Obsession. Von Claude Monet bis Andy Warhol*. Exhibition catalogue Hamburger Kunsthalle, Ostfildern-Ruit 2001.

3 Cf. Rolf Sachsse and Werner Schäfke (ed.): *Köln. Von Zeit zu Zeit*. Cologne 1992.

Folgende Doppelseiten
Following double pages

Berlin

Ruine der ehemaligen

Friedrichstraßenpassage

Ruin of the former Friedrich-

straße Shopping Arcade

Oranienburger Straße

7 / 1990

Berlin

Ruine der ehemaligen

Friedrichstraßenpassage

Ruin of the former Friedrich-

straße Shopping Arcade

Oranienburger Straße

25. 4. 2002

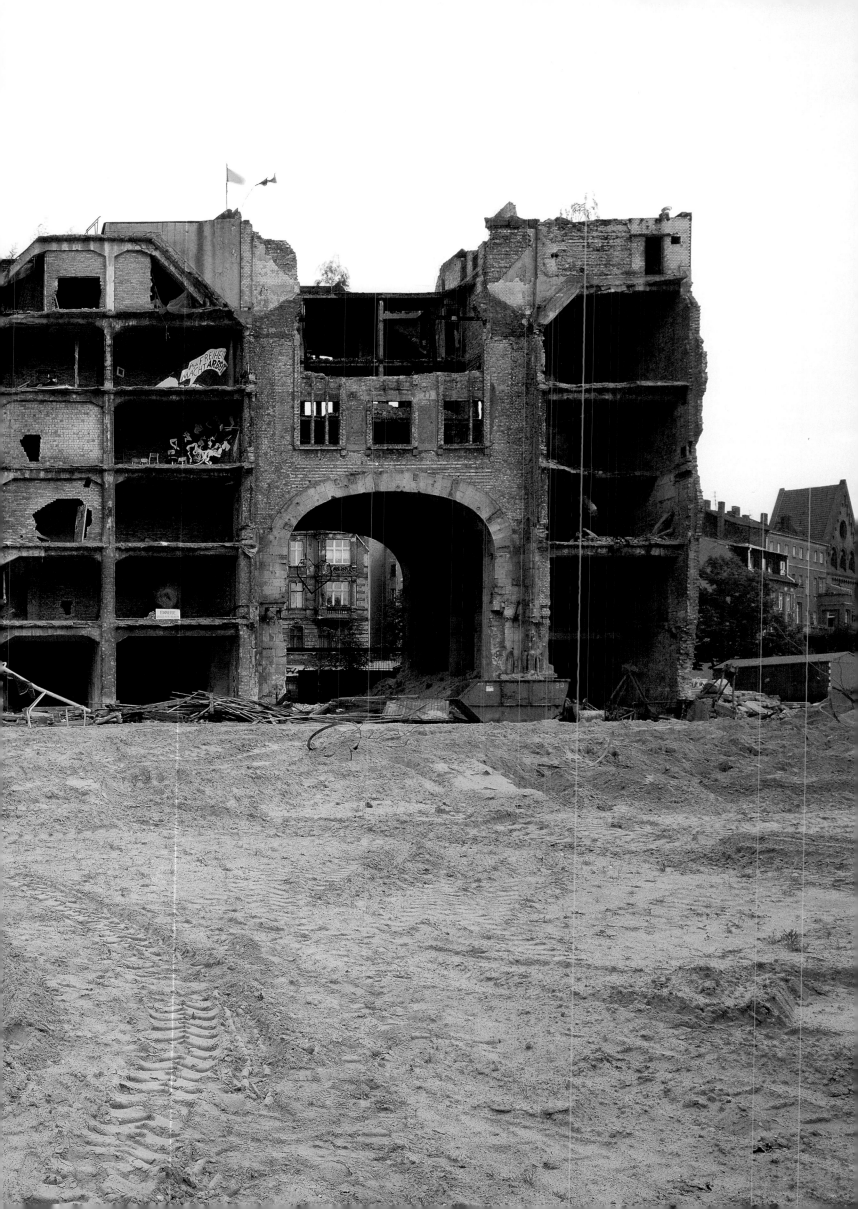

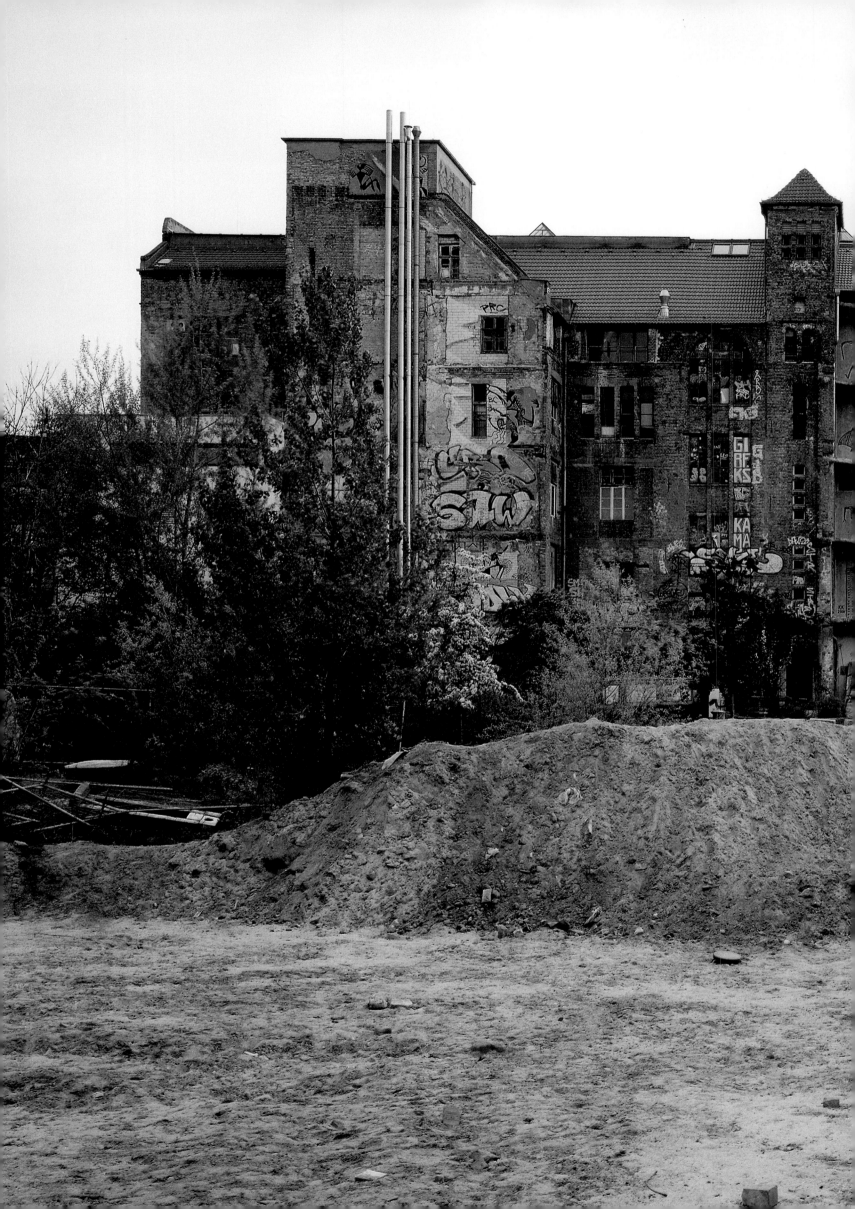

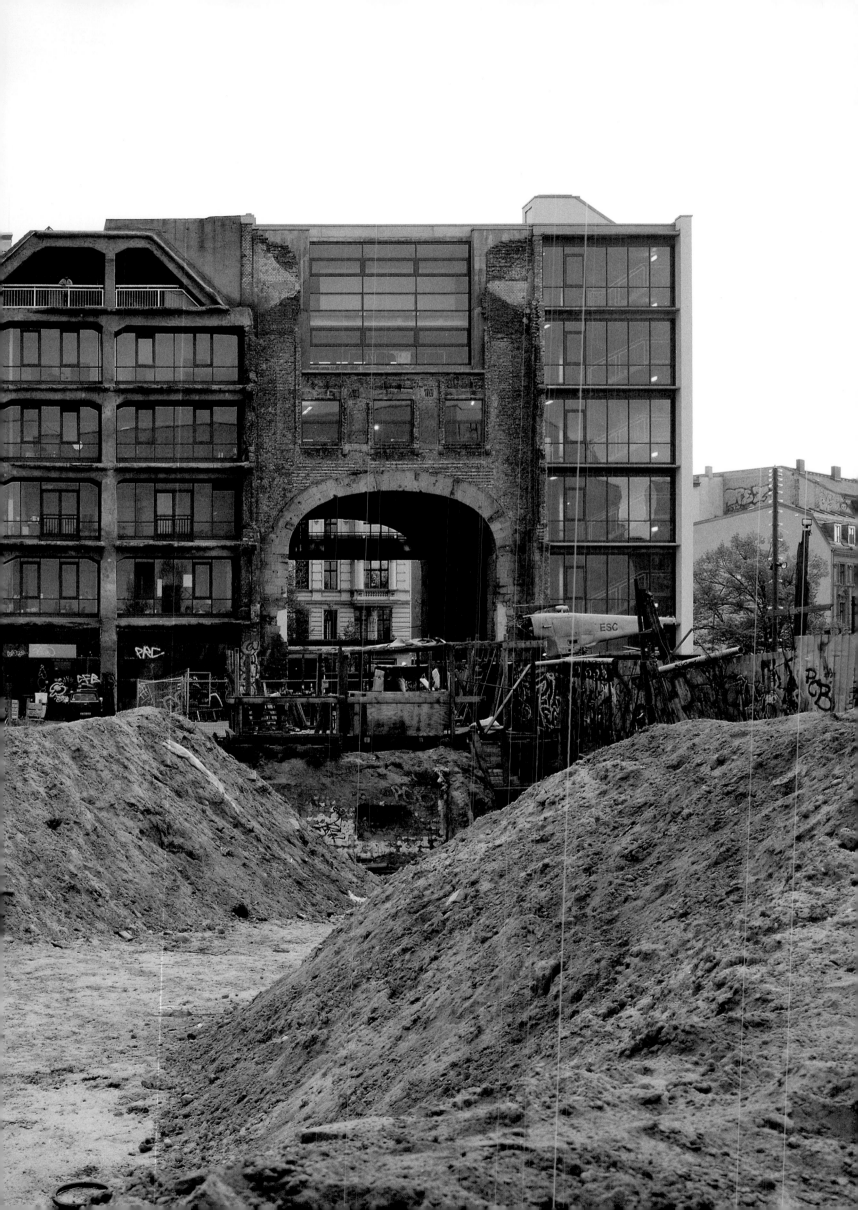

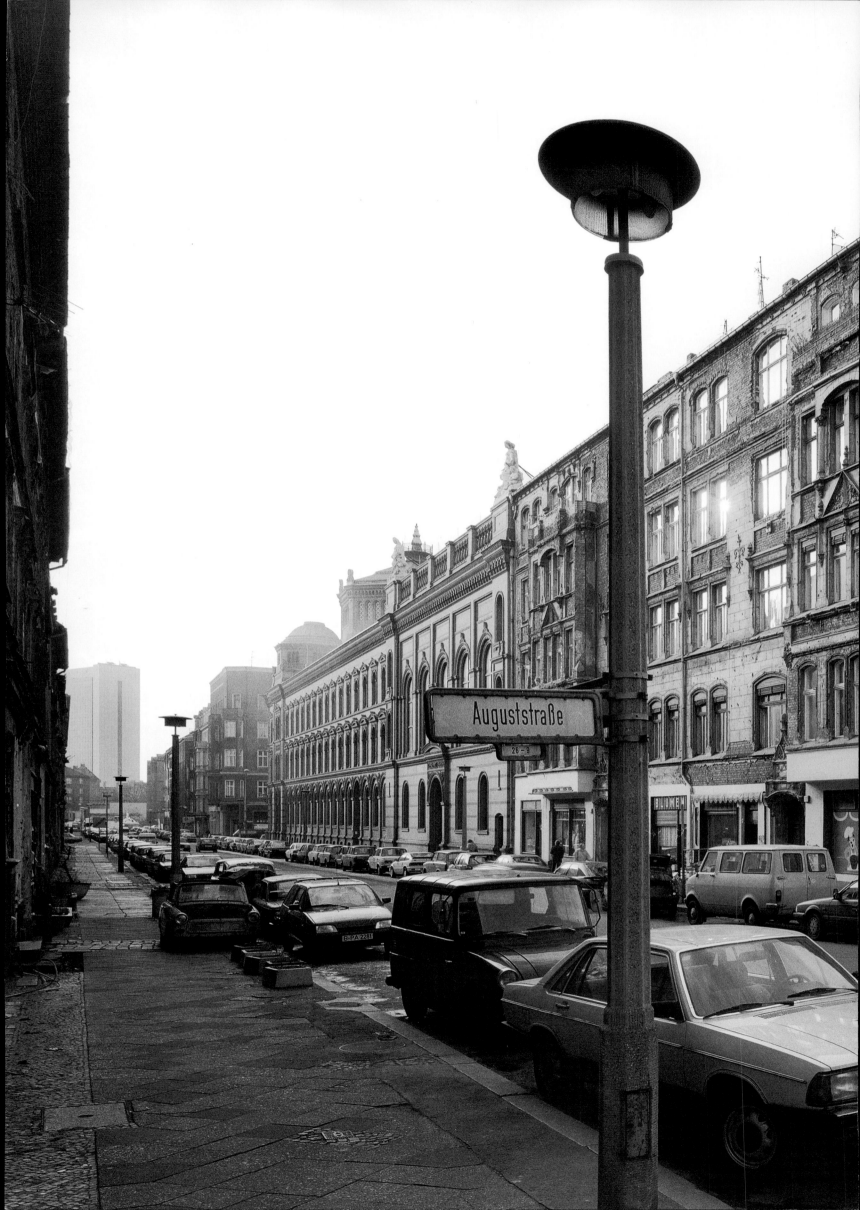

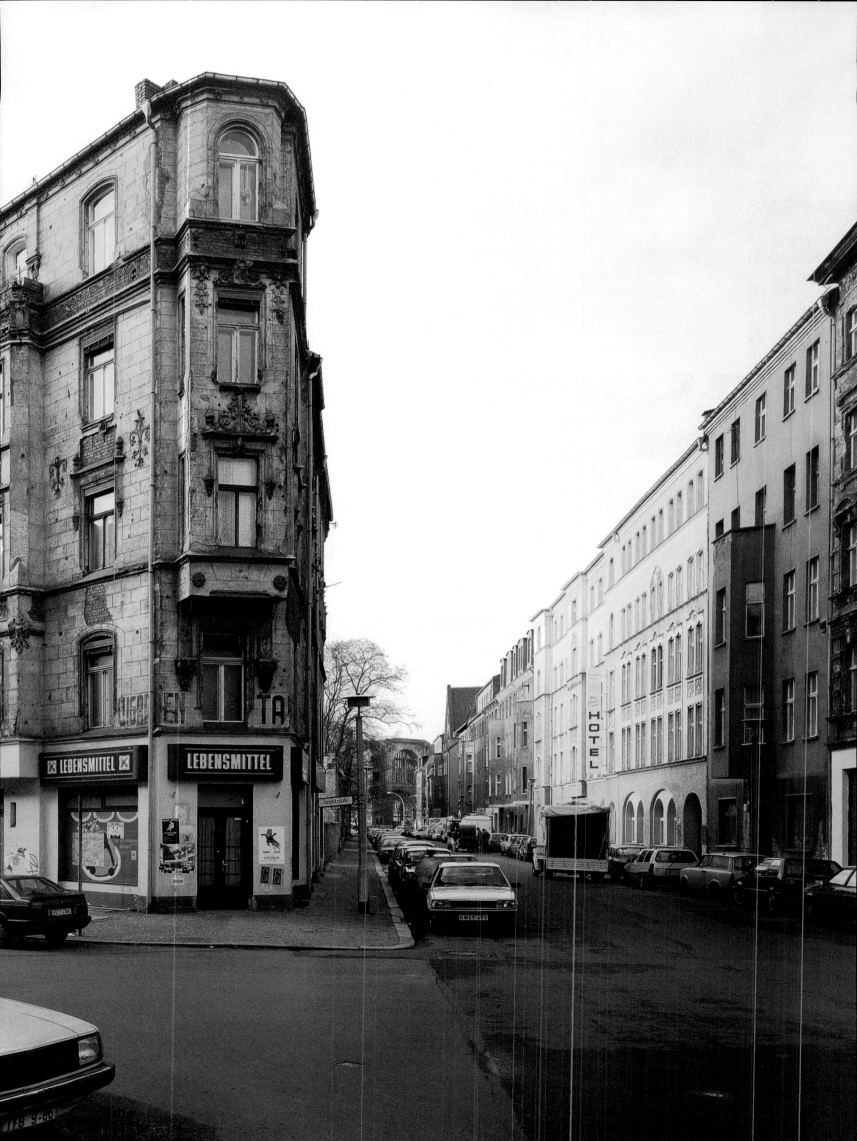

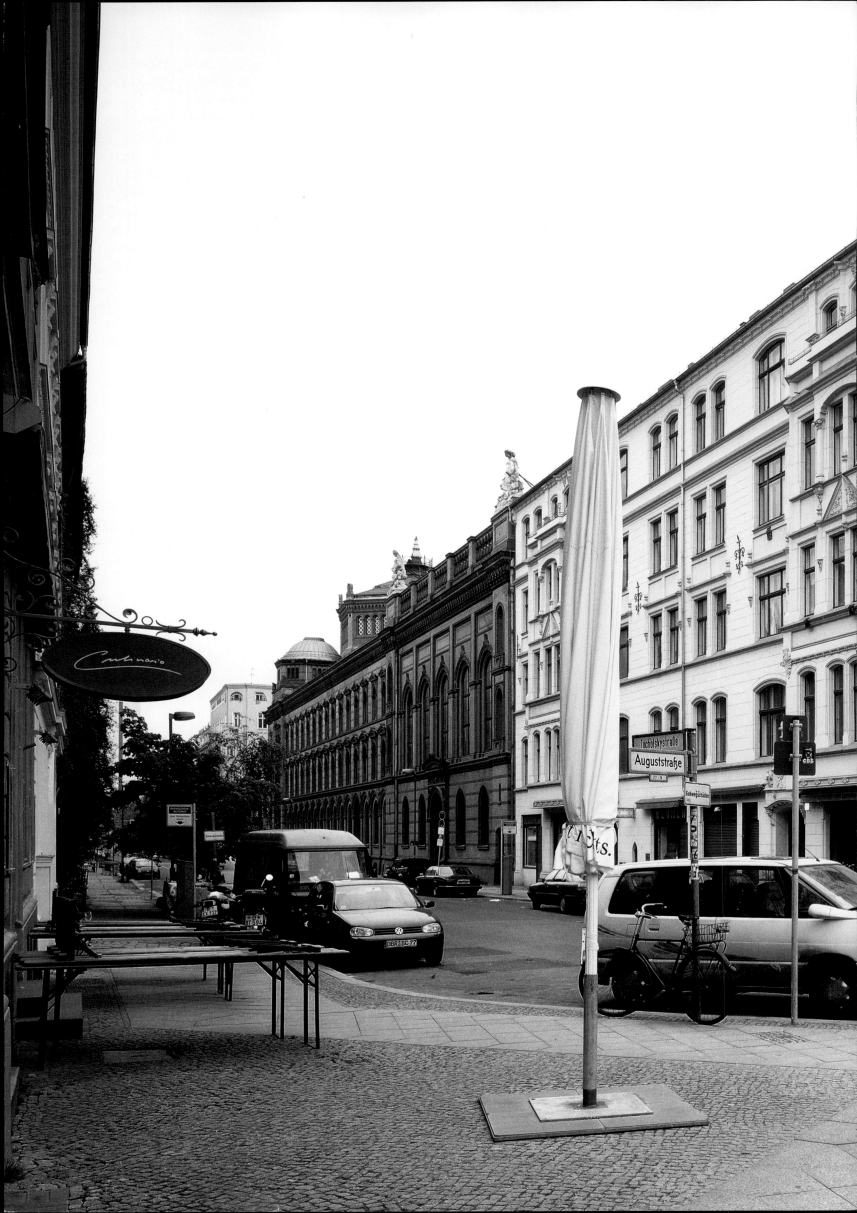

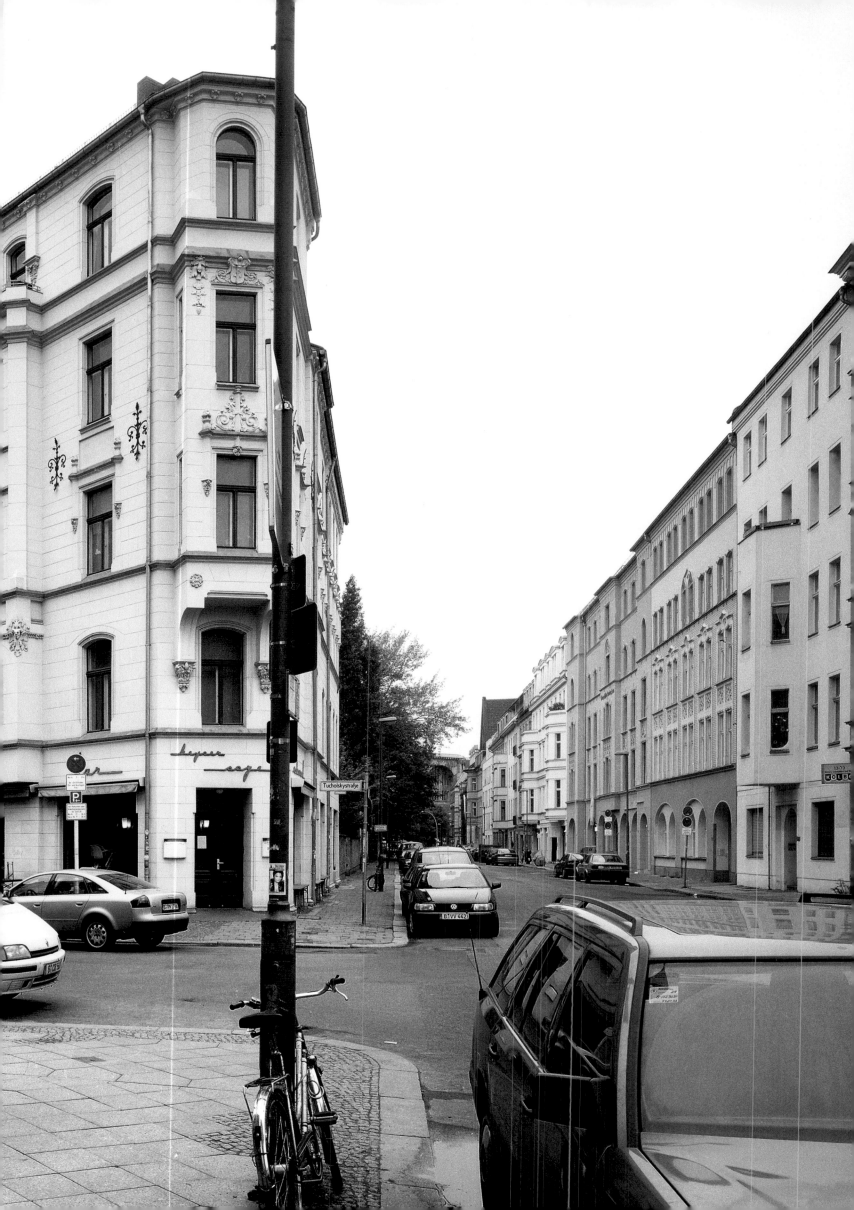

Vorangehende Doppelseiten
Preceding double pages

Berlin
Tucholskystraße /
Auguststraße
17. 1. 1992

Berlin
Tucholskystraße /
Auguststraße
5. 5. 2002

Berlin
Kleine Hamburger Straße
7 / 1990

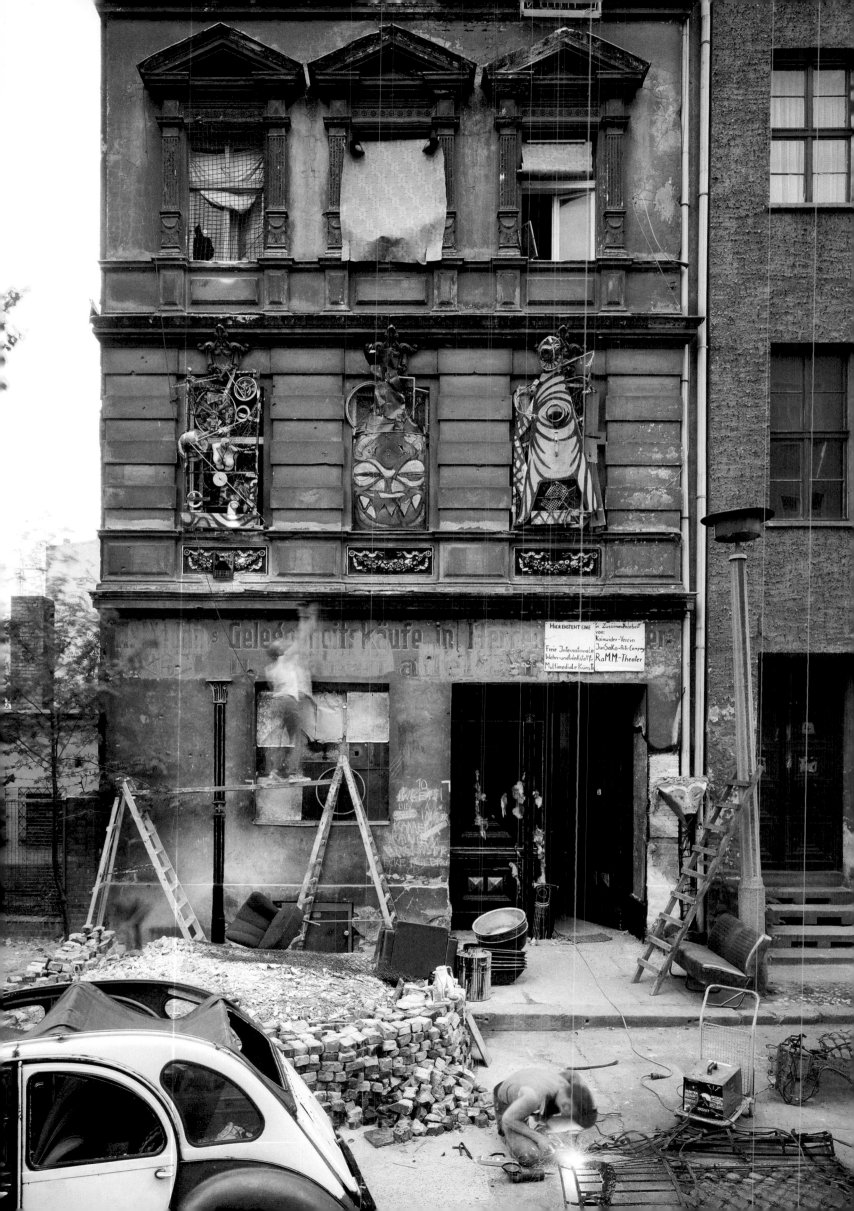

Berlin
Kleine Hamburger Straße
2. 5. 2002

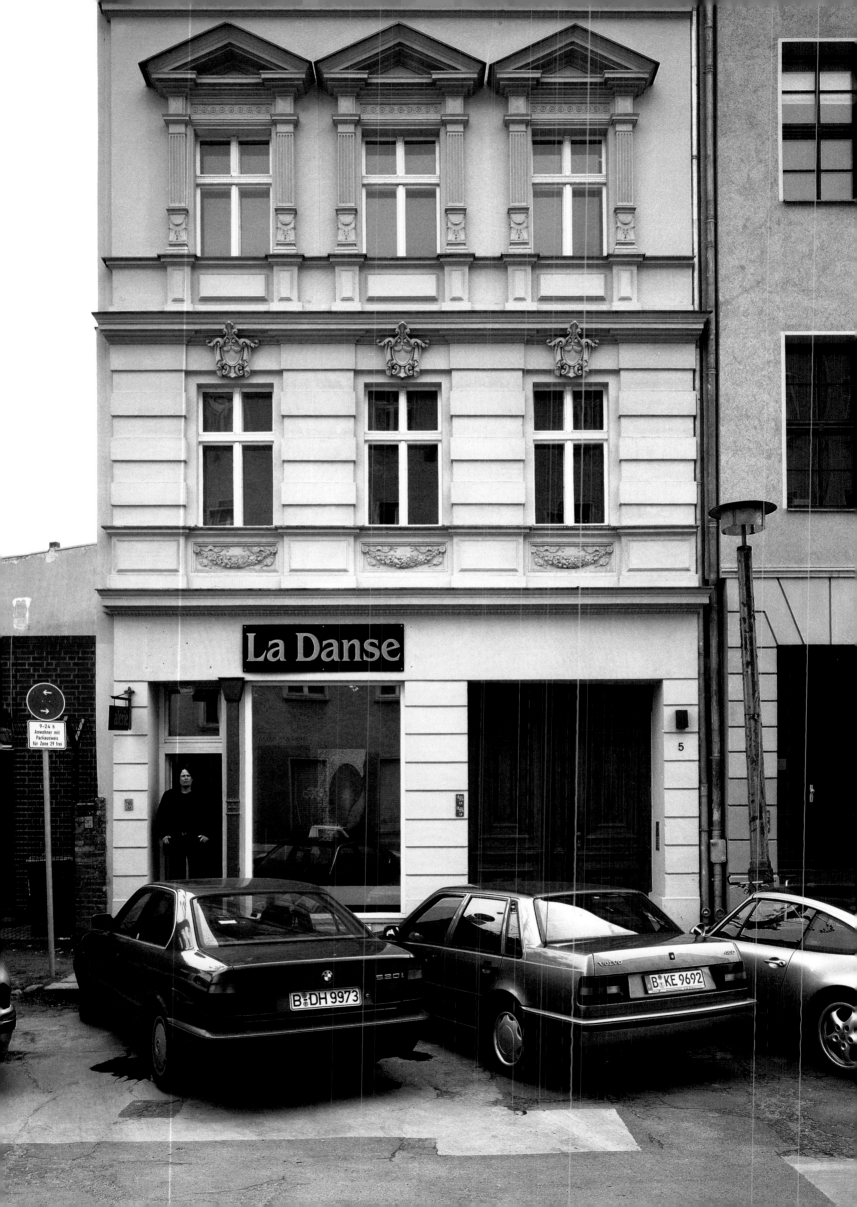

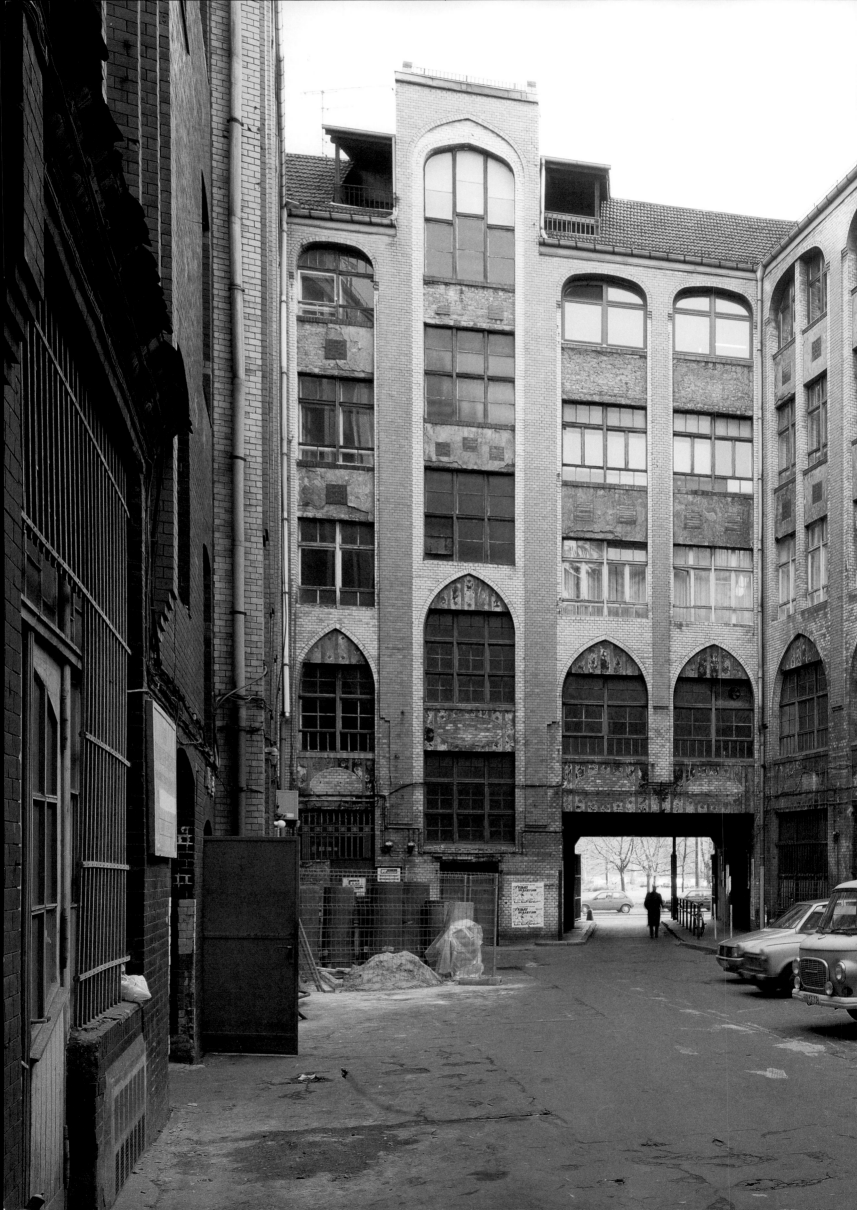

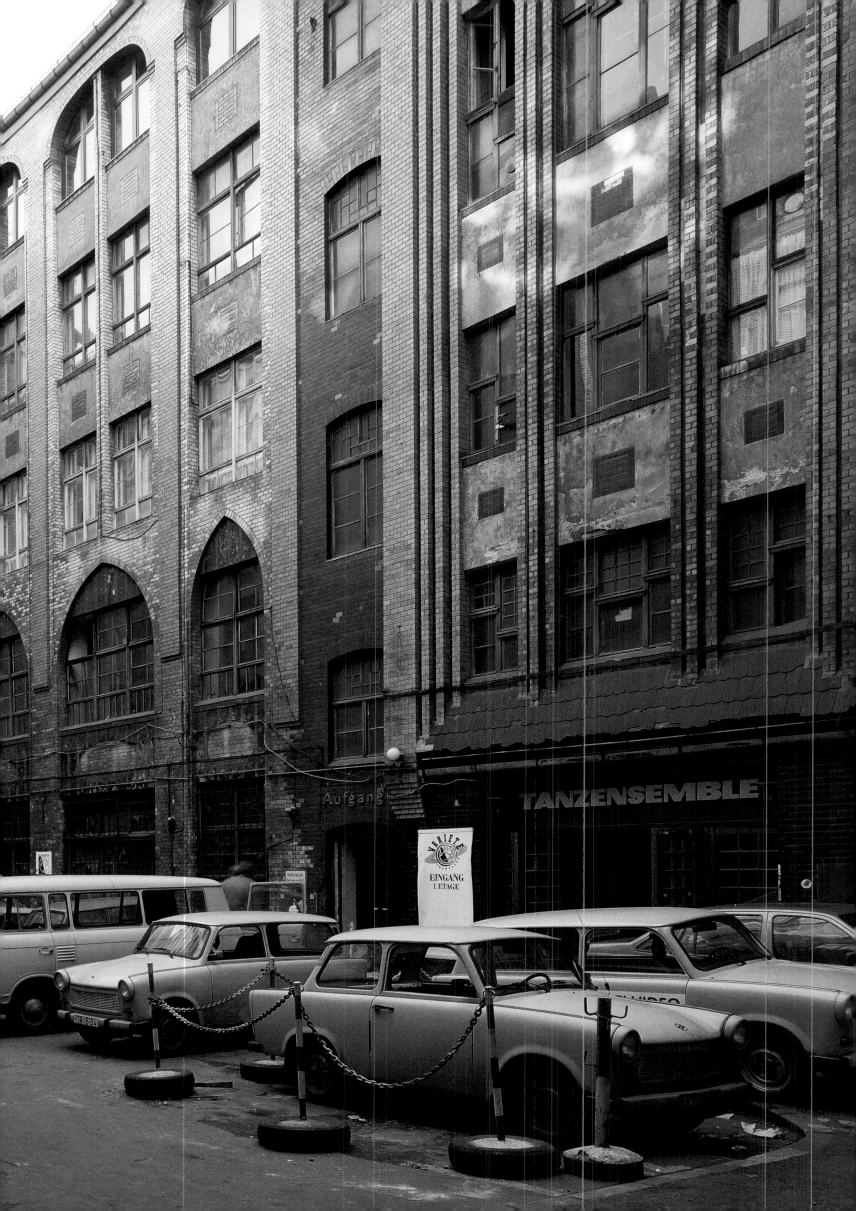

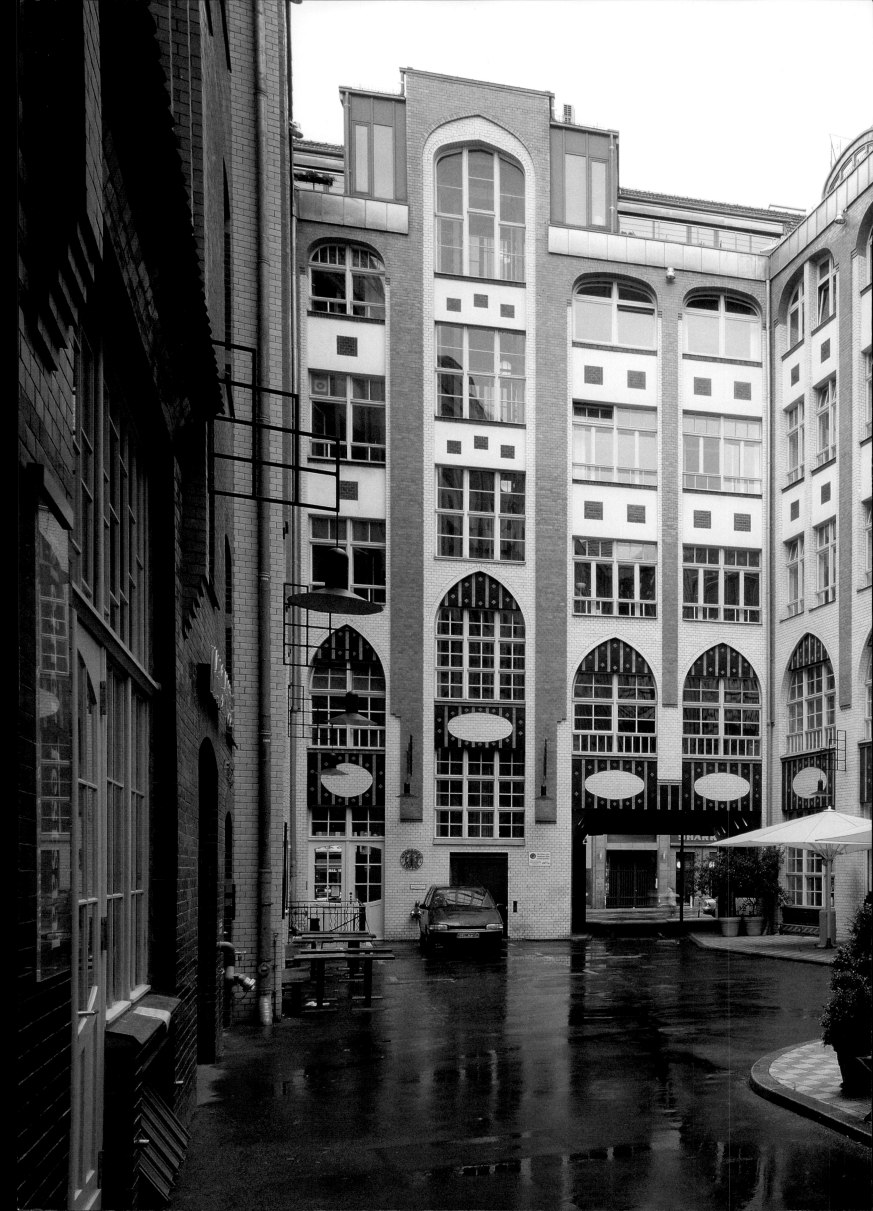

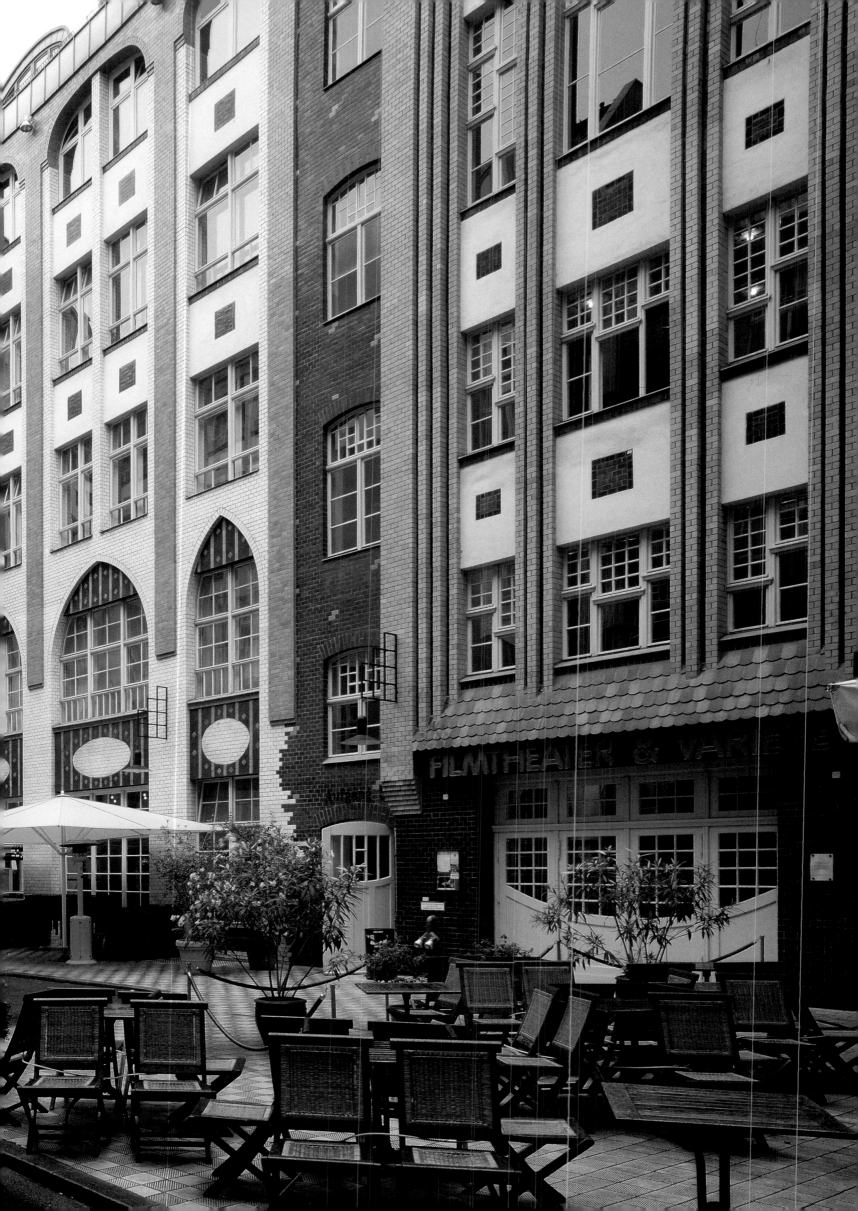

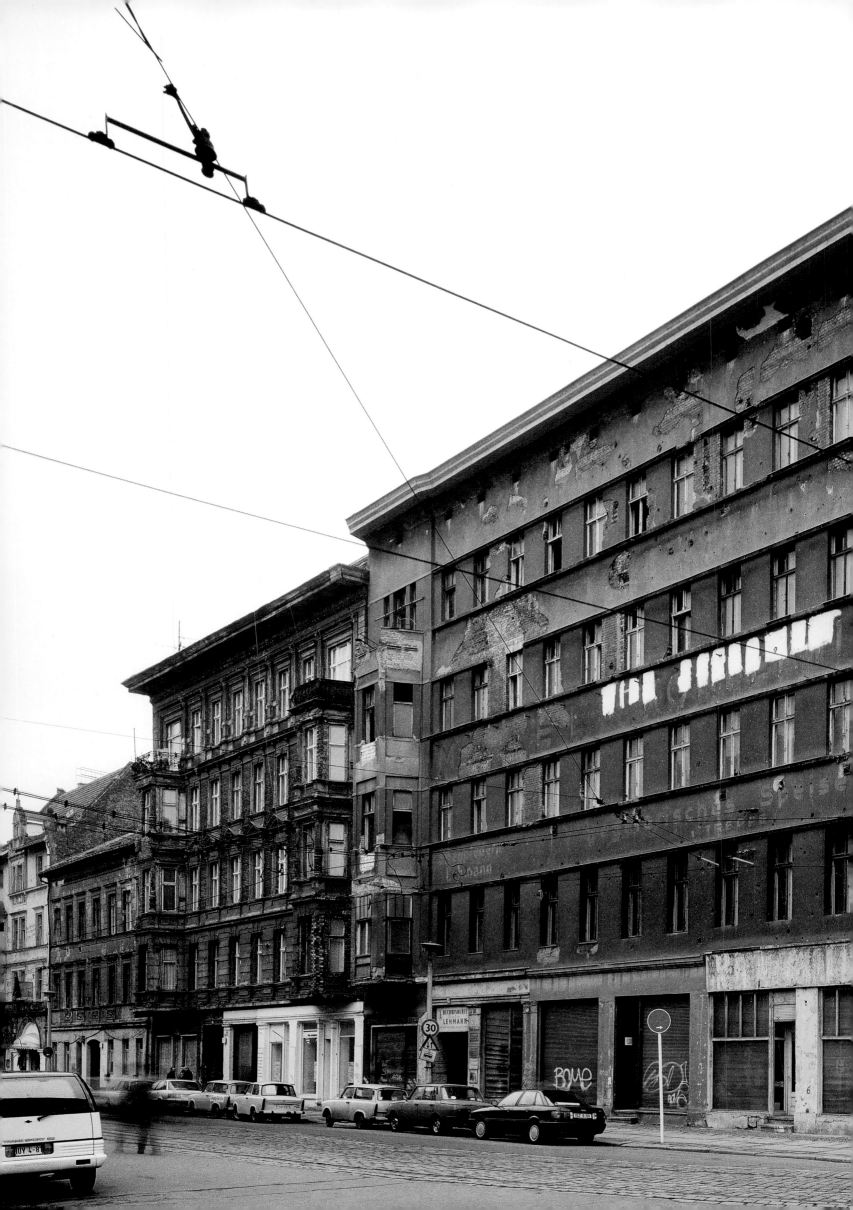

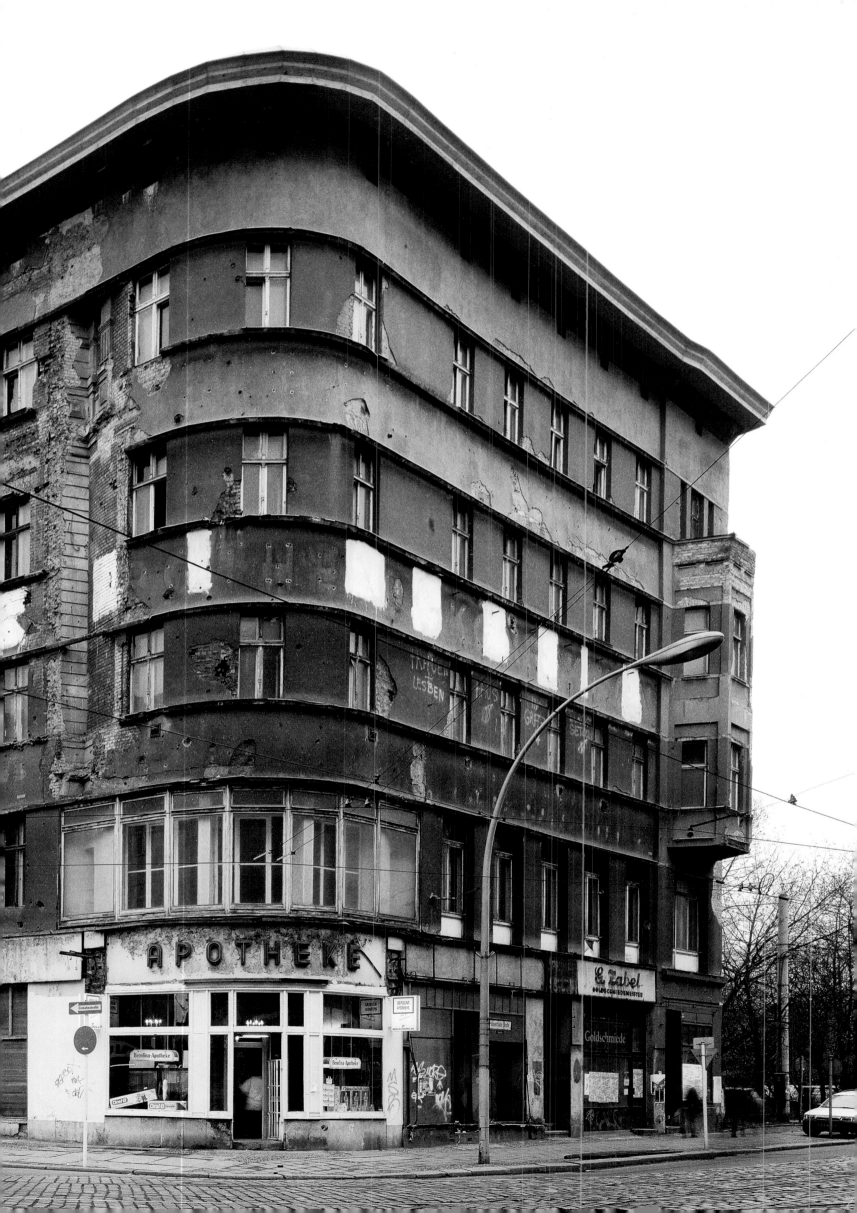

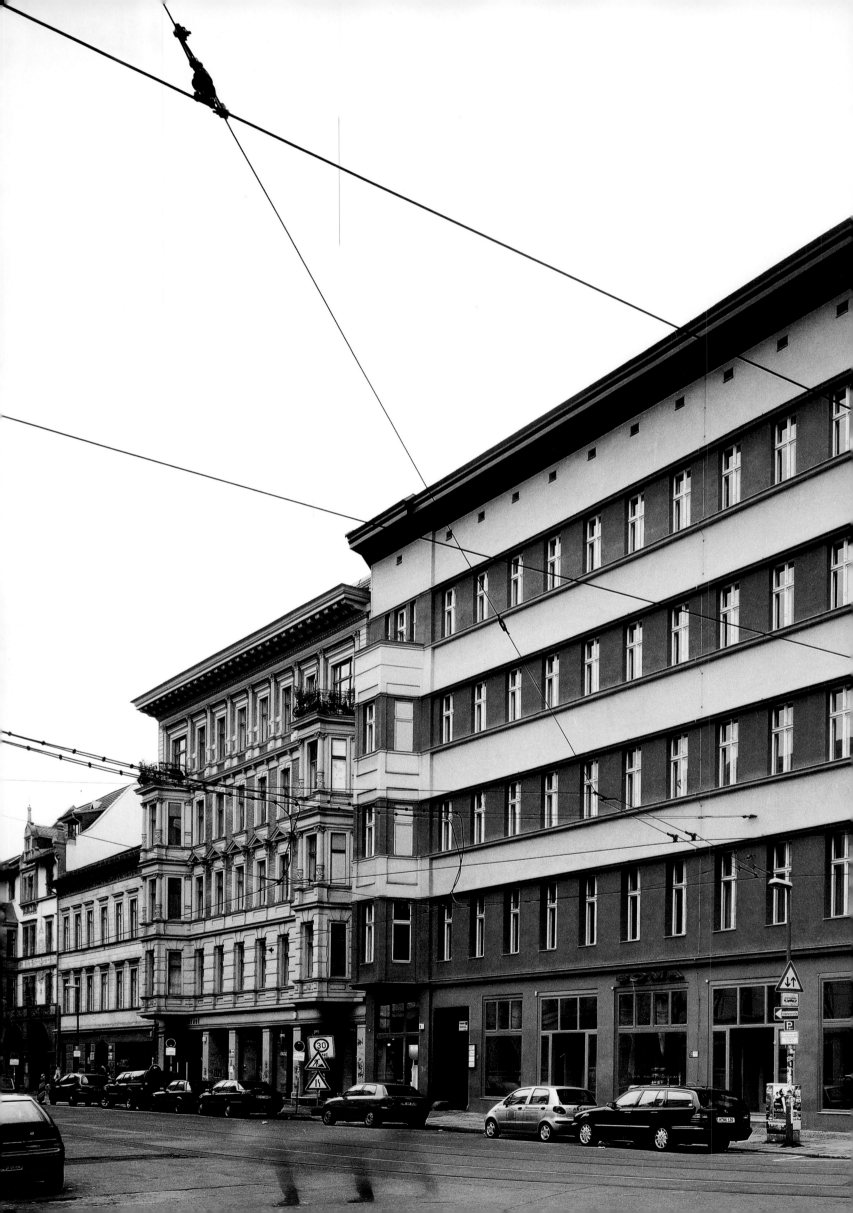

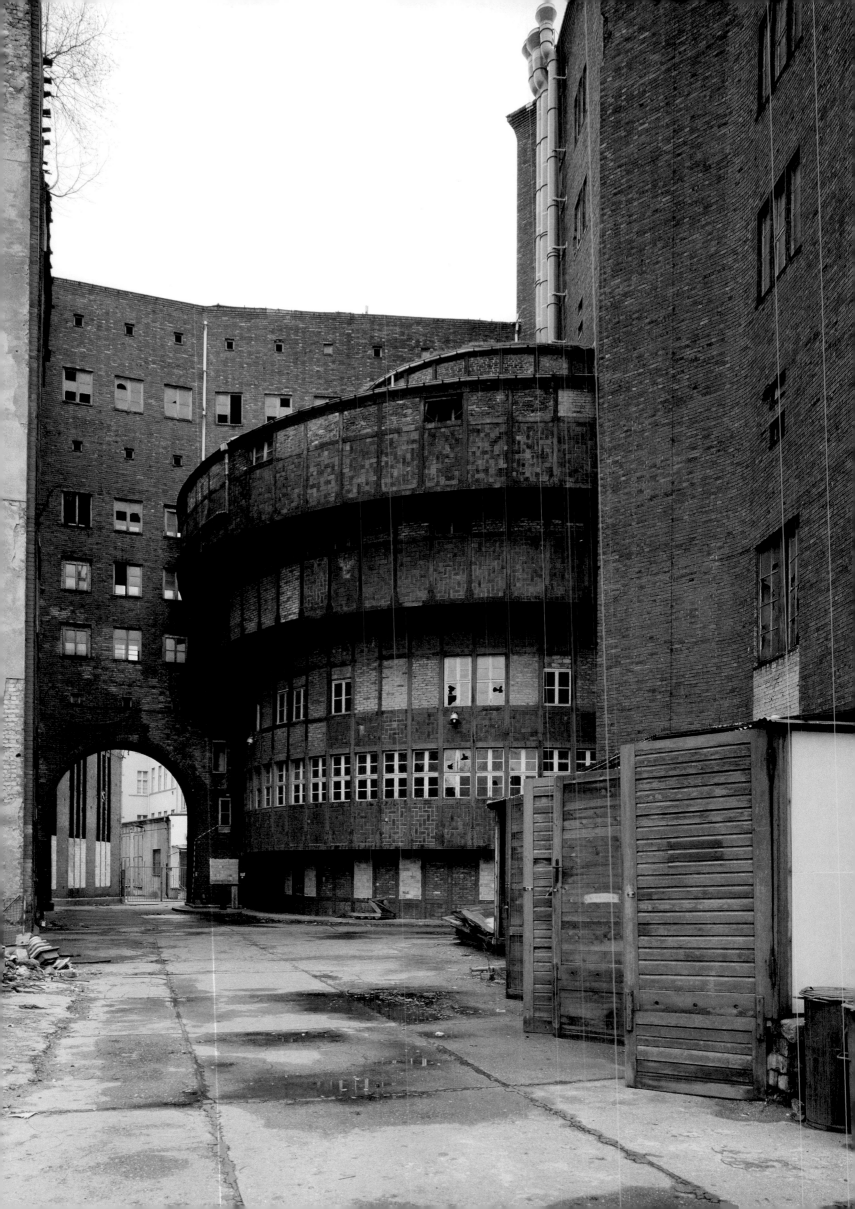

Berlin
Ehemaliges Abspannwerk
Buchhändlerhof
Mauerstraße
Former Buchhändlerhof
Transformer Station
Mauerstraße
4. 9. 2003

Folgende Doppelseiten
Following double pages

Berlin
Hermann-Matern-Straße
12. 7. 1992

Berlin
Luisenstraße
Blick auf das Paul-Löbe-Haus
View of the Paul-Löbe-Haus
4. 9. 2003

Berlin
Blick vom Reichstagsufer auf
die Charité
View of the Charité from the
Reichstag bank
7 / 1991

Berlin
Blick vom Reichstagsufer auf
das Marie-Elisabeth-Lüders-
Haus
View of the Marie-Elisabeth-
Lüders-Haus from the
Reichstag bank
2. 5. 2002

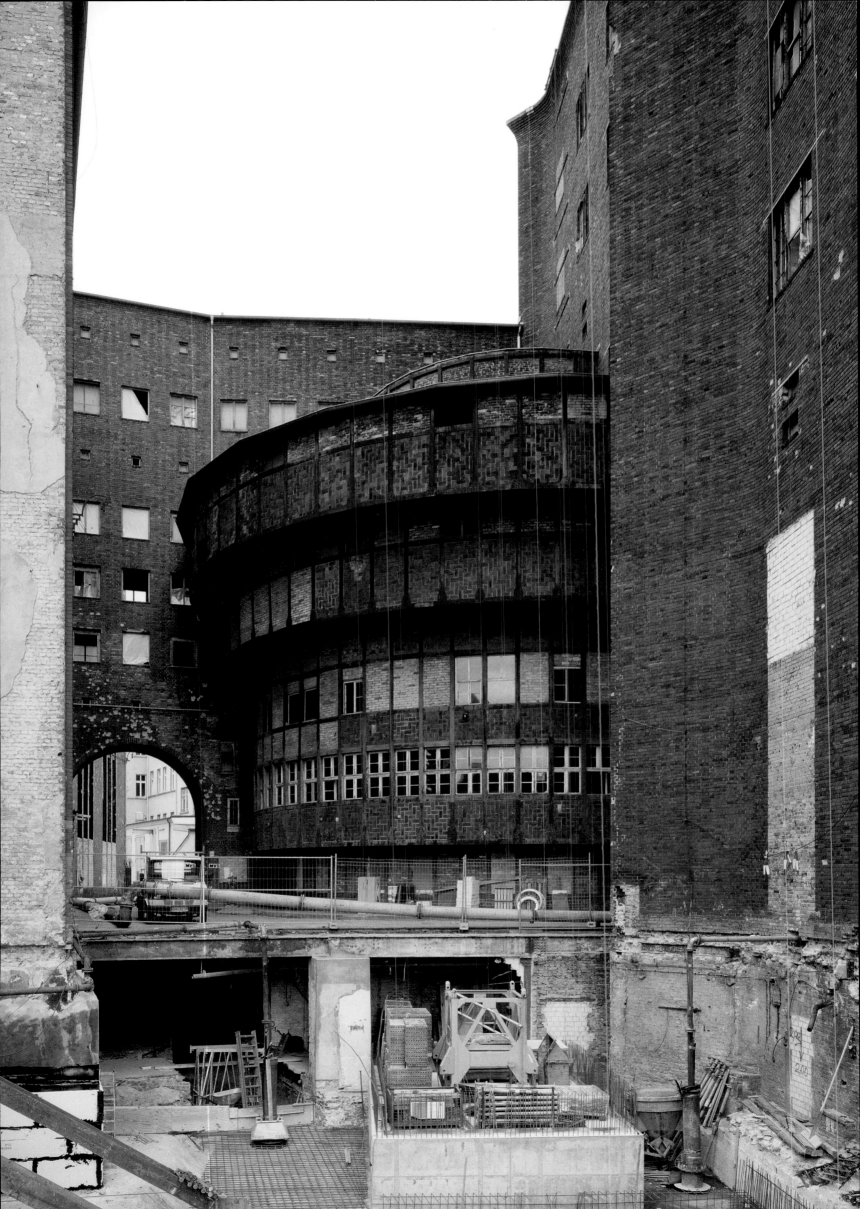

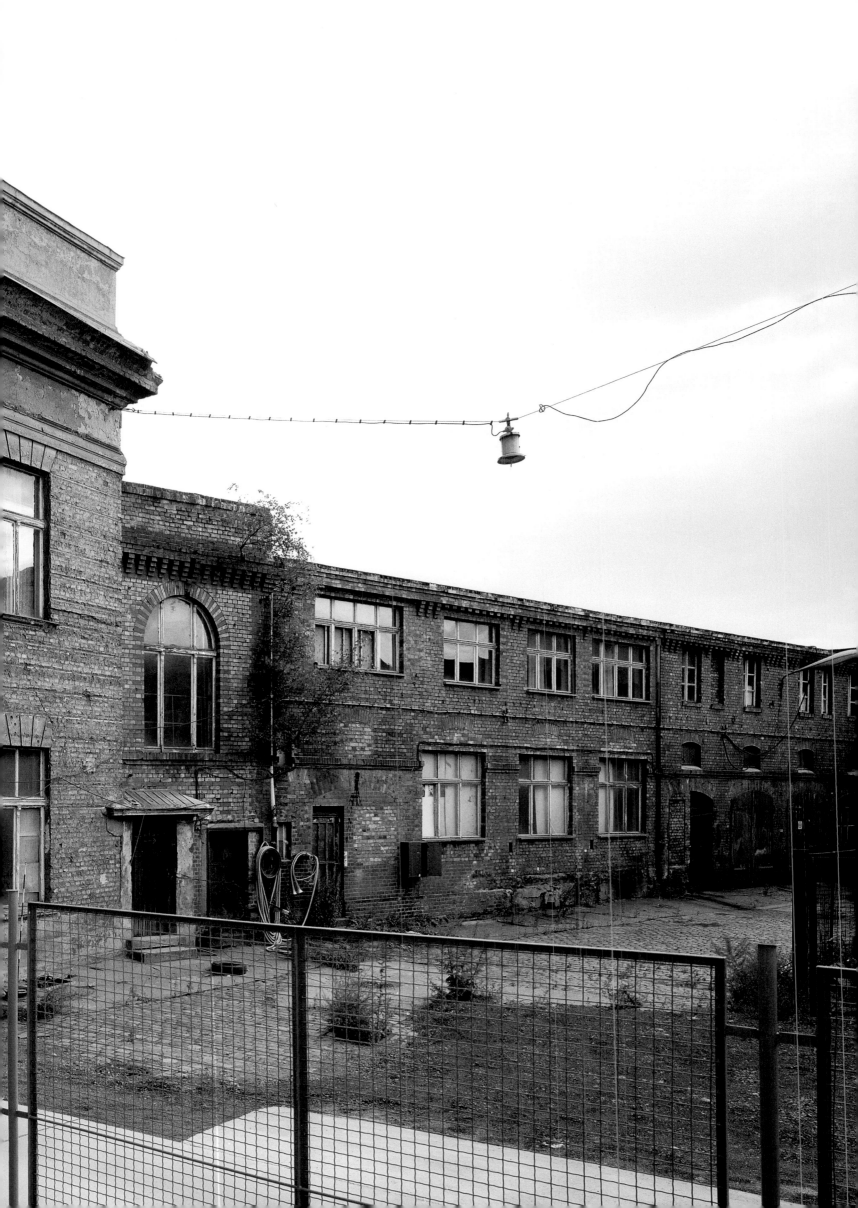

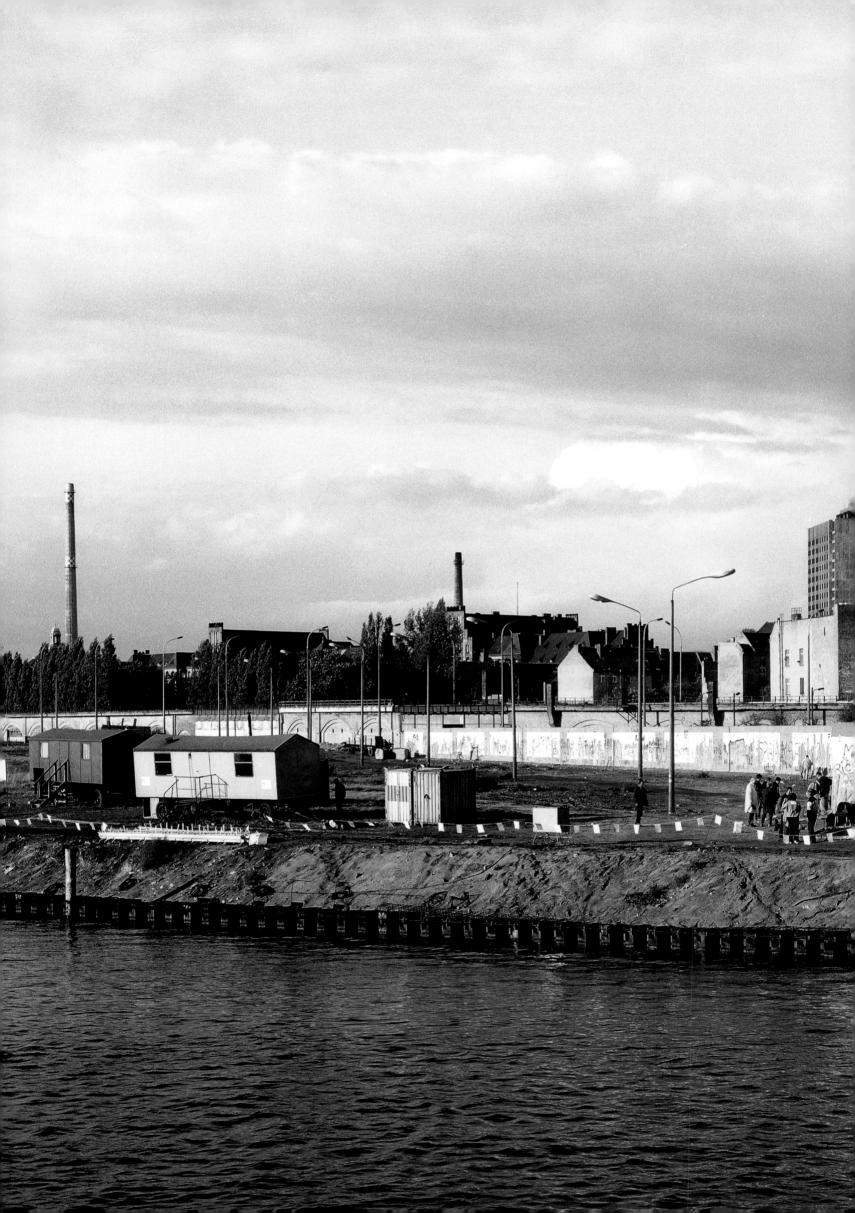

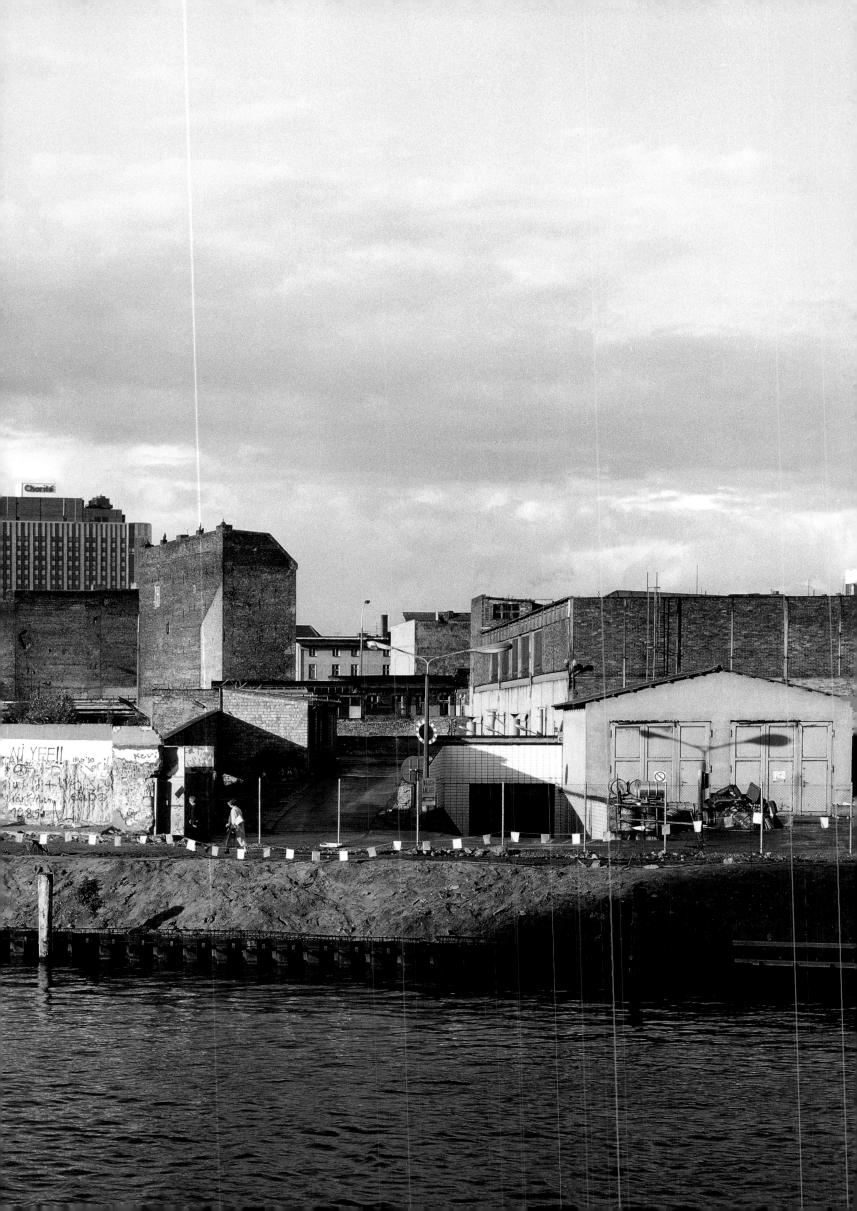

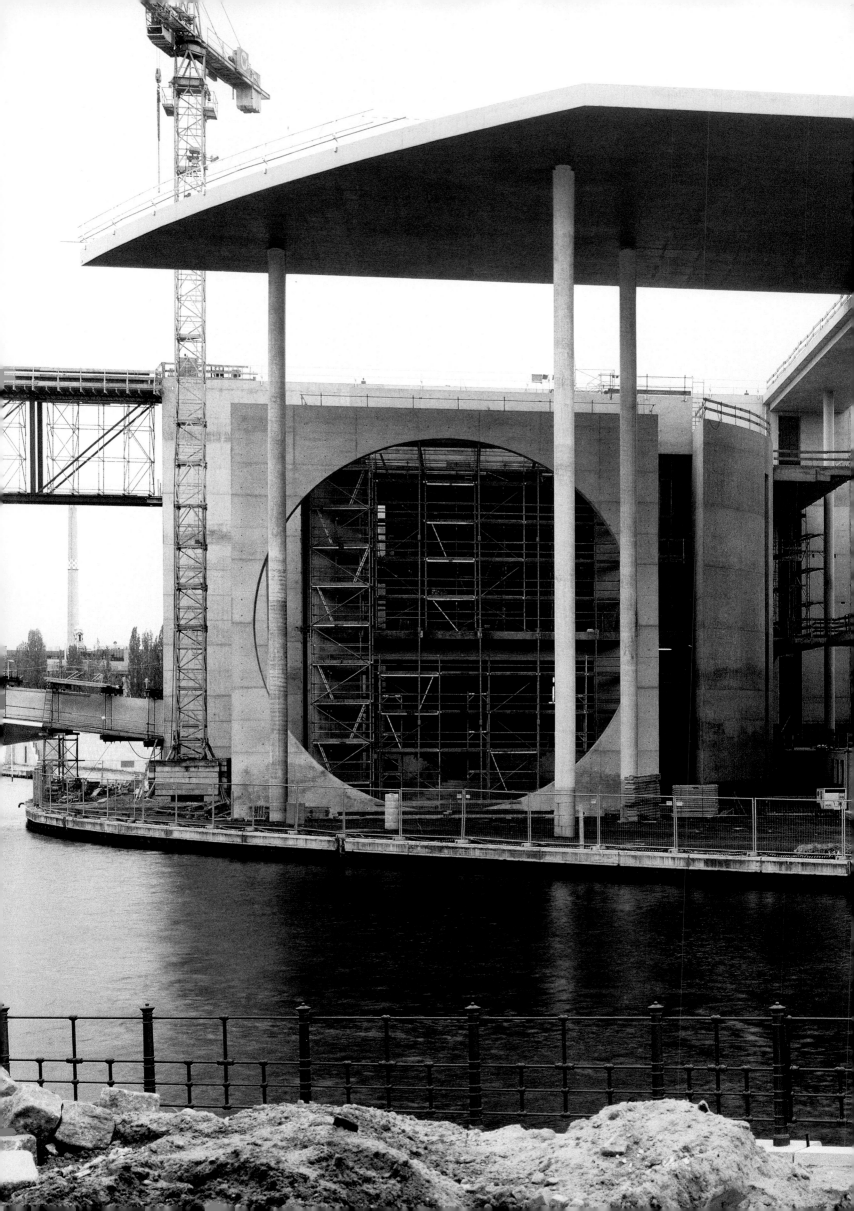

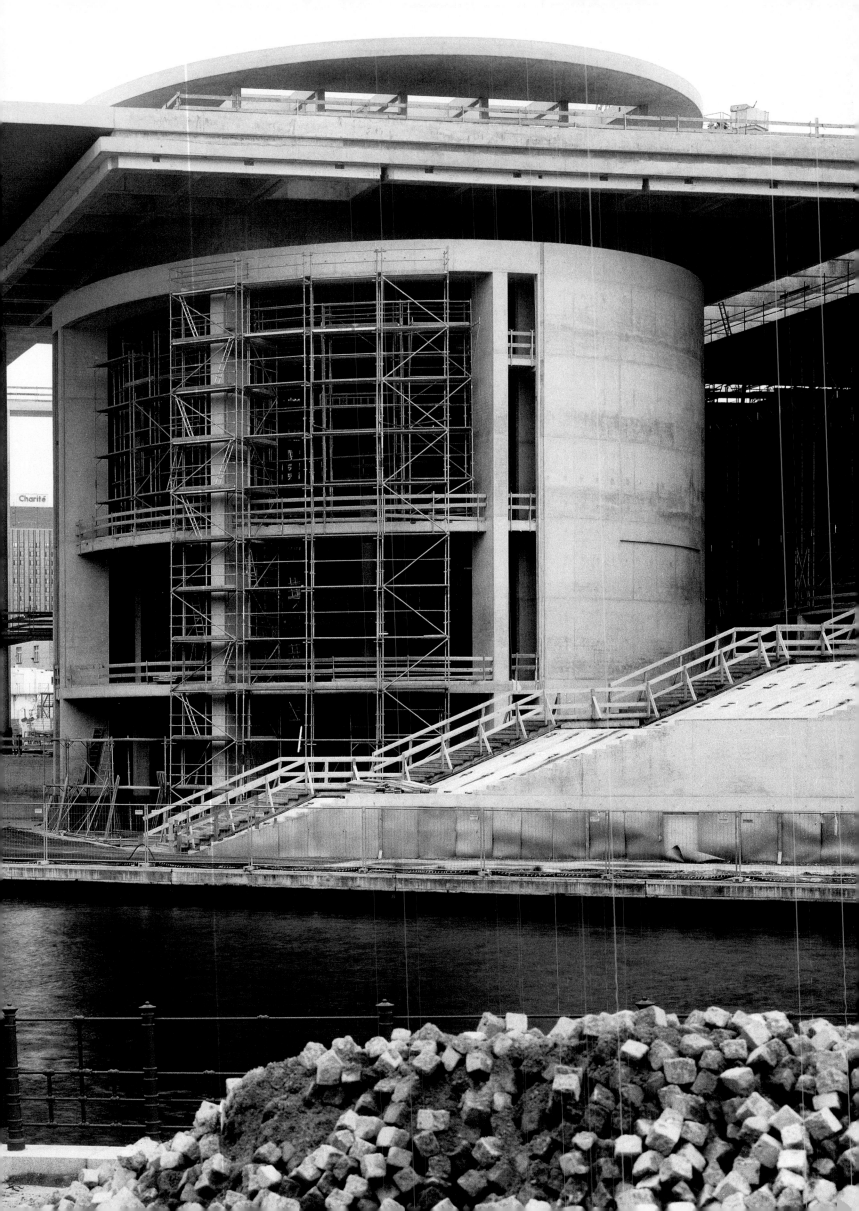

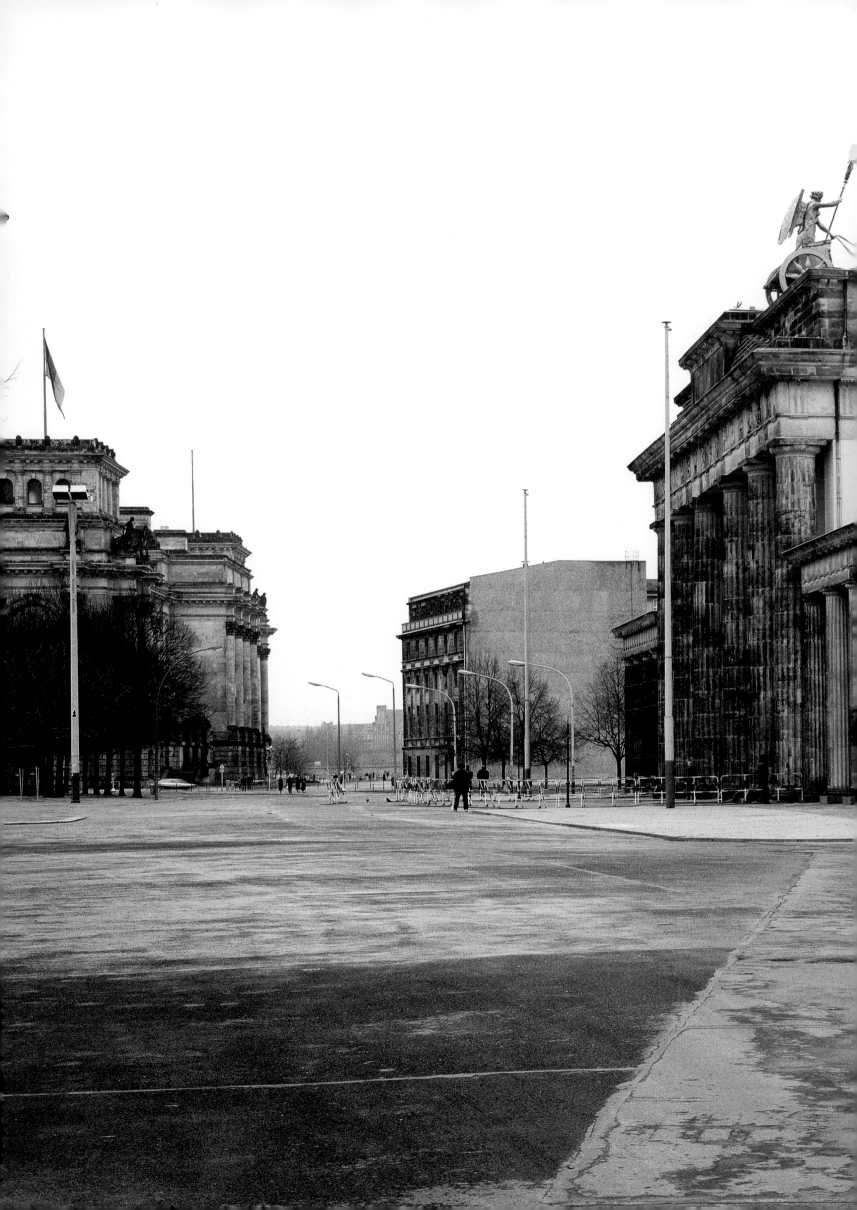

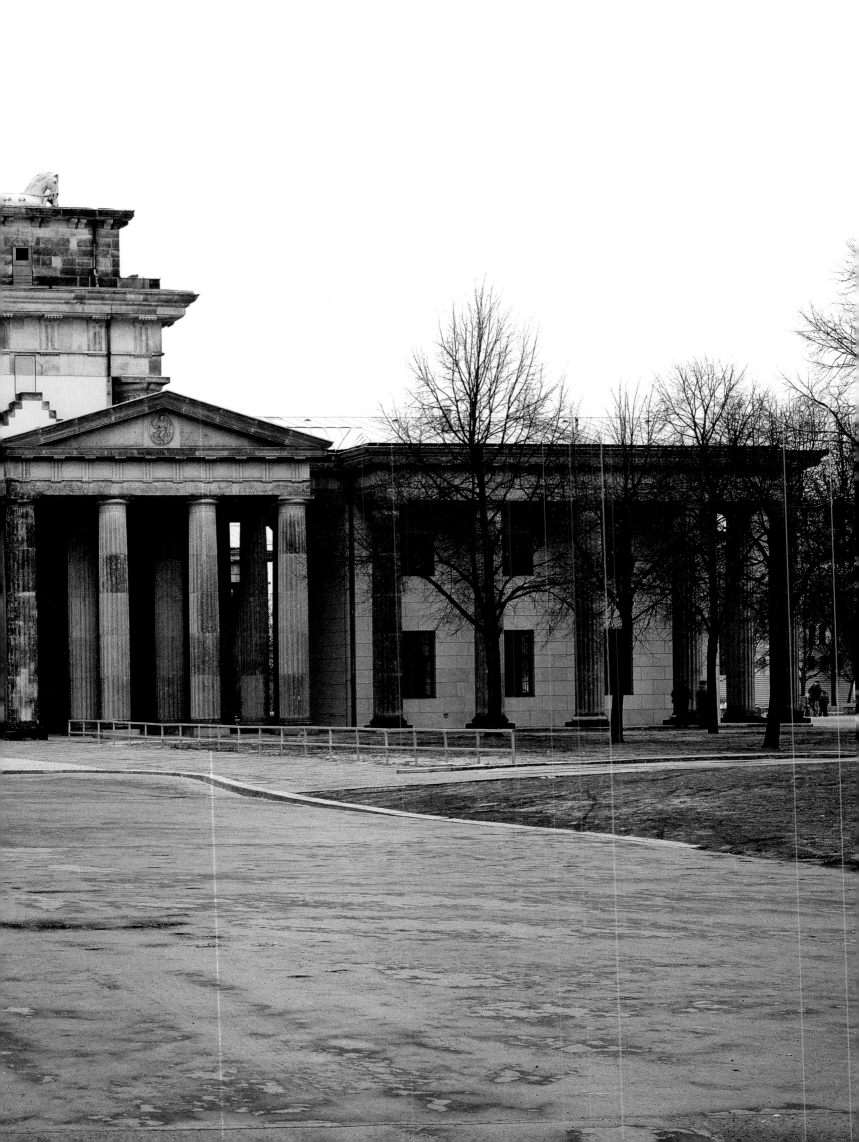

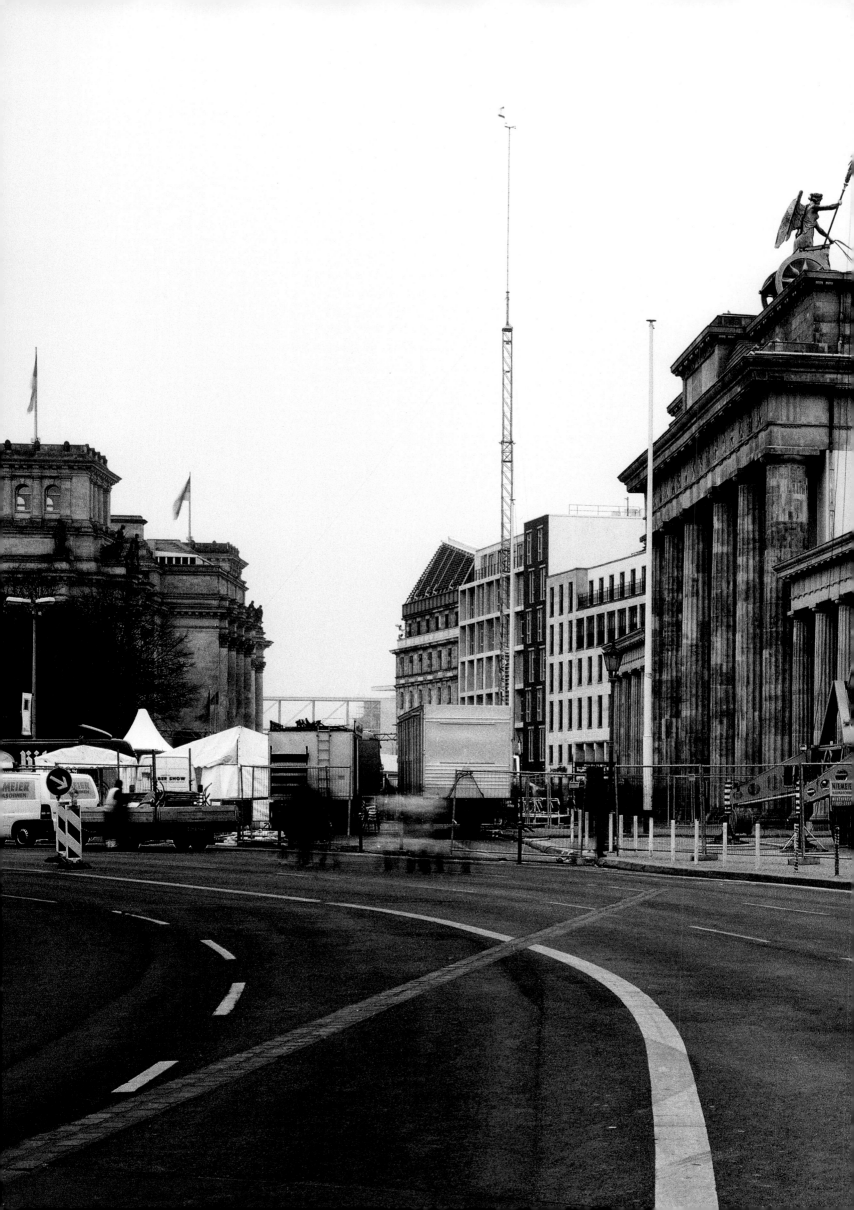

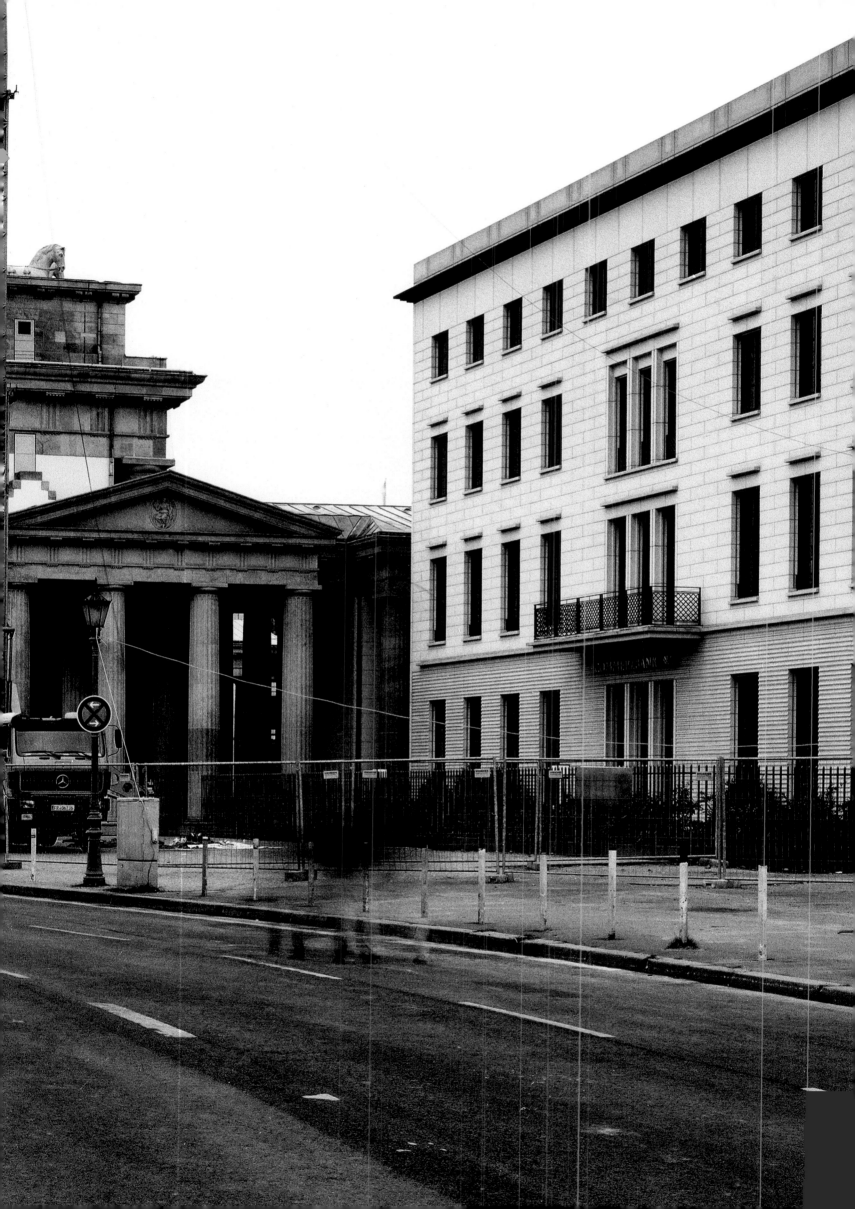

Vorangehende Doppelseiten
Preceding double pages

Berlin
Brandenburger Tor
1 / 1992

Berlin
Brandenburger Tor
1. 1. 2004

Potsdam
Belvedere, Drachenberg
7 / 1990

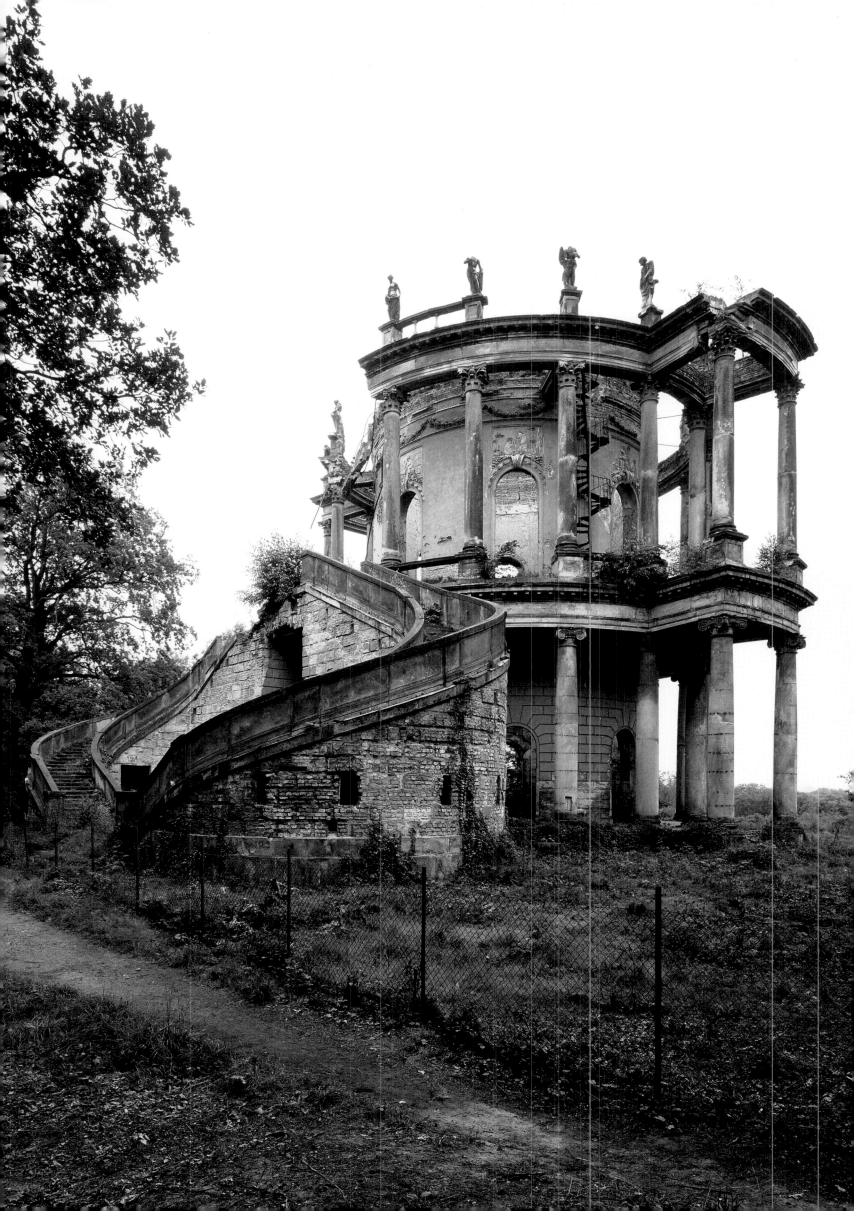

Potsdam
Belvedere, Drachenberg
3. 5. 2002

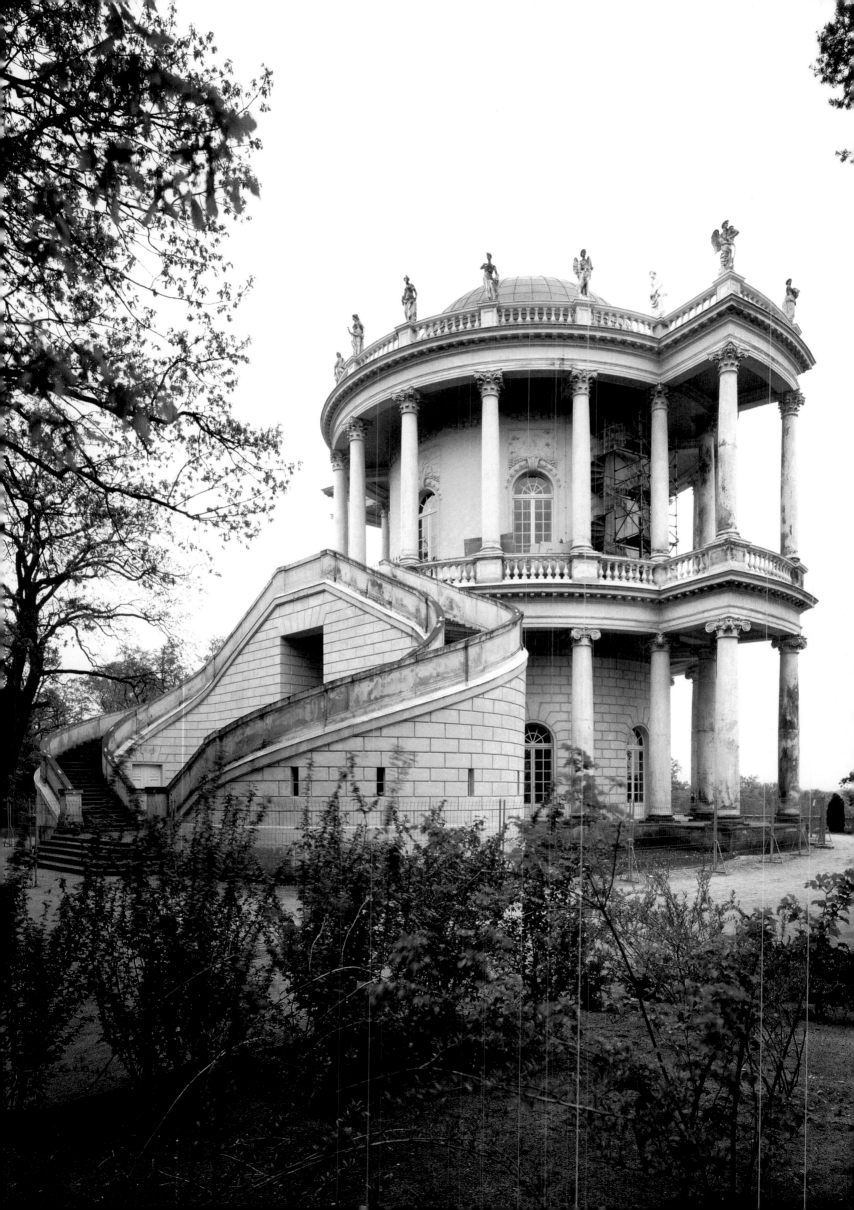

Potsdam
Meierei im Neuen Garten
Dairy in the Neuer Garten
7 / 1990

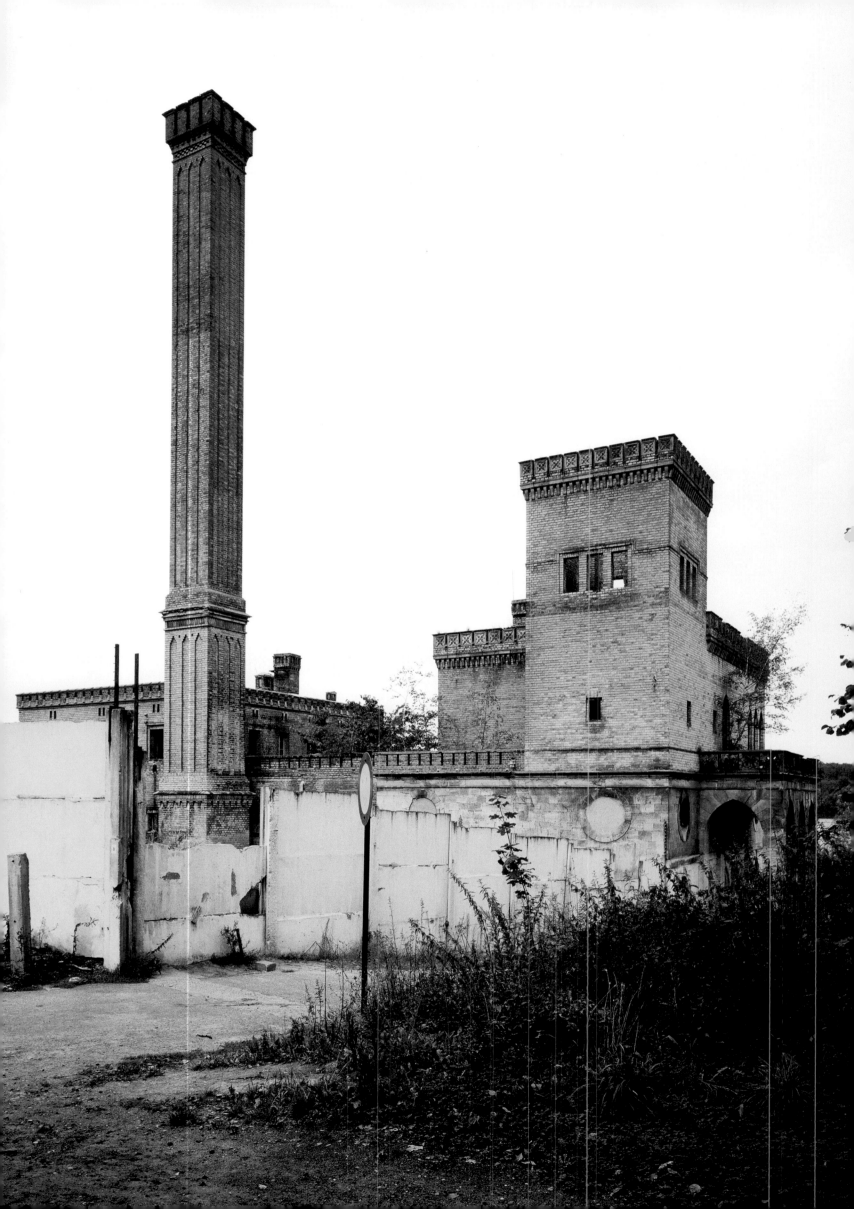

Potsdam
Meierei im Neuen Garten
Dairy in the Neuer Garten
7 / 2003

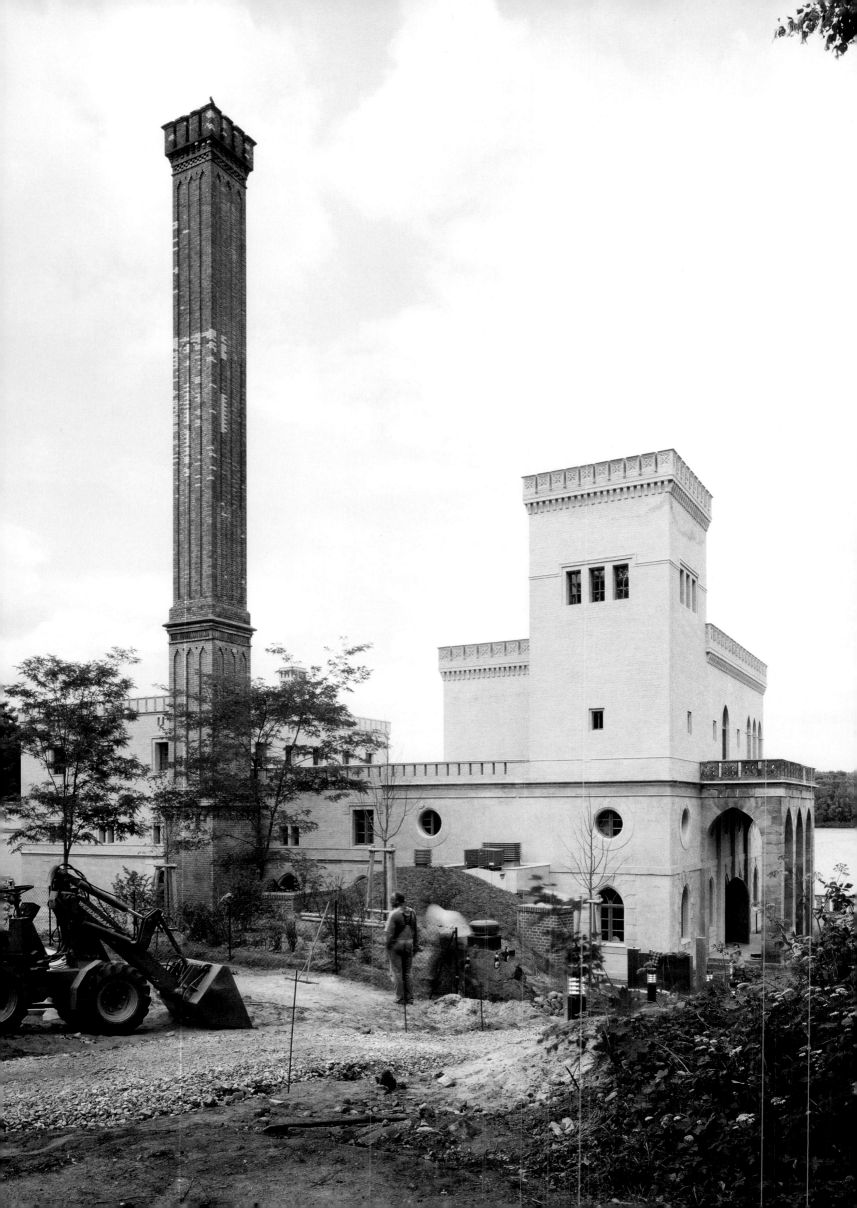

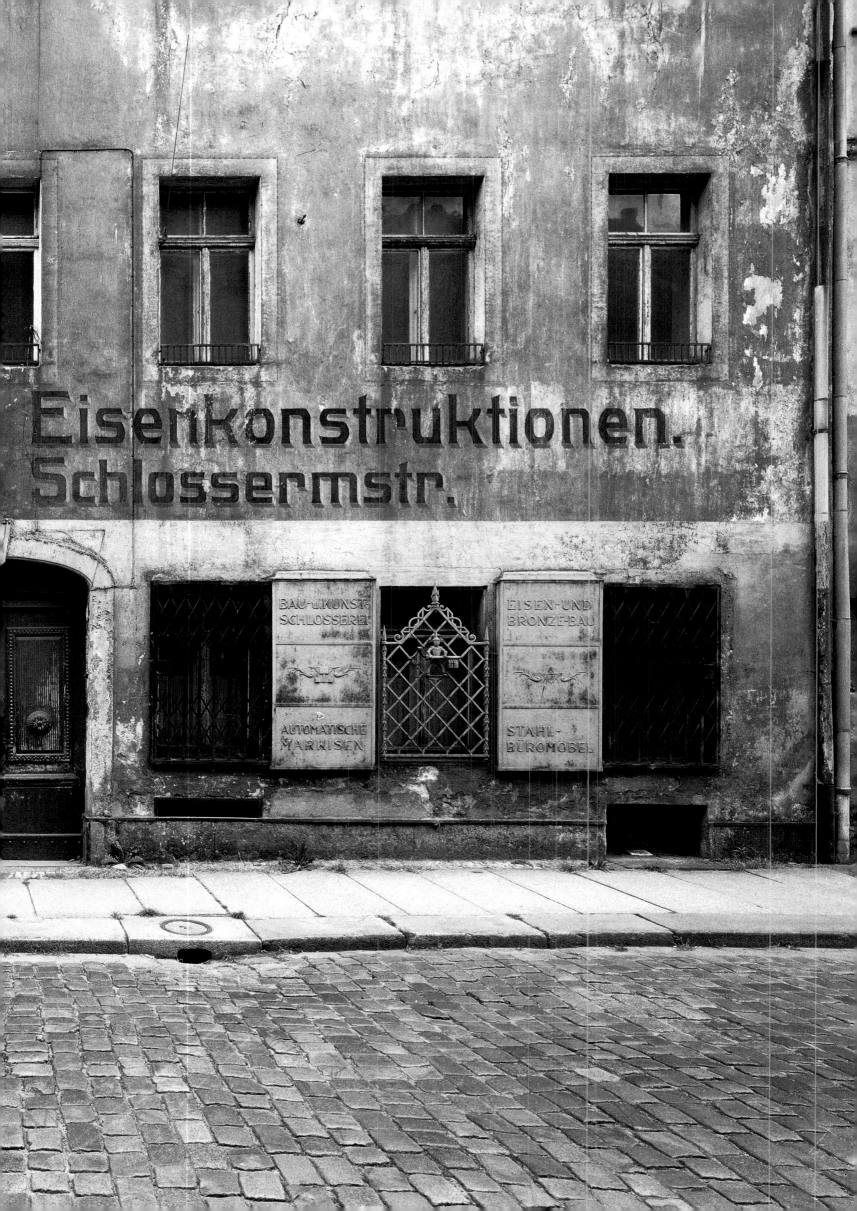

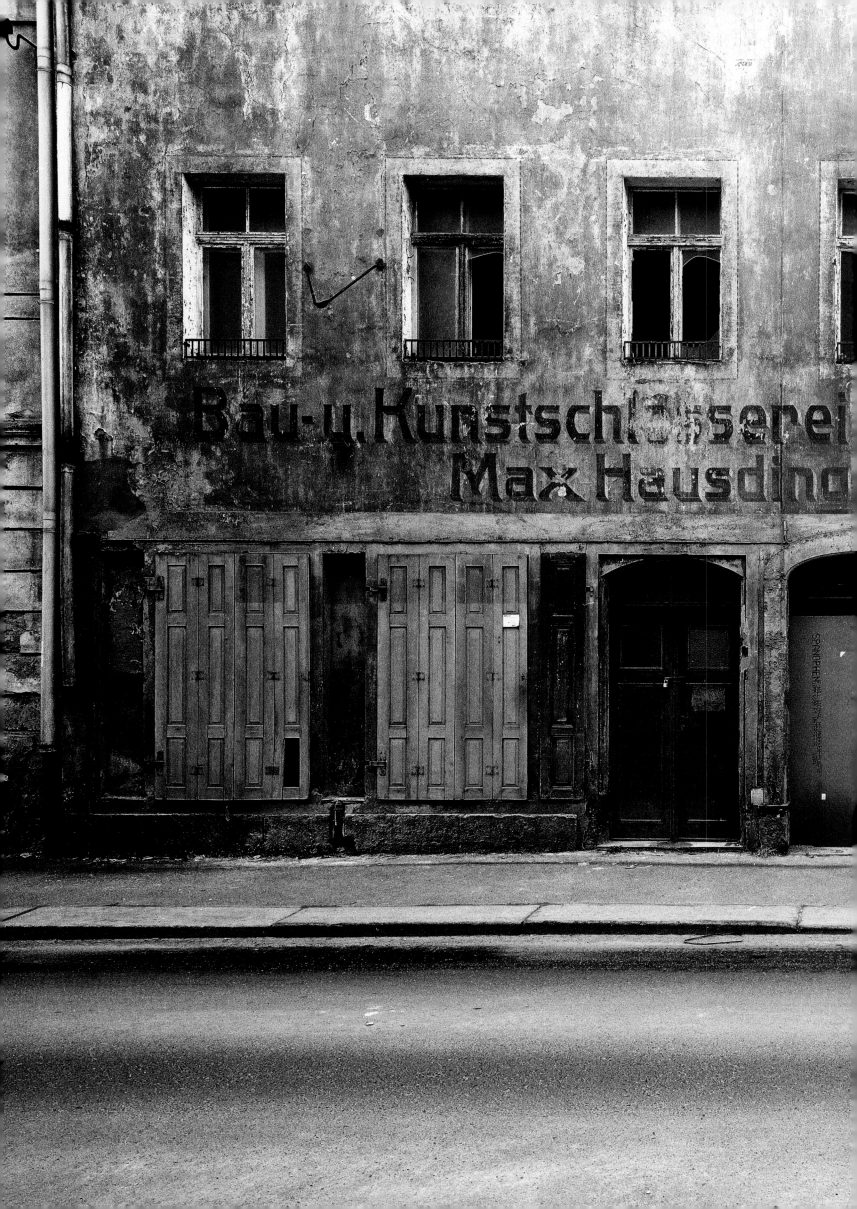

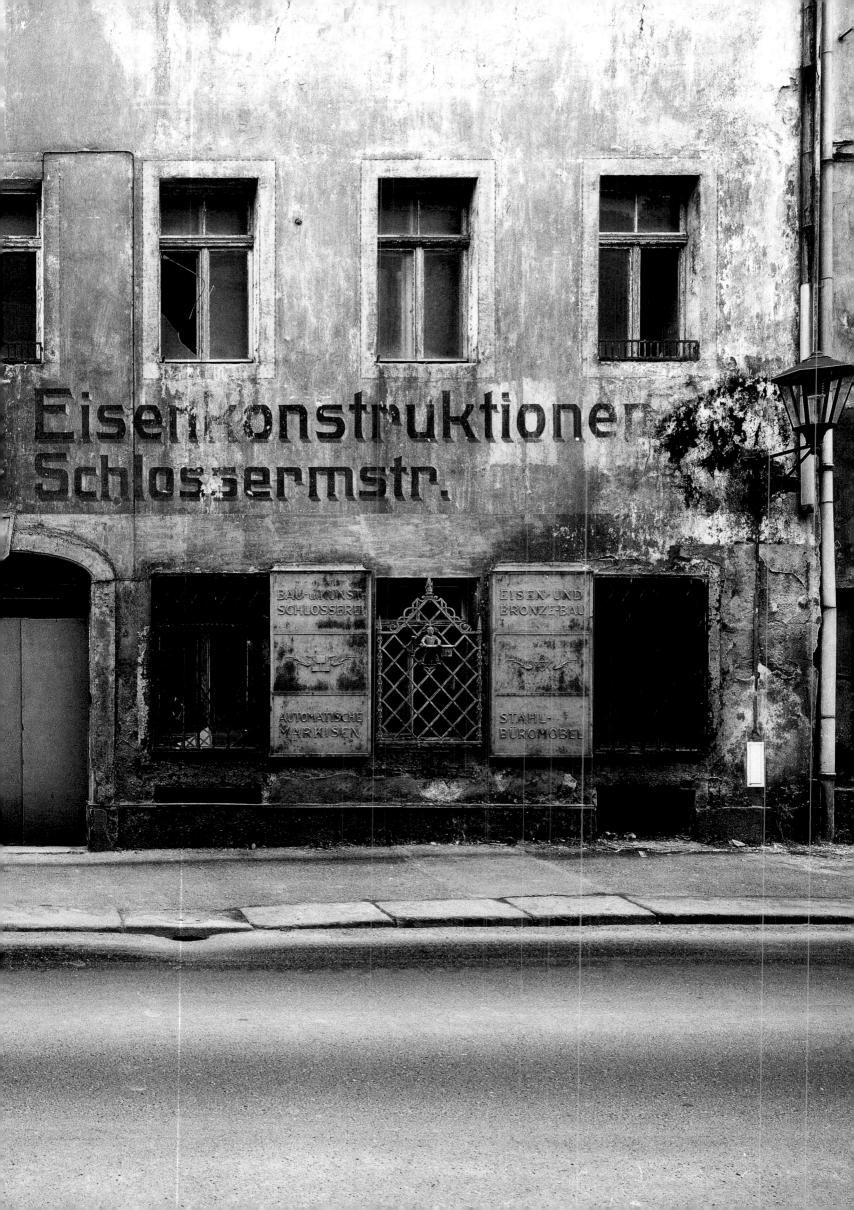

Pirna
Lange Straße
24. 7. 1990

Pirna
Lange Straße
20. 3. 2003

Pirna
Teufelserker-Haus
Obere Burgstraße
24. 7. 1990

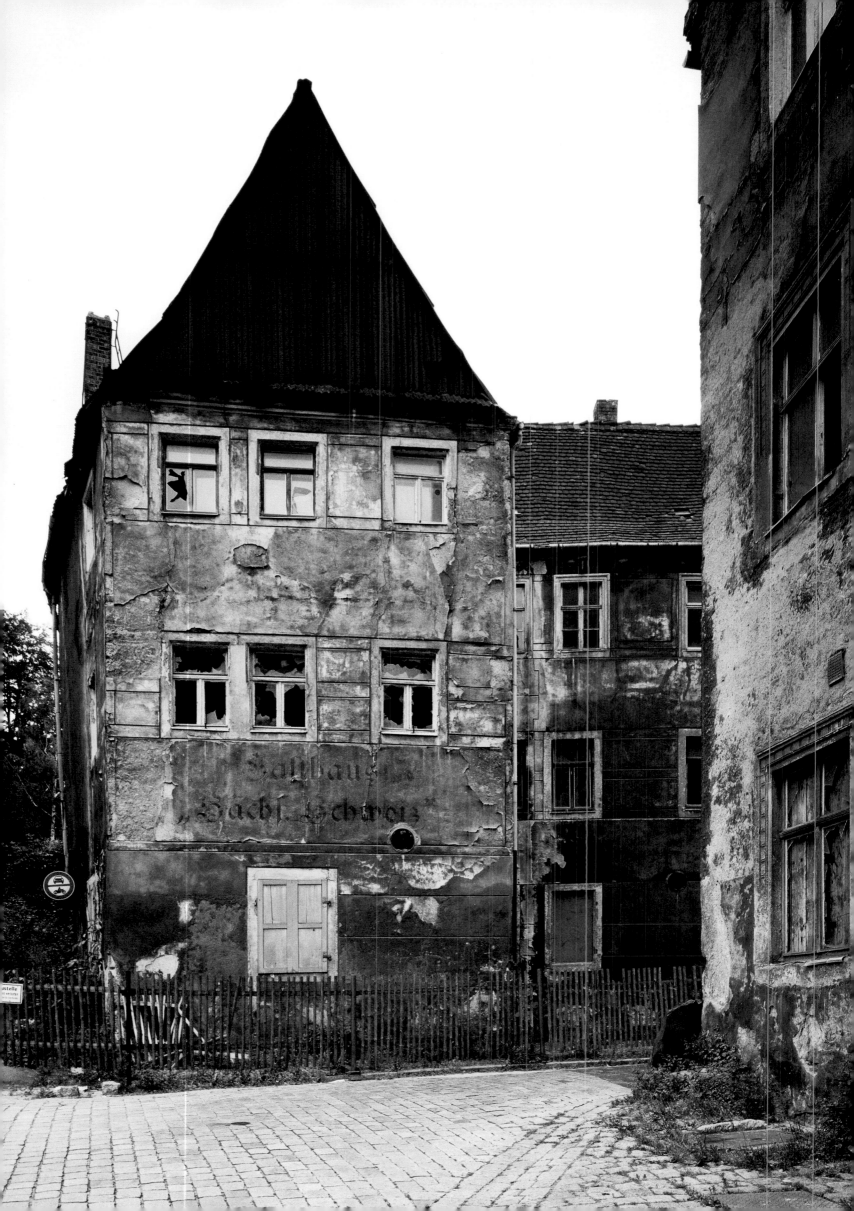

Pirna
Teufelserker-Haus
Obere Burgstraße
20. 3. 2003

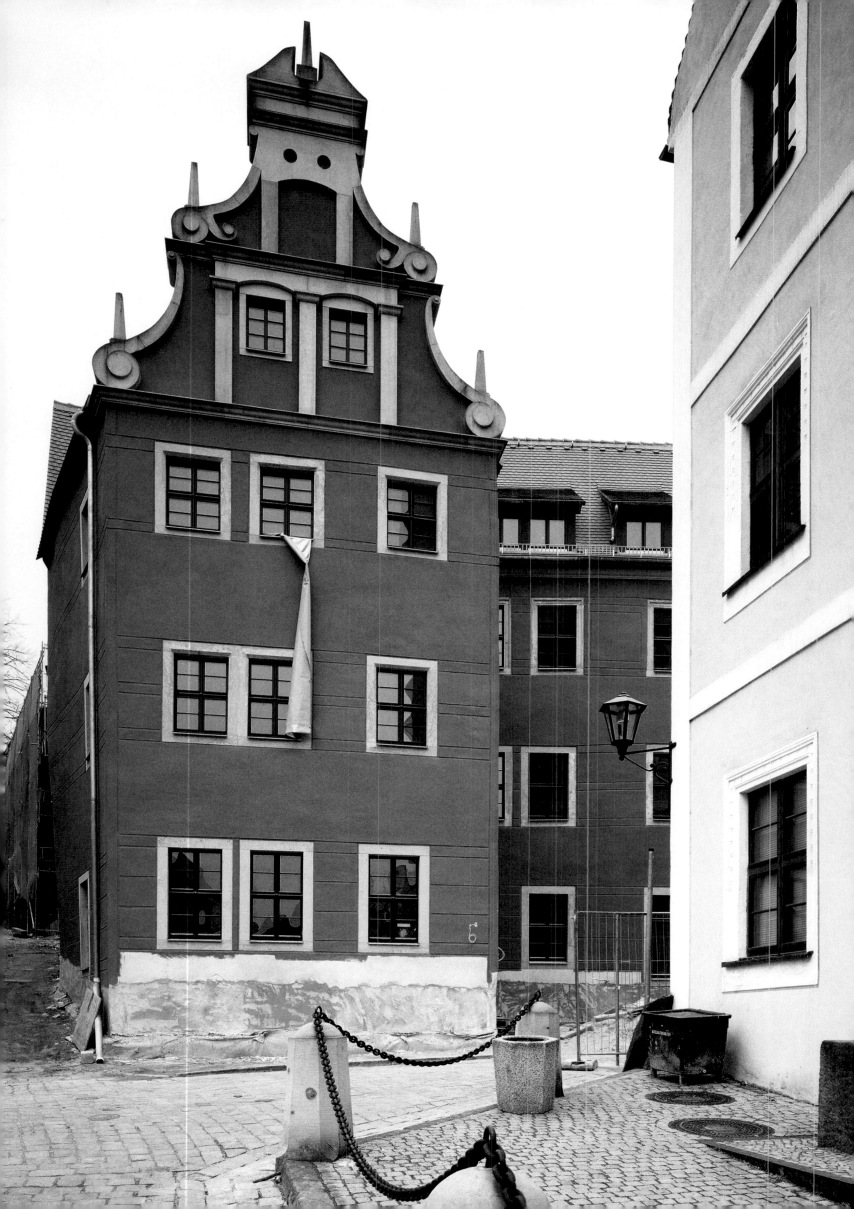

Pirna
Niedere Burgstraße
24. 7. 1990

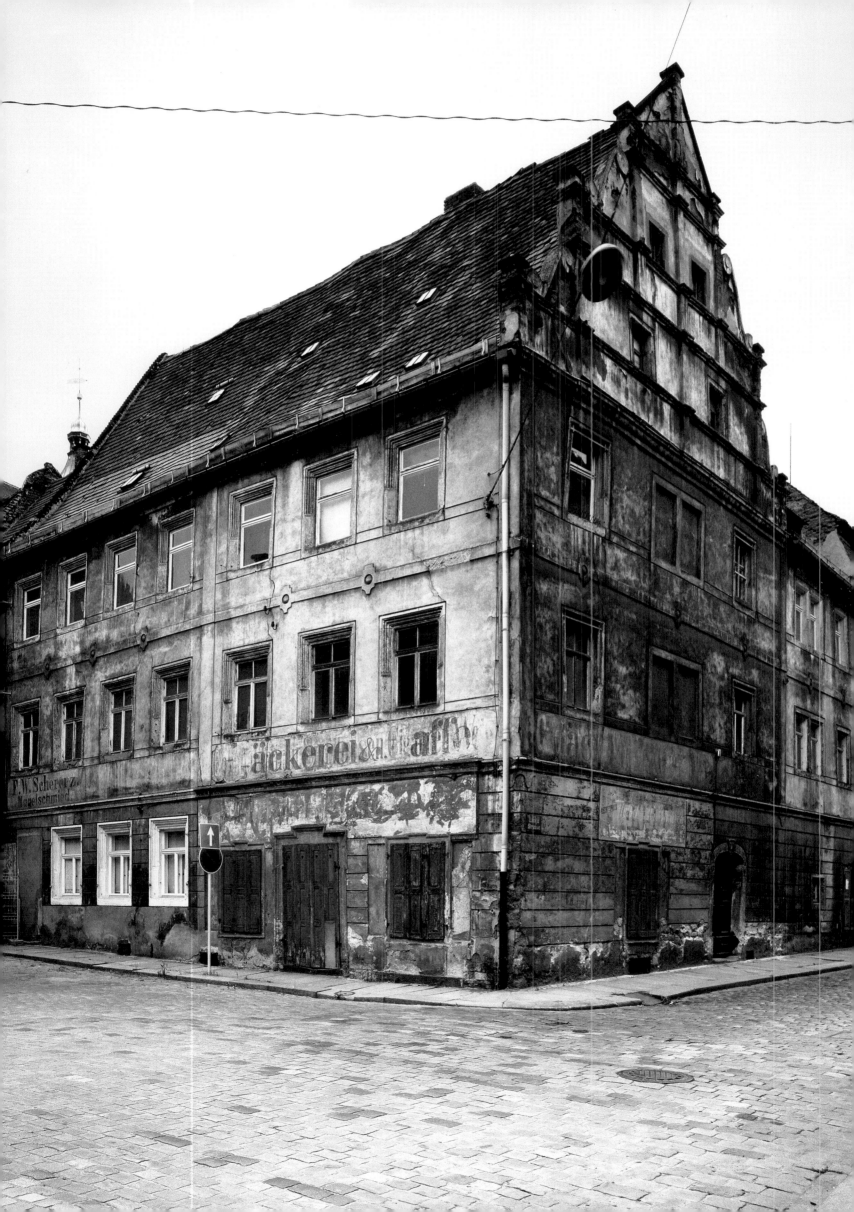

Pirna
Niedere Burgstraße
20. 3. 2003

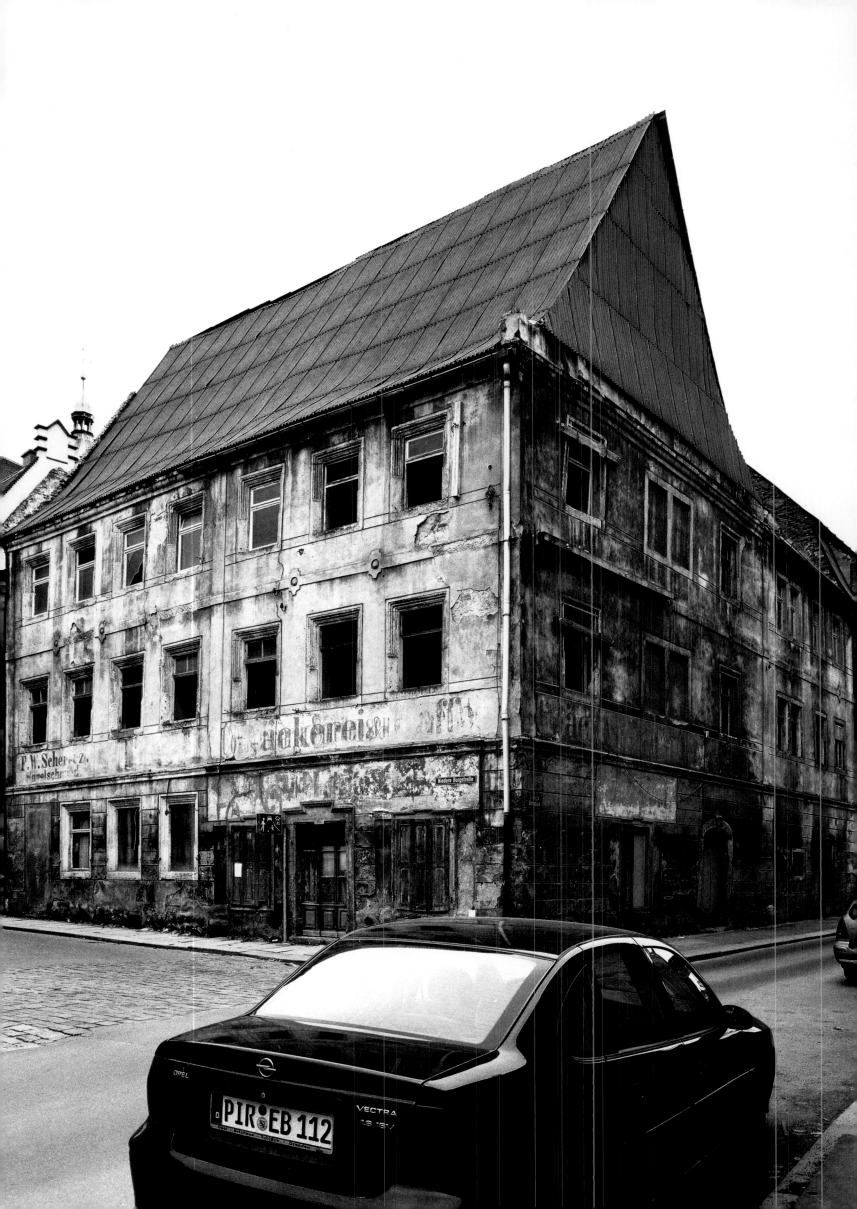

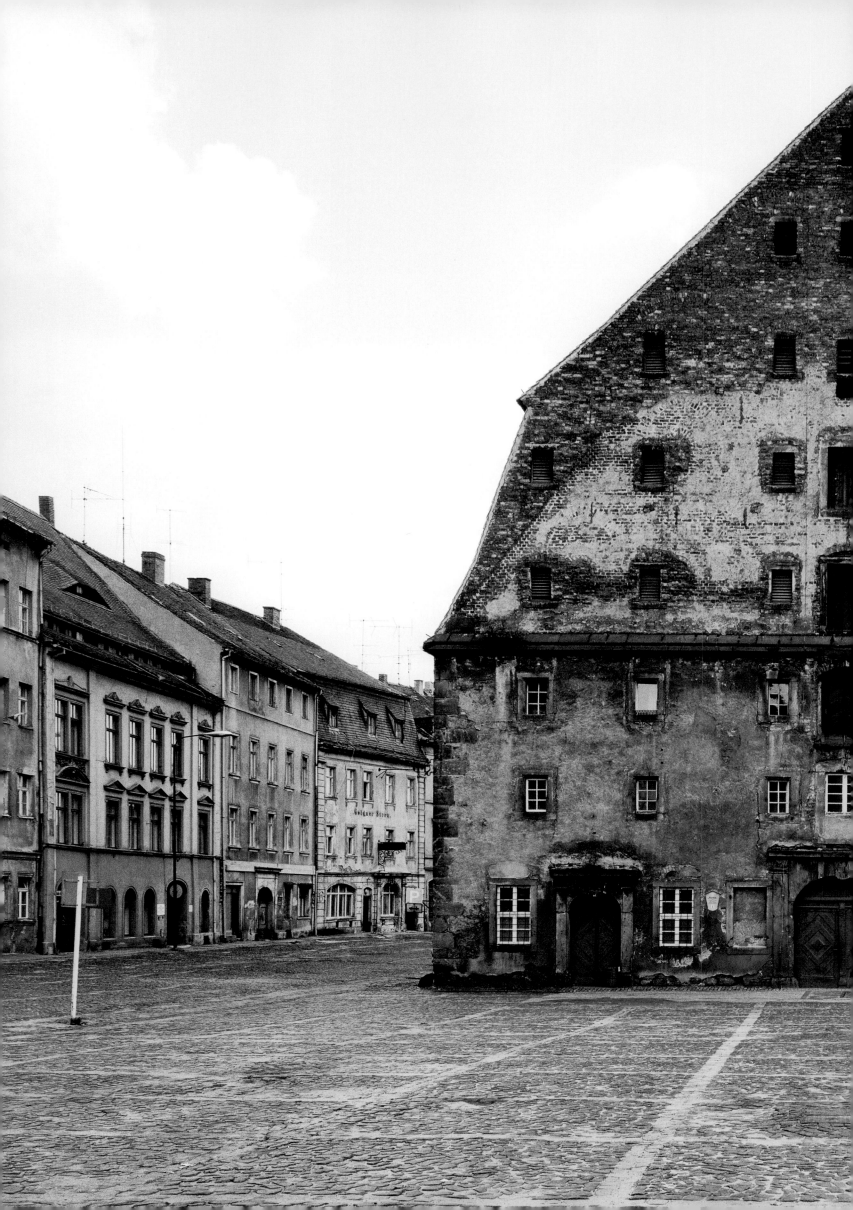

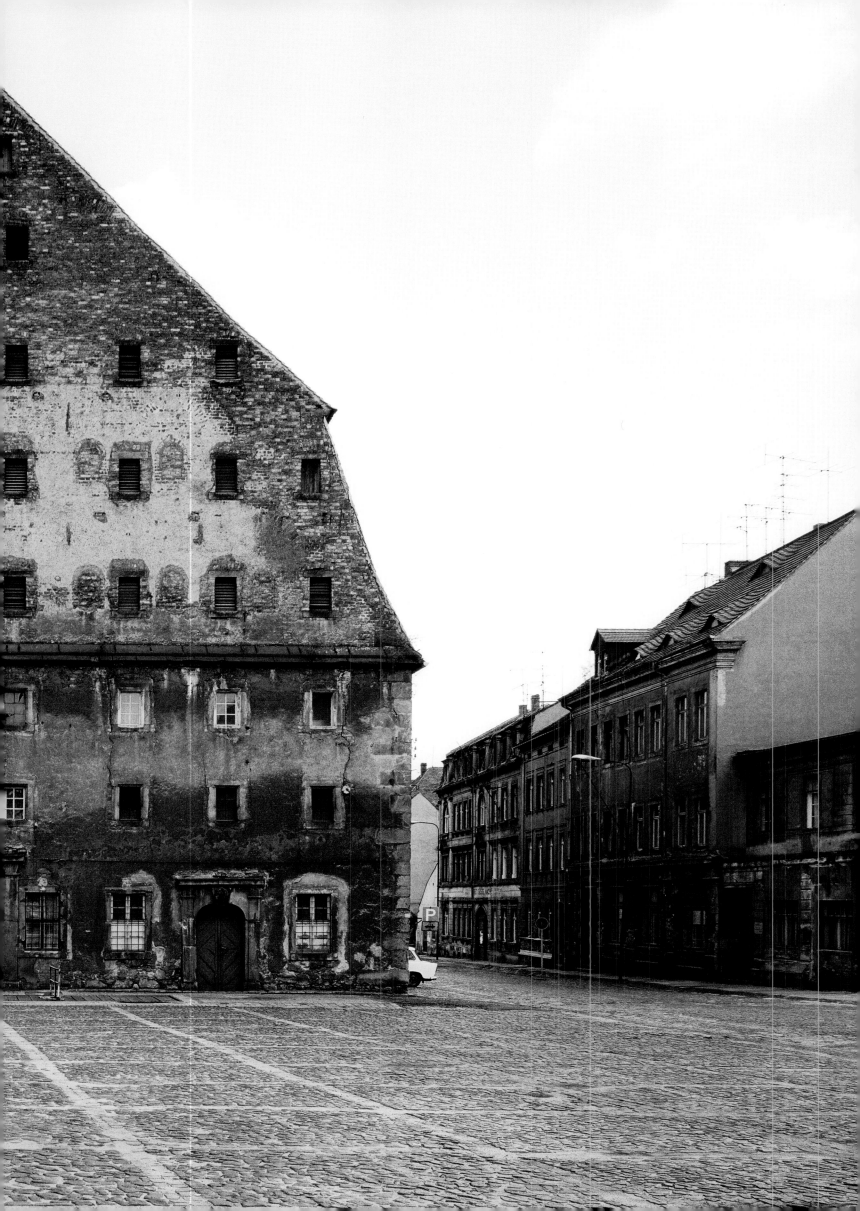

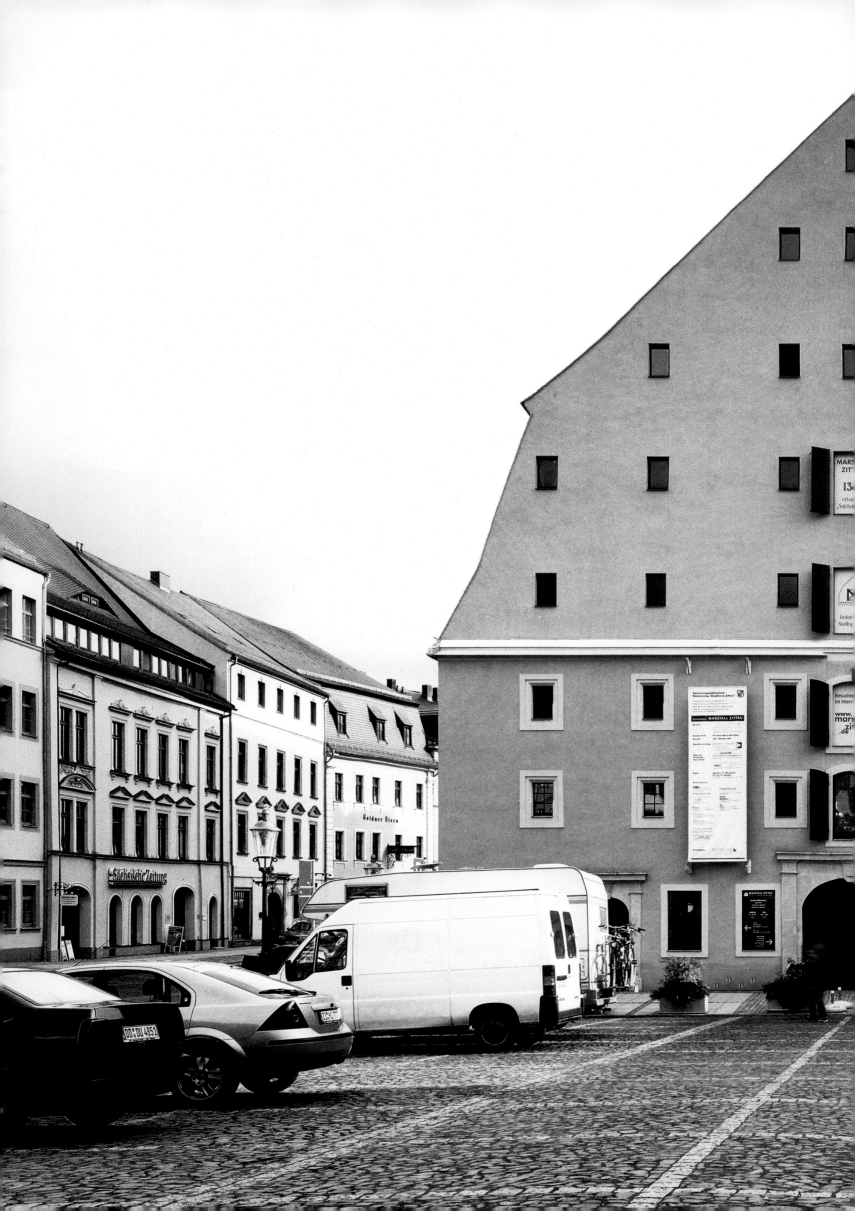

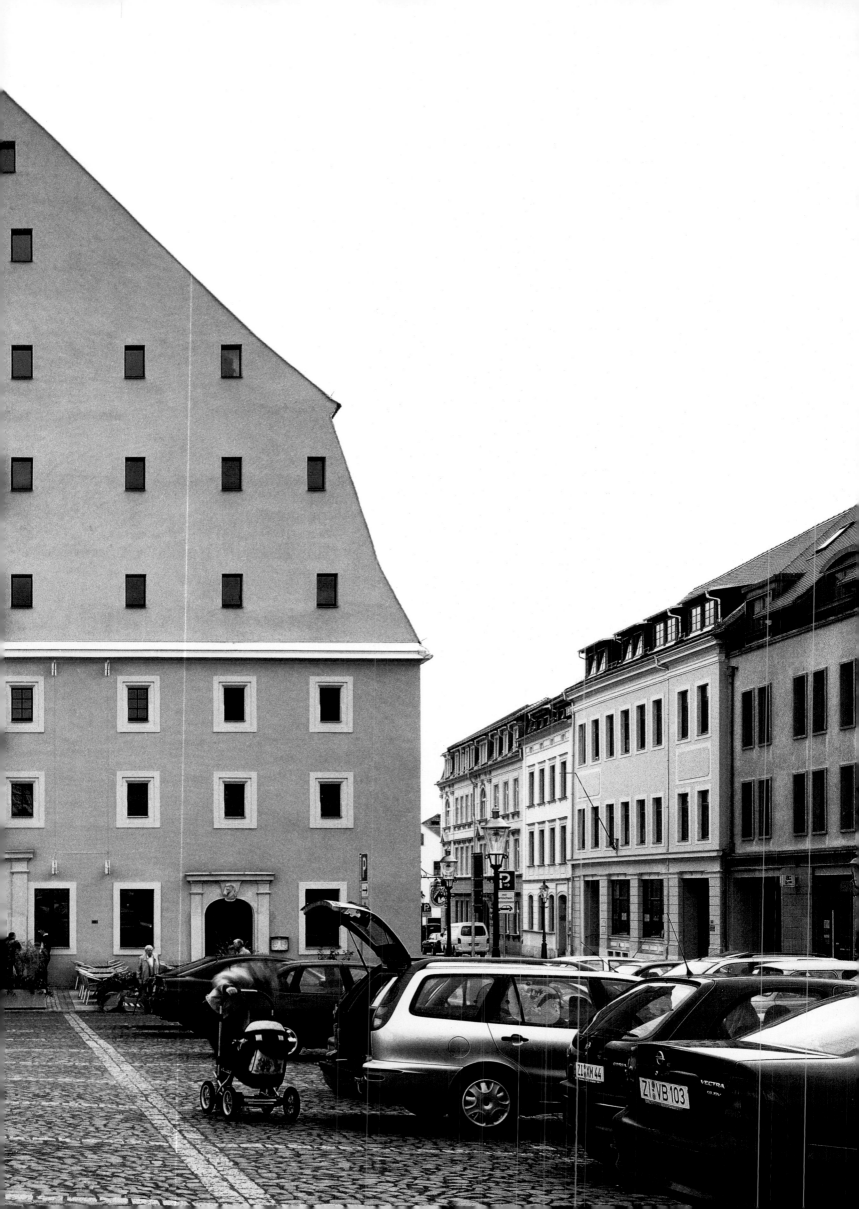

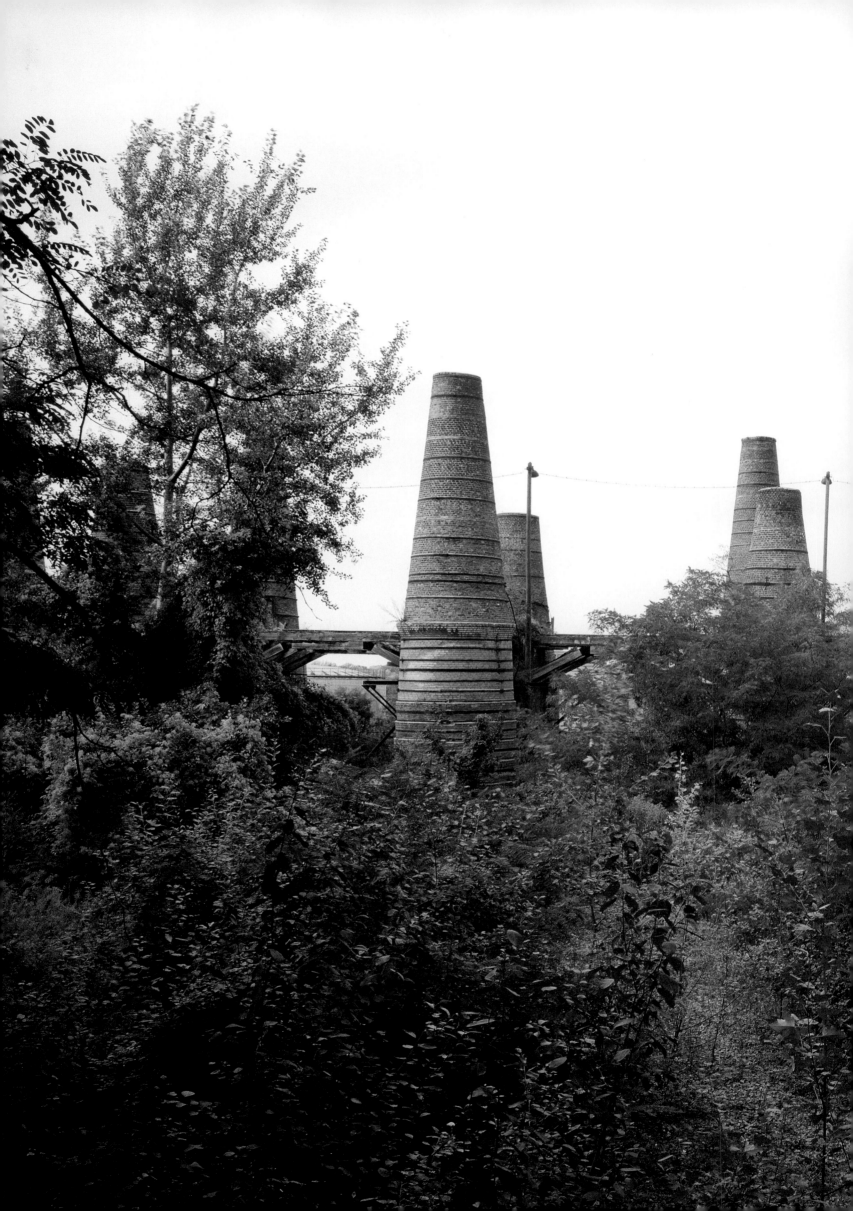

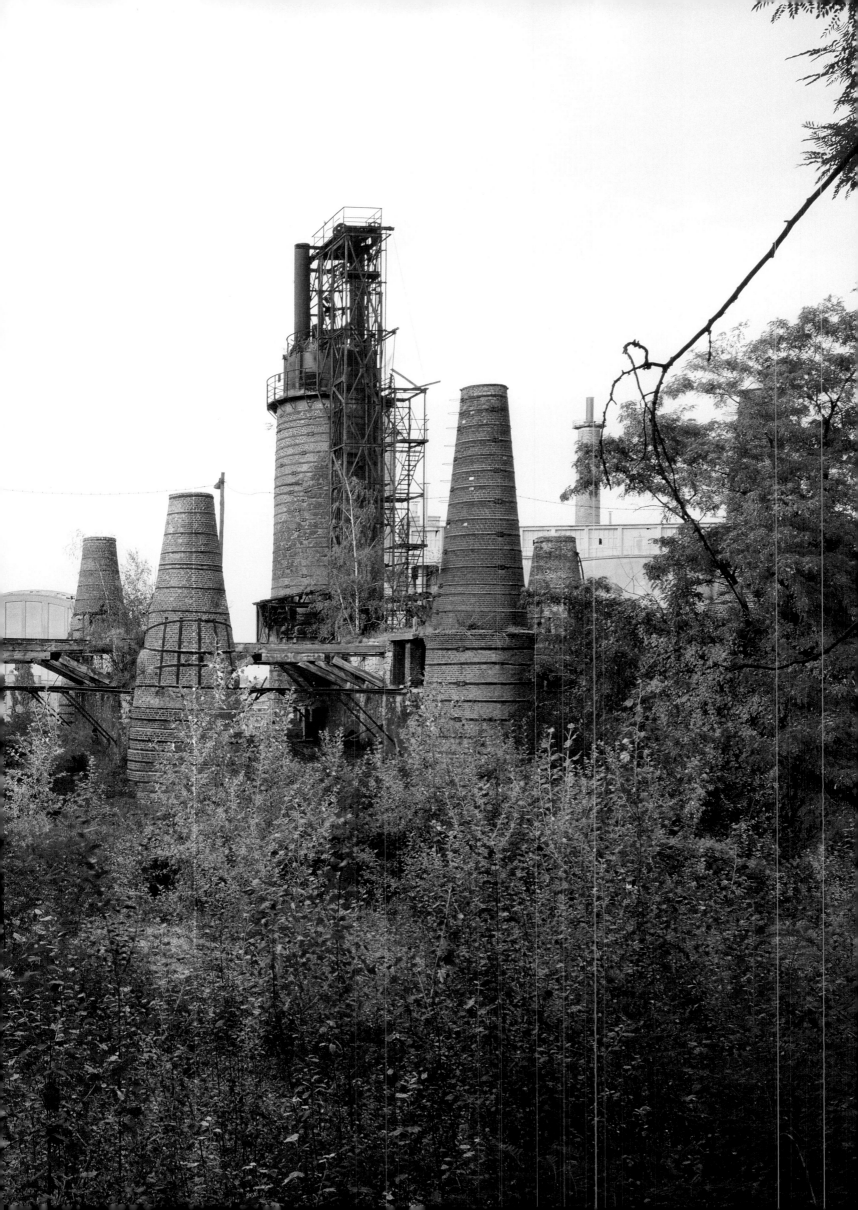

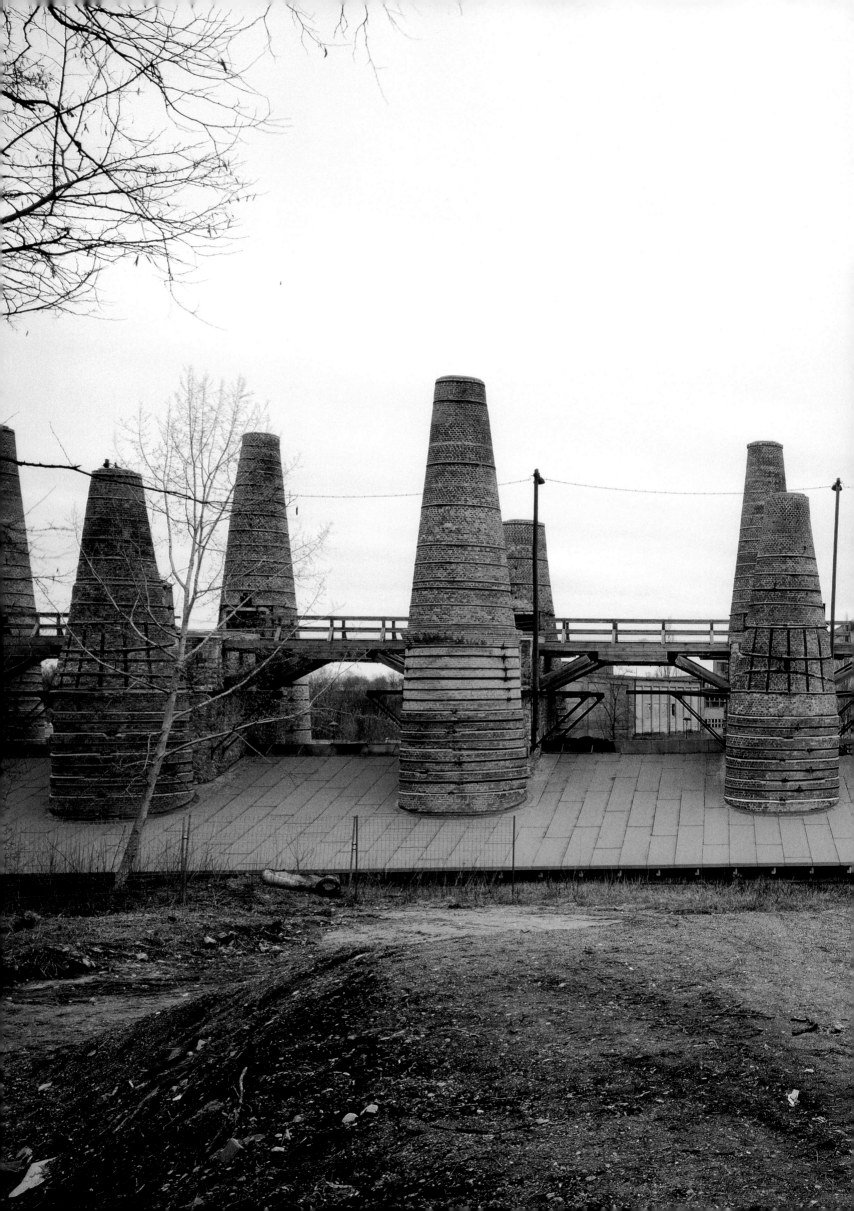

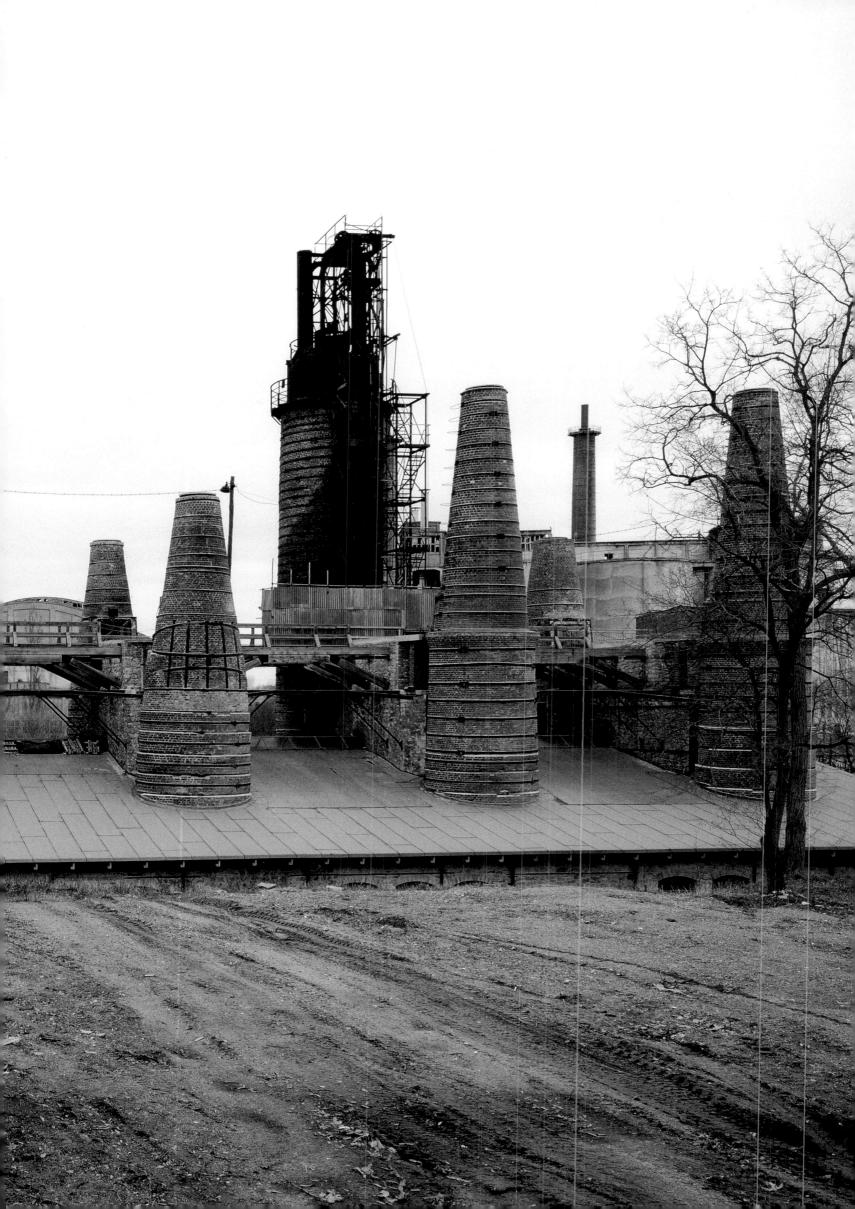

Vorangehende Doppelseiten
Preceding double pages

Zittau
Marstall
Store-house
24. 6. 1990

Zittau
Marstall
Store-house
17. 9. 2001

Rüdersdorf
Kalkbrennöfen
Limekilns
25. 9. 1991

Rüdersdorf
Kalkbrennöfen
Limekilns
25. 3. 2004

Weimar
Landesmuseum
Rathenauplatz
24. 10. 1991

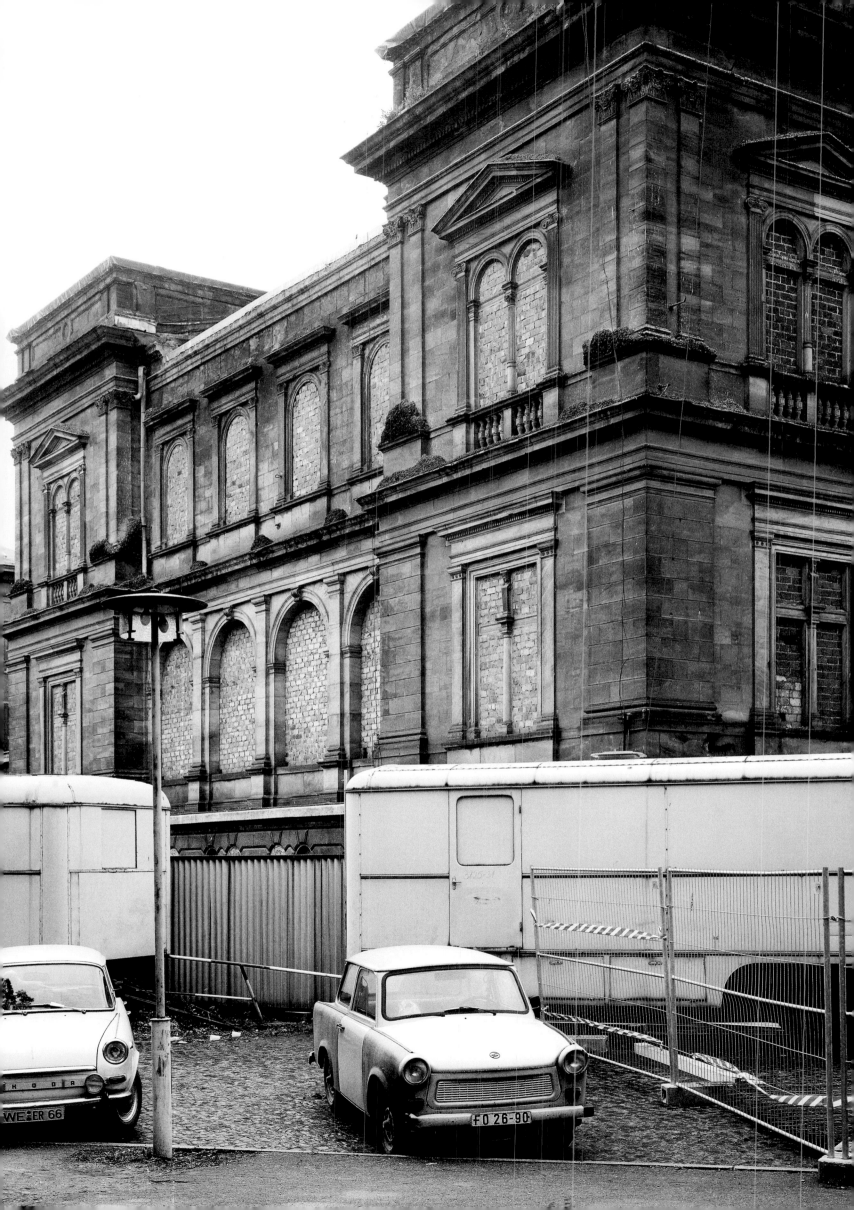

Weimar
Neues Museum
Rathenauplatz
21. 11. 2003

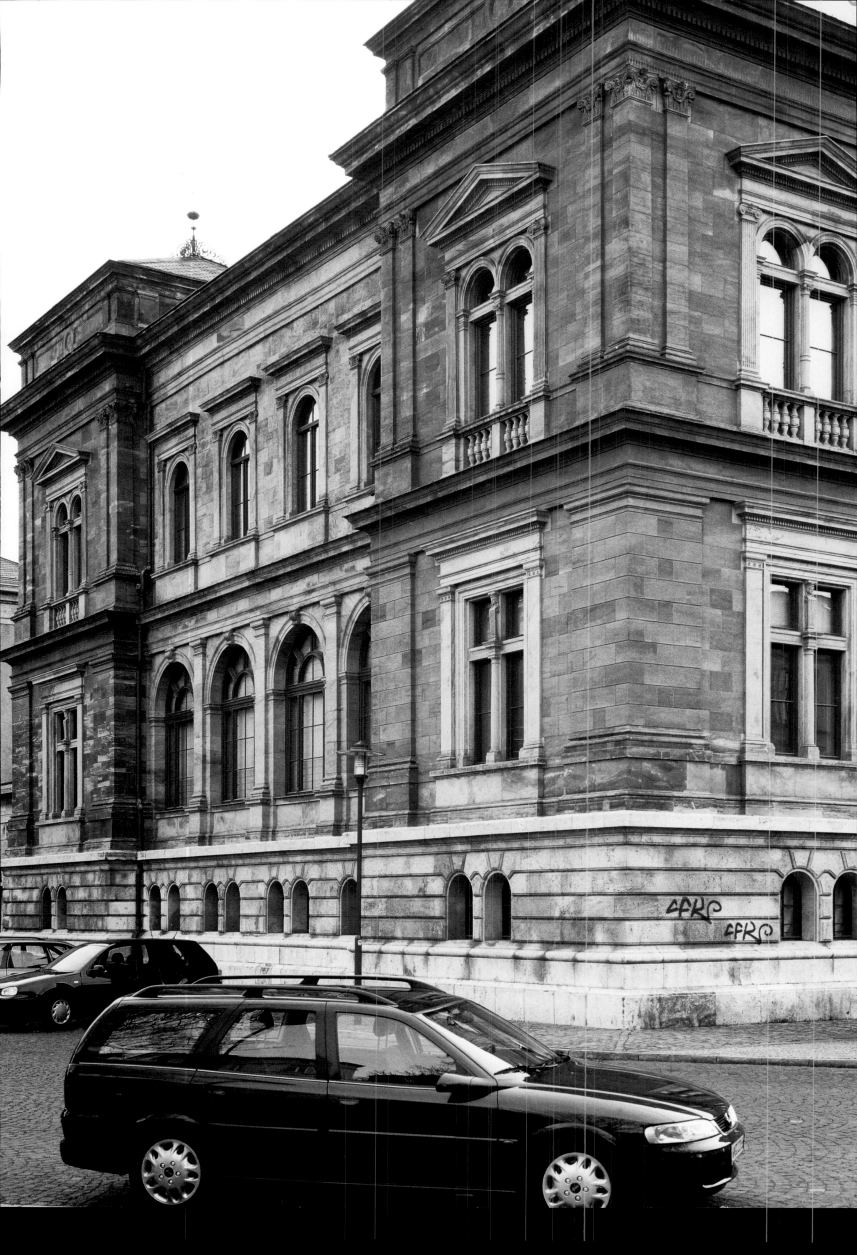

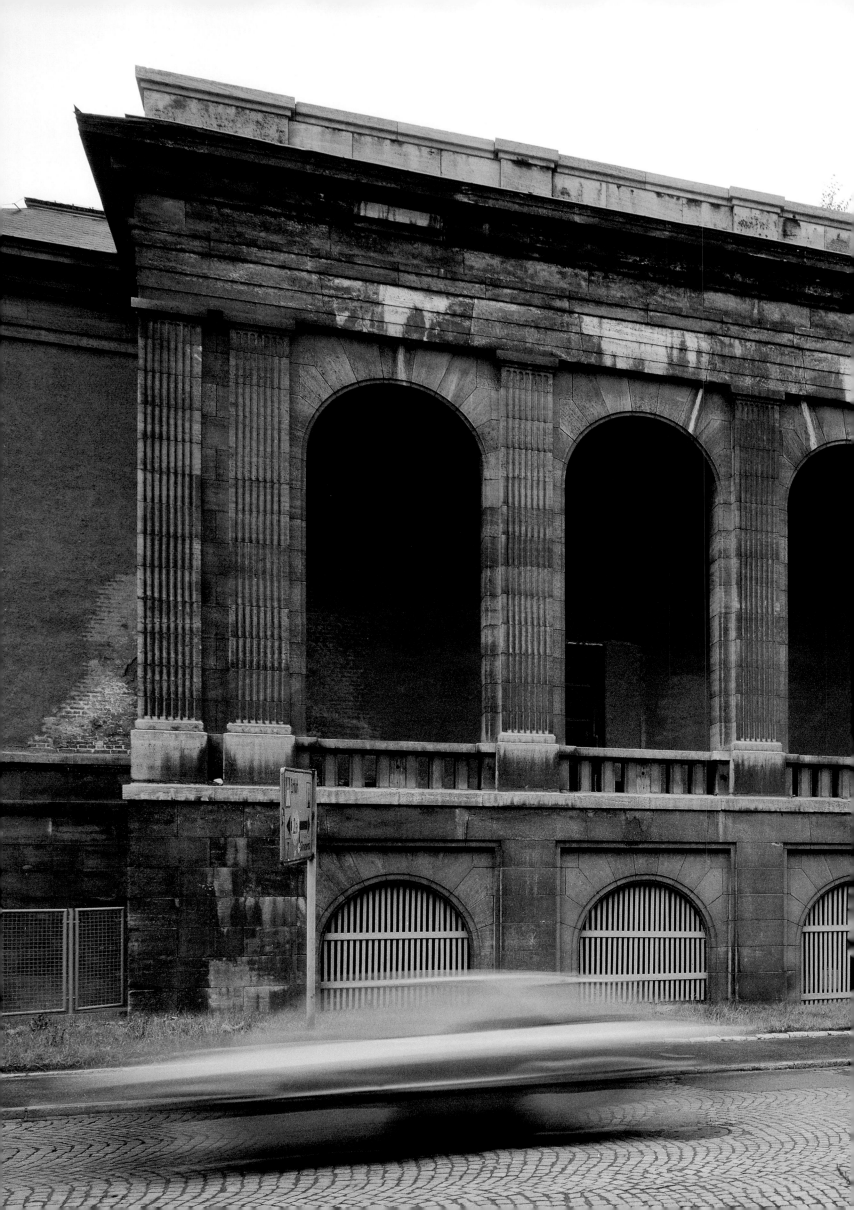

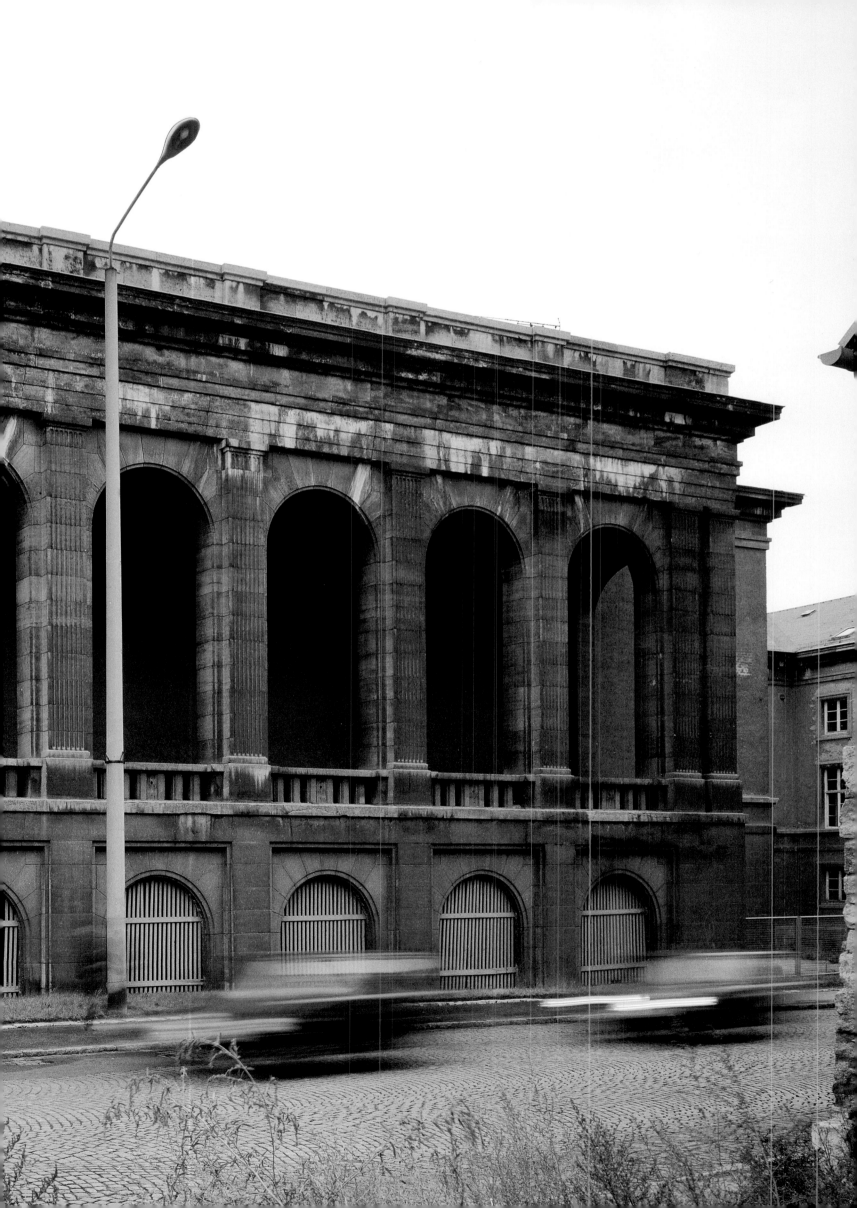

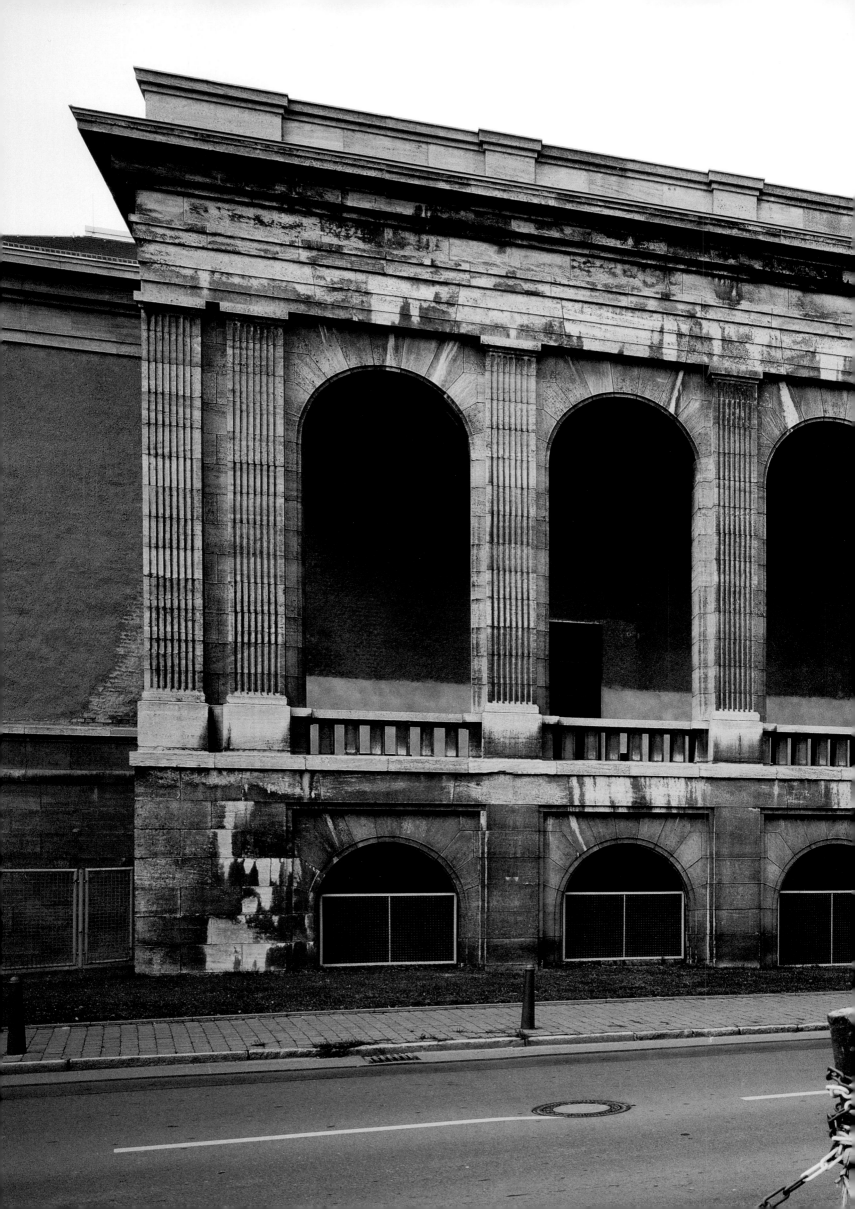

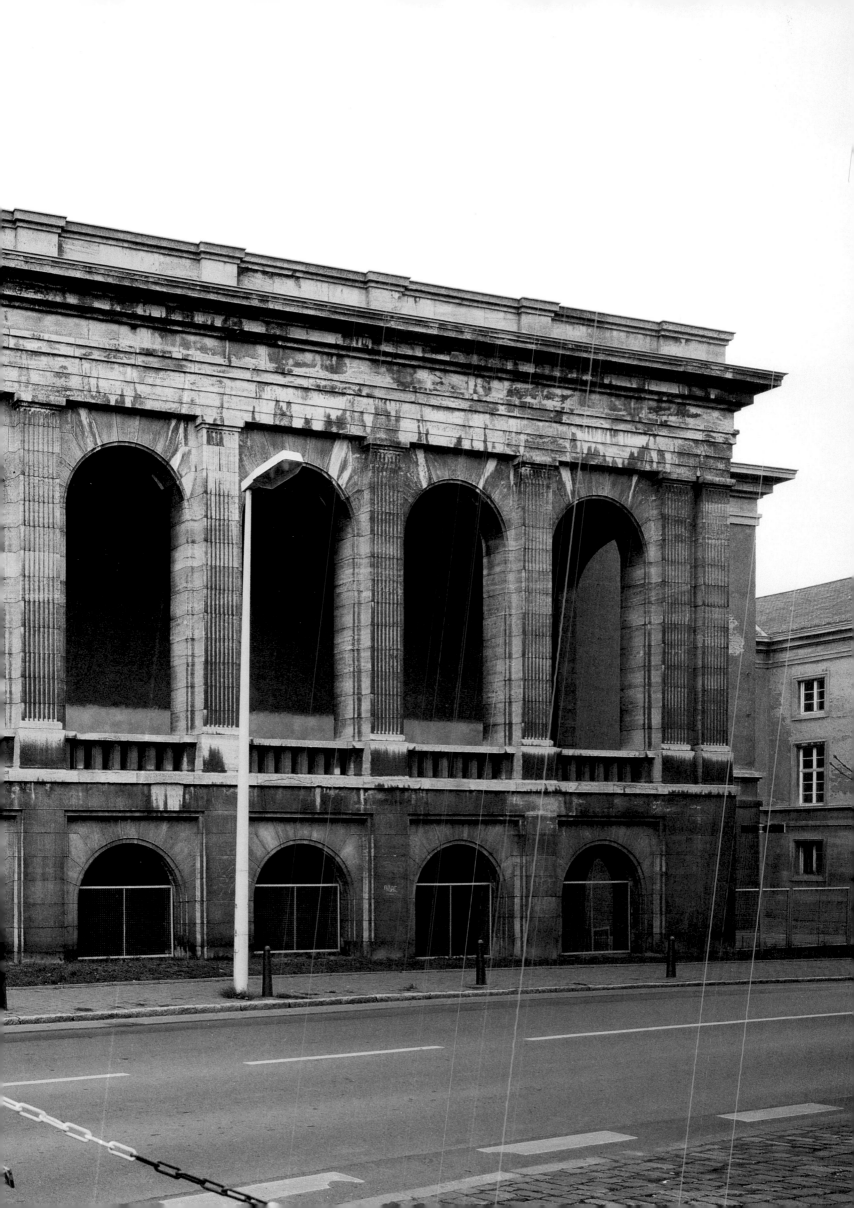

Vorangehende Doppelseiten
Preceding double pages

Weimar
Ehemaliges »Gauforum«
Former »Gauforum«
Friedensstraße
24. 10. 1991

Weimar
Ehemaliges »Gauforum«
Former »Gauforum«
Friedensstraße
21. 11. 2003

Leipzig
Hansahaus
Grimmaische Straße
27. 7. 1990

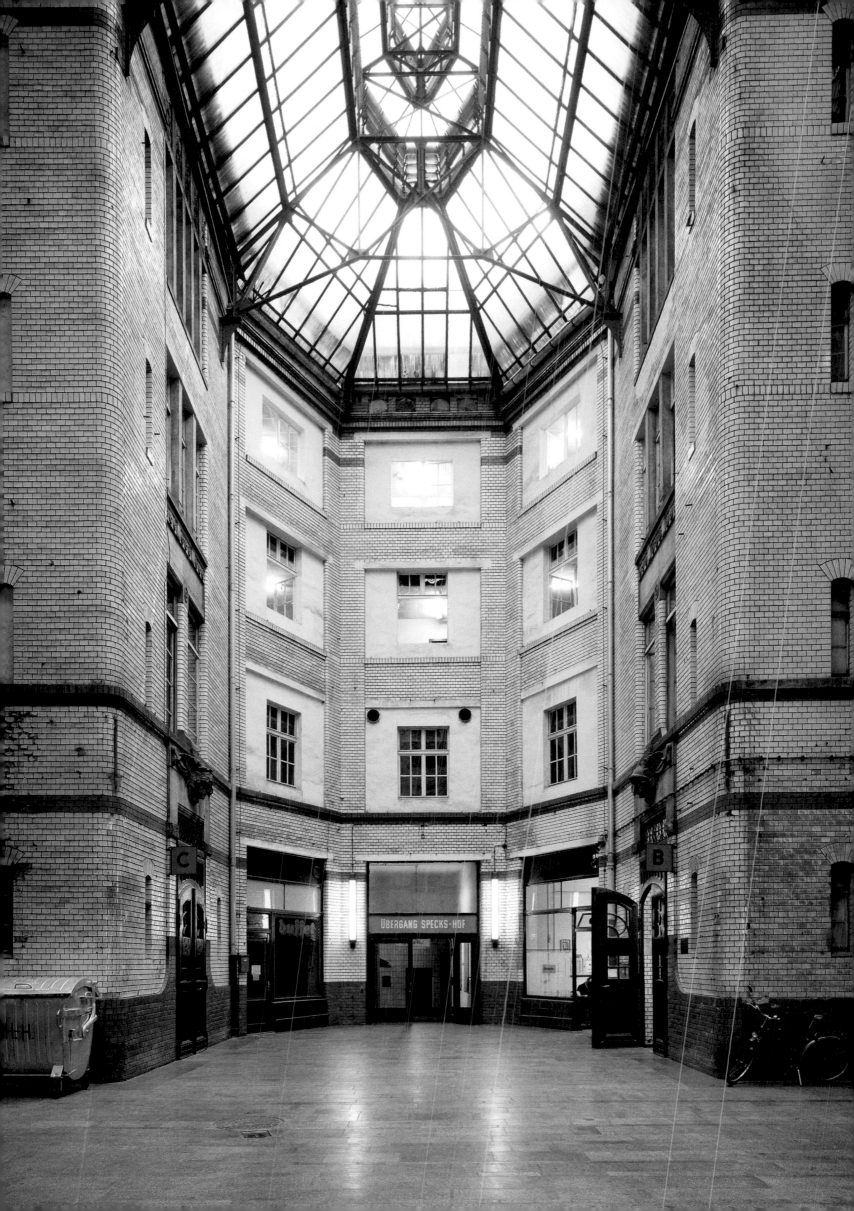

Leipzig
Hansahaus
Grimmaische Straße
23. 9. 2002

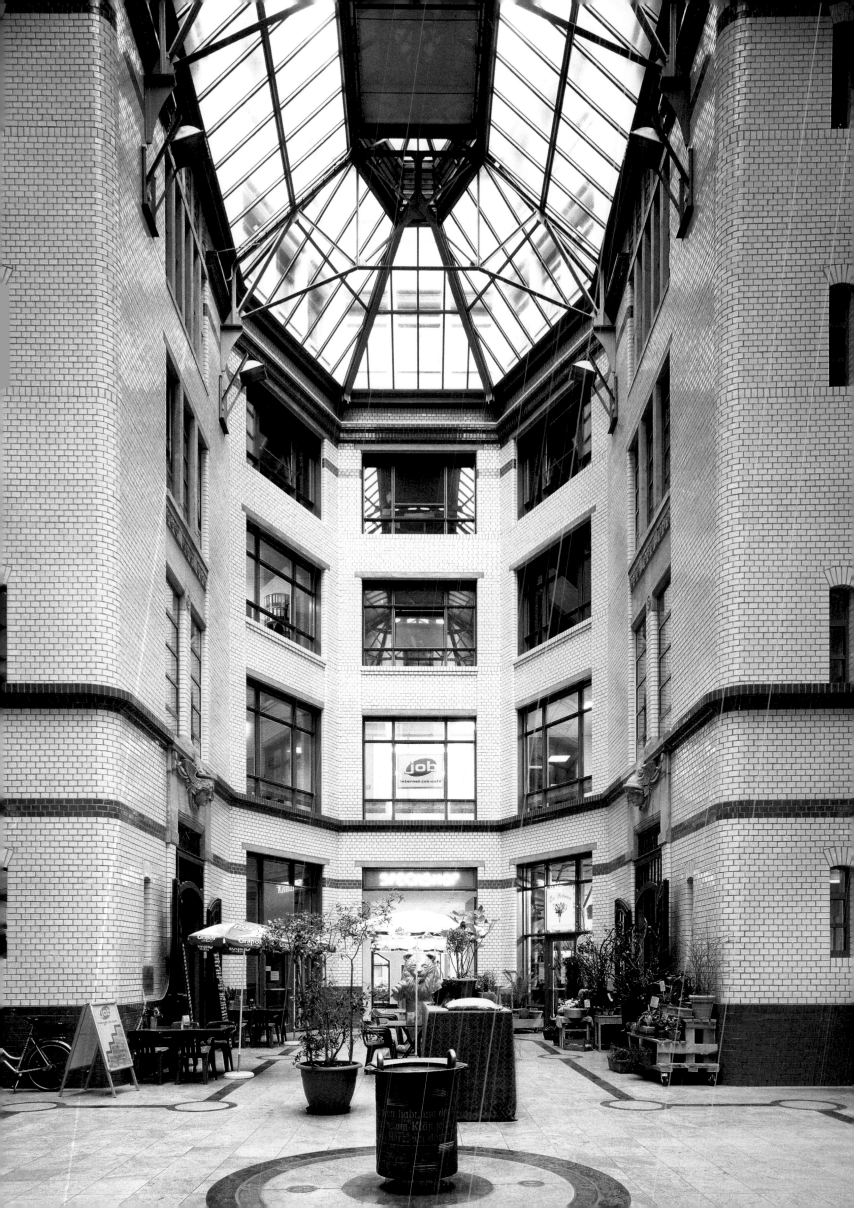

Leipzig
Nikolaistraße / Brühlstraße
24. 7. 1990

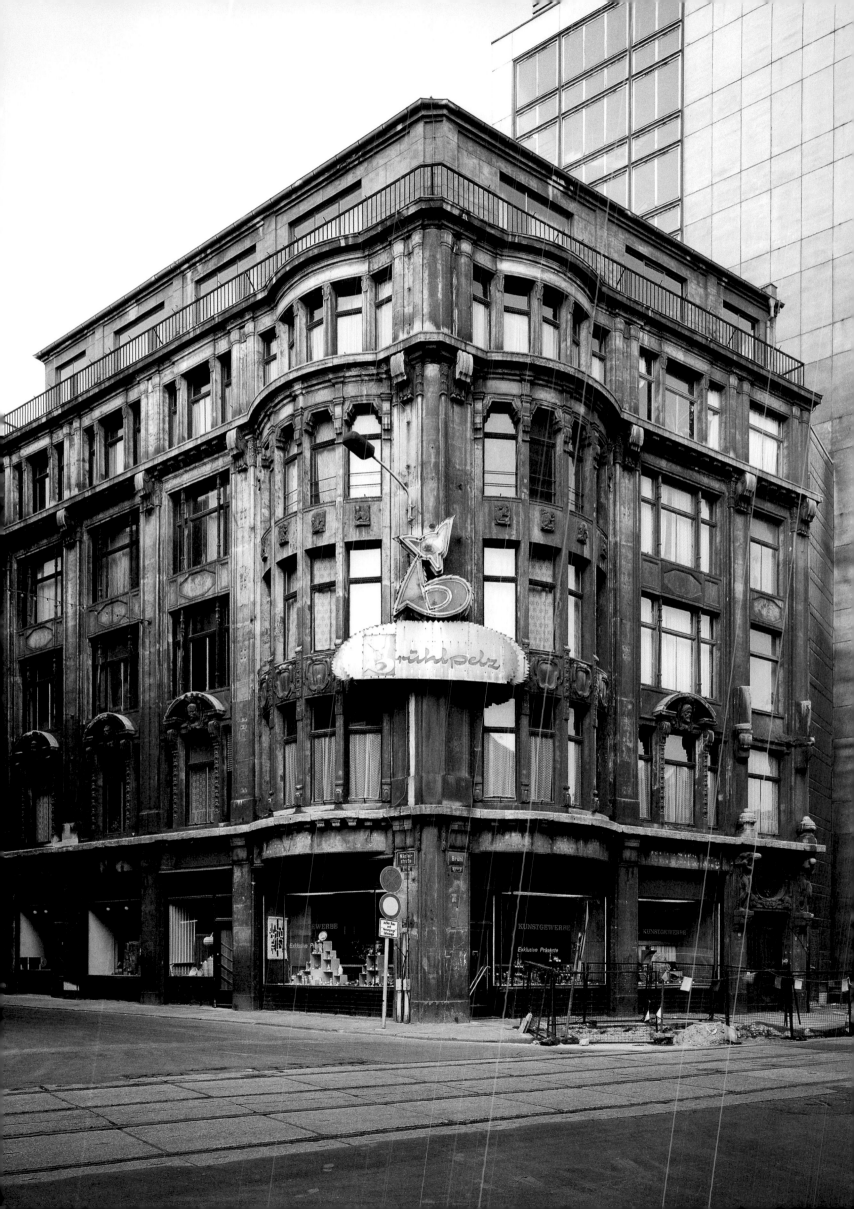

Leipzig
Nikolaistraße / Brühlstraße
23. 9. 2002

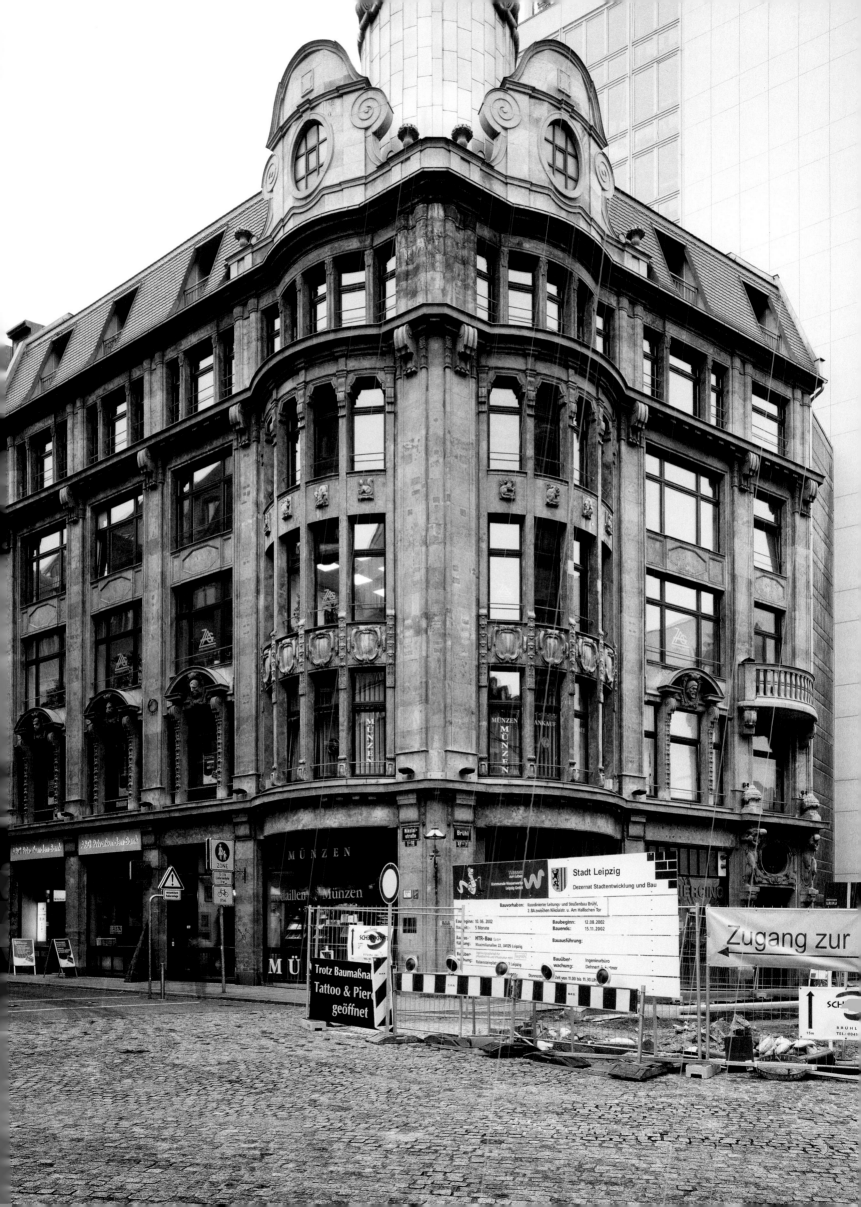

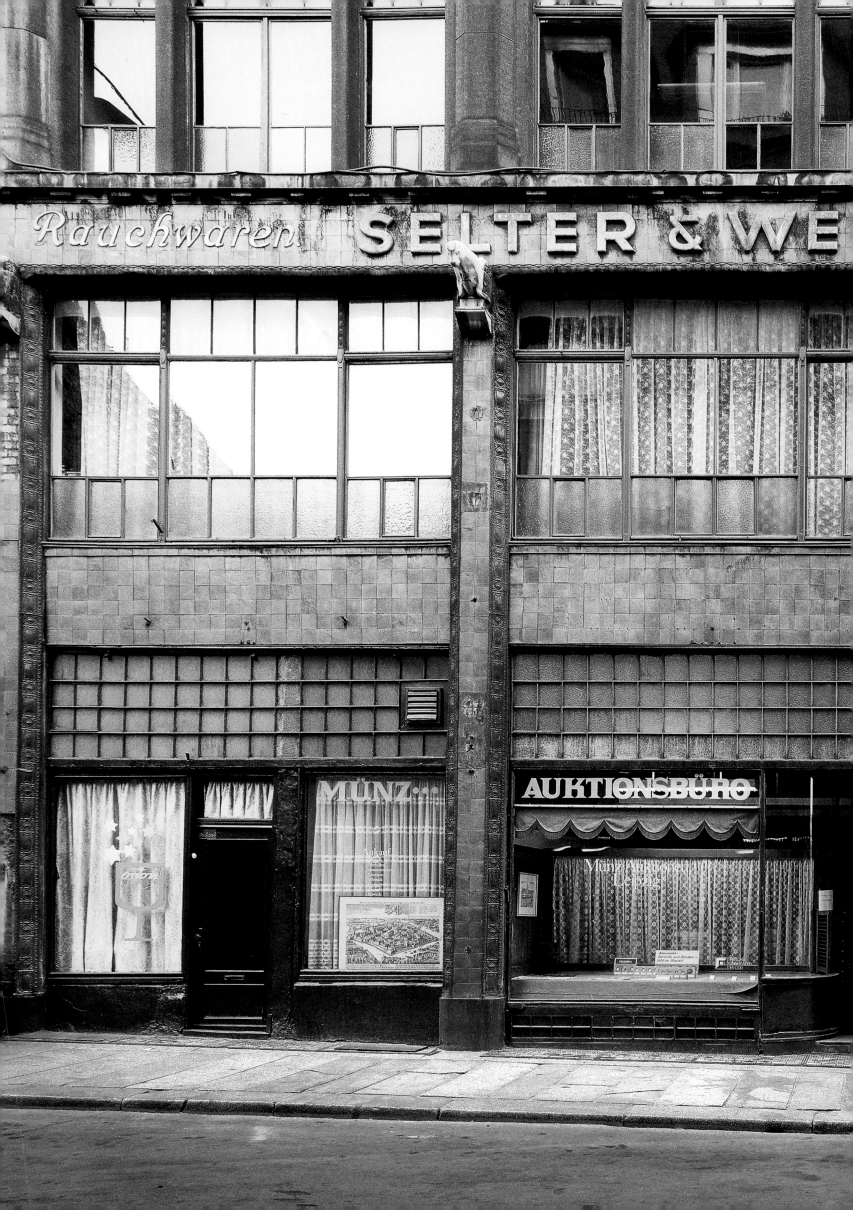

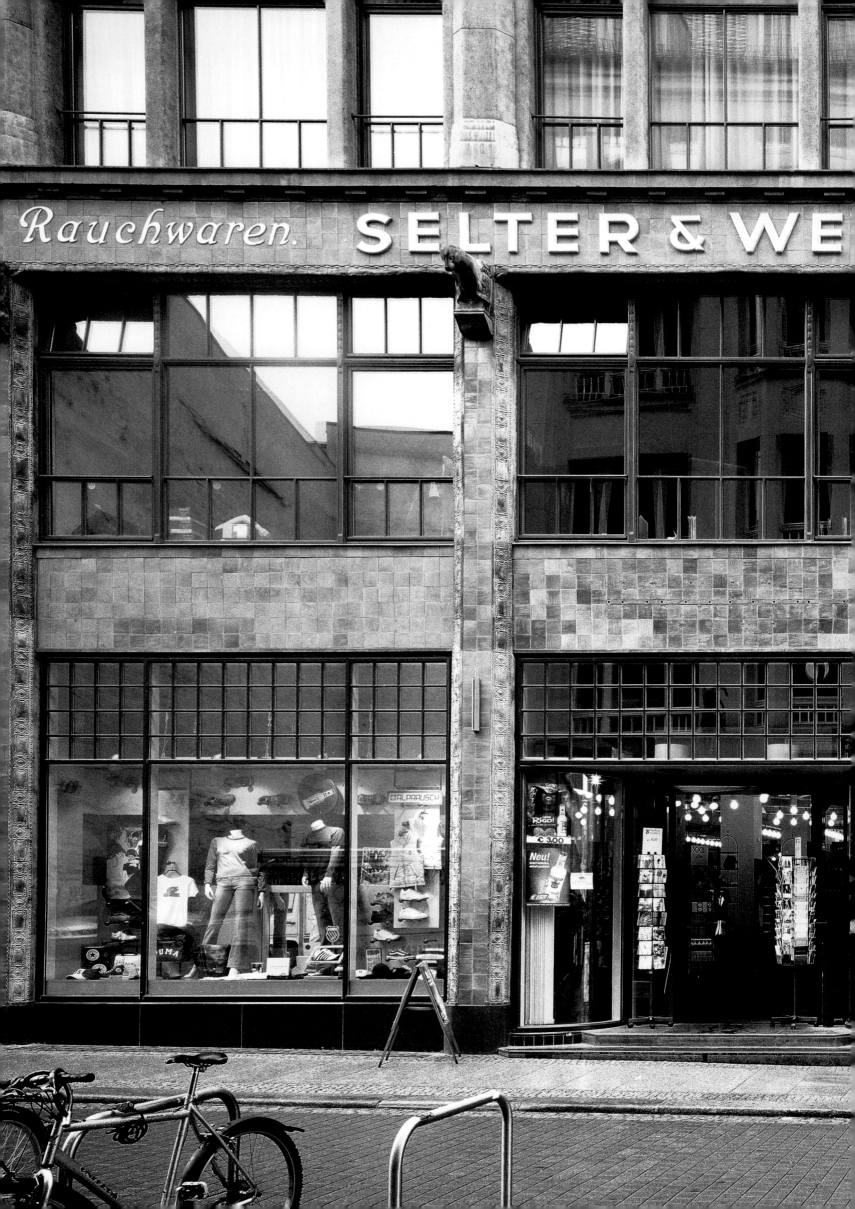

Vorangehende Doppelseiten
Preceding double pages

Leipzig
Nikolaistraße
28. 7. 1990

Leipzig
Nikolaistraße
22. 9. 2002

Leipzig
Barfußgäßchen / Klostergasse
26. 7. 1990

Leipzig
Barfußgäßchen / Klostergasse
23. 9. 2002

Leipzig
Passage zwischen Hainstraße
und Große Fleischergasse
Passage between Hainstraße
and Große Fleischergasse
25. 7. 1990

Leipzig
Passage zwischen Hainstraße
und Große Fleischergasse
Passage between Hainstraße
and Große Fleischergasse
22. 9. 2002

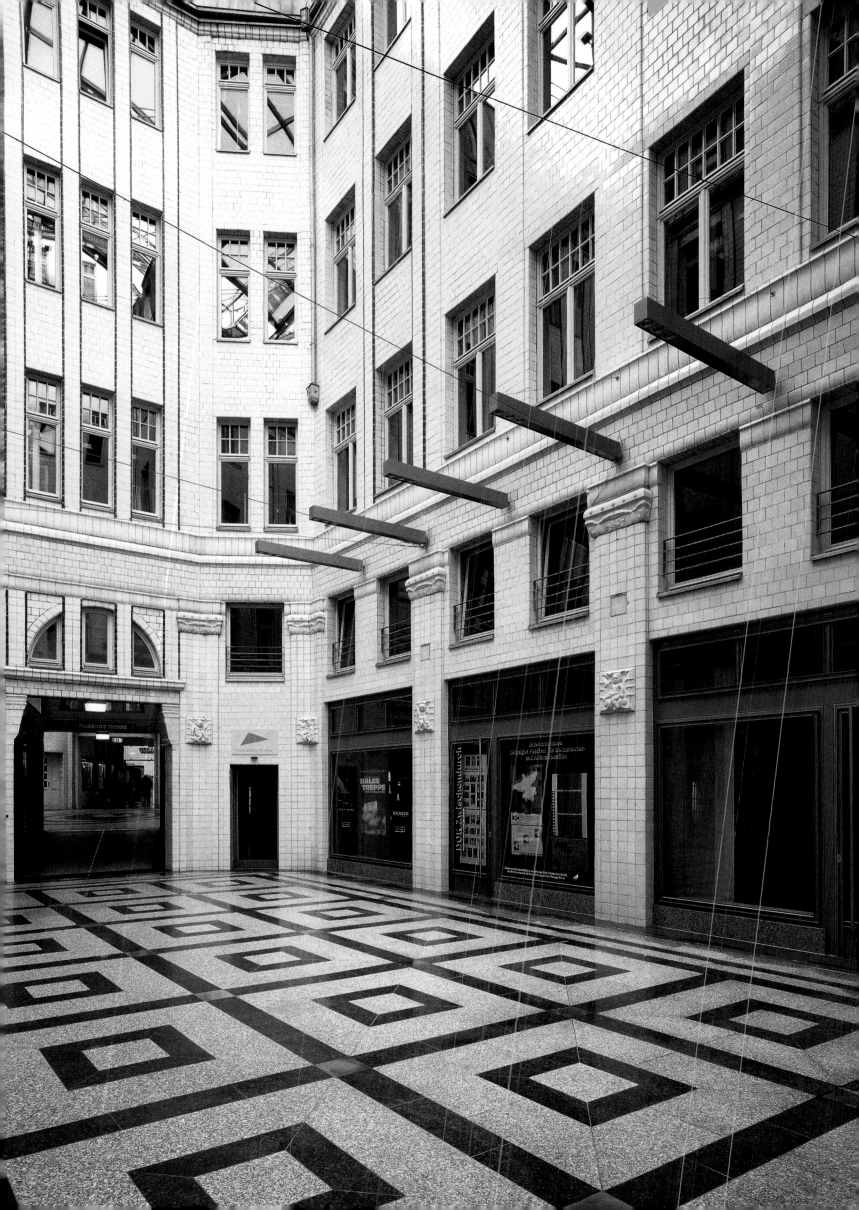

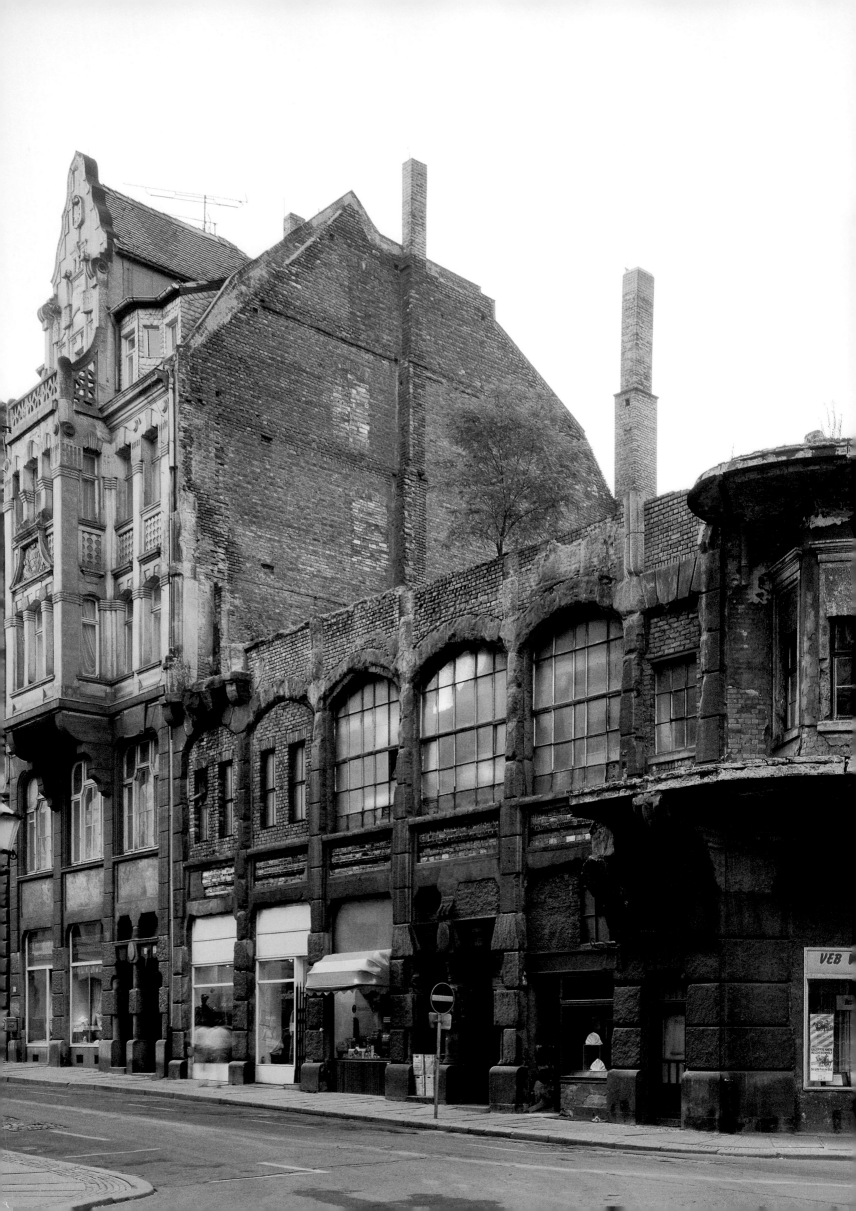

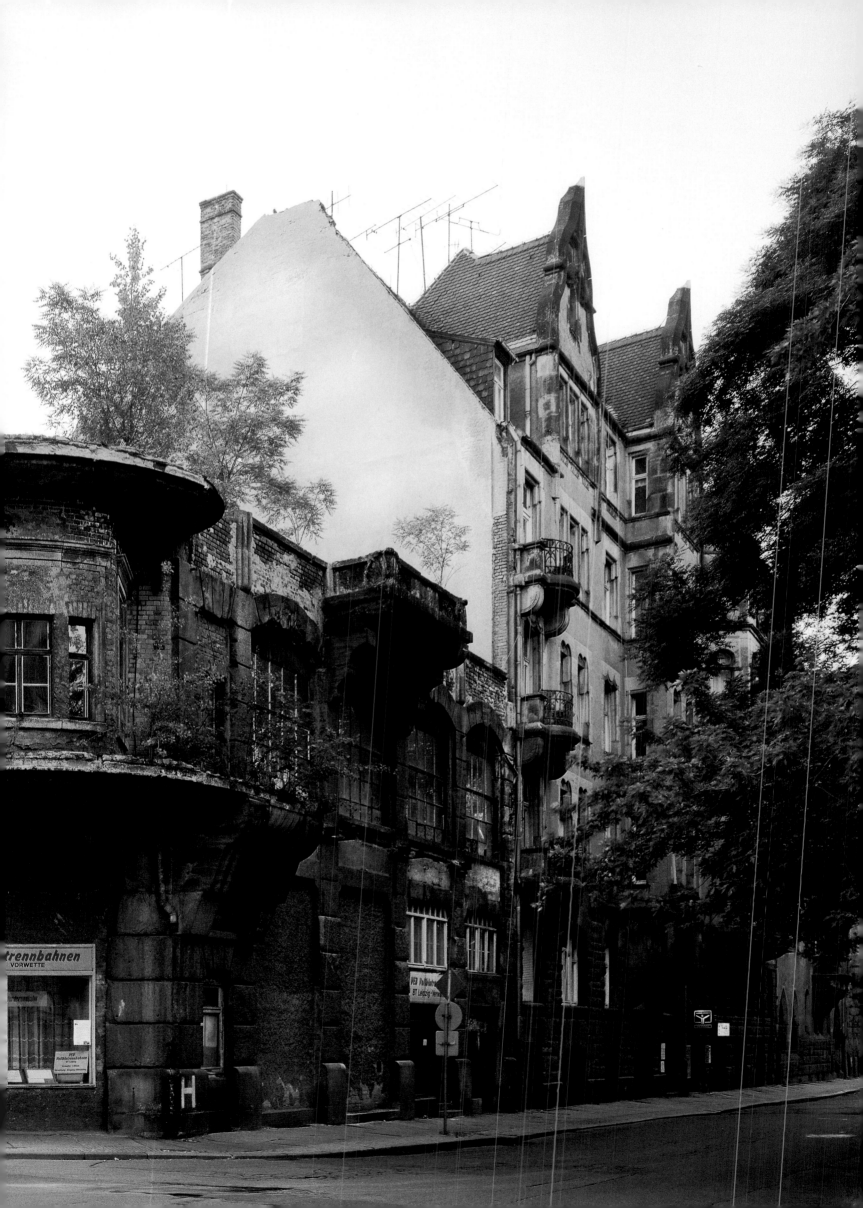

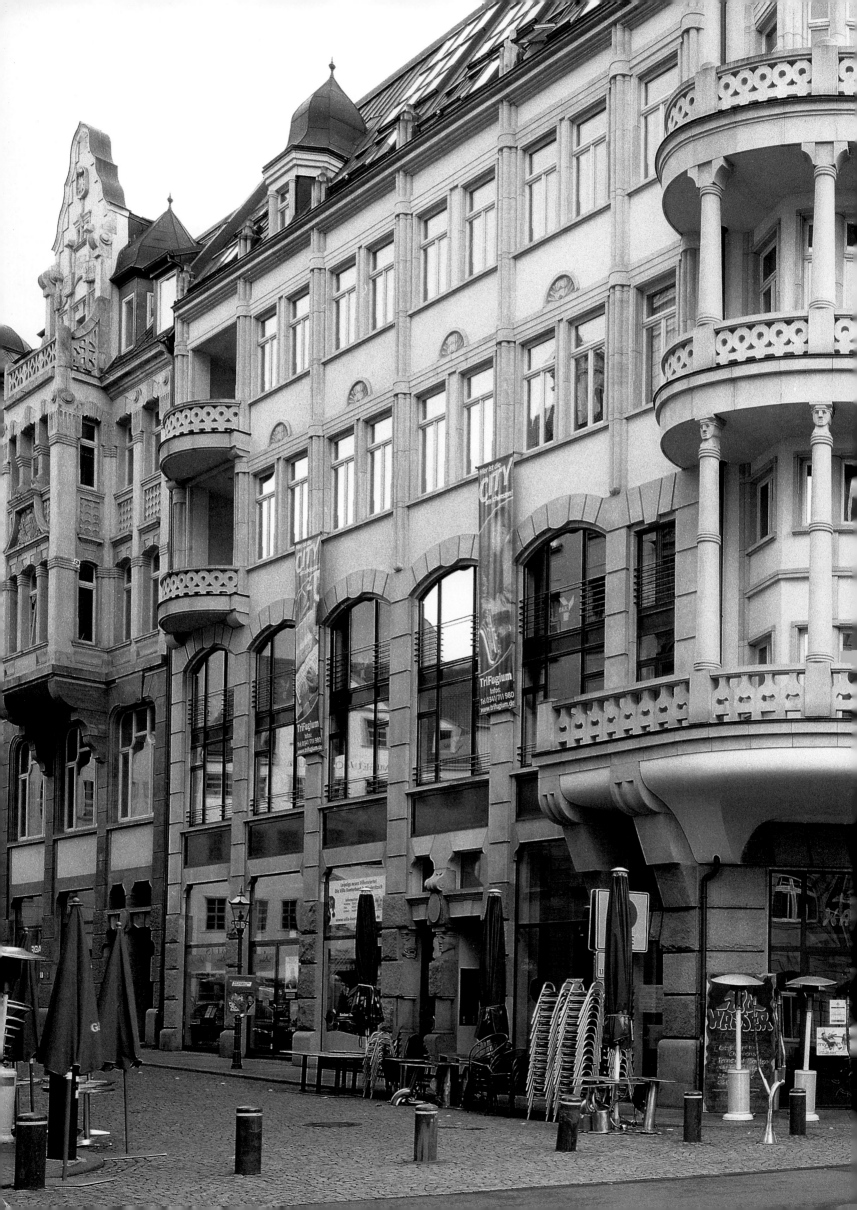

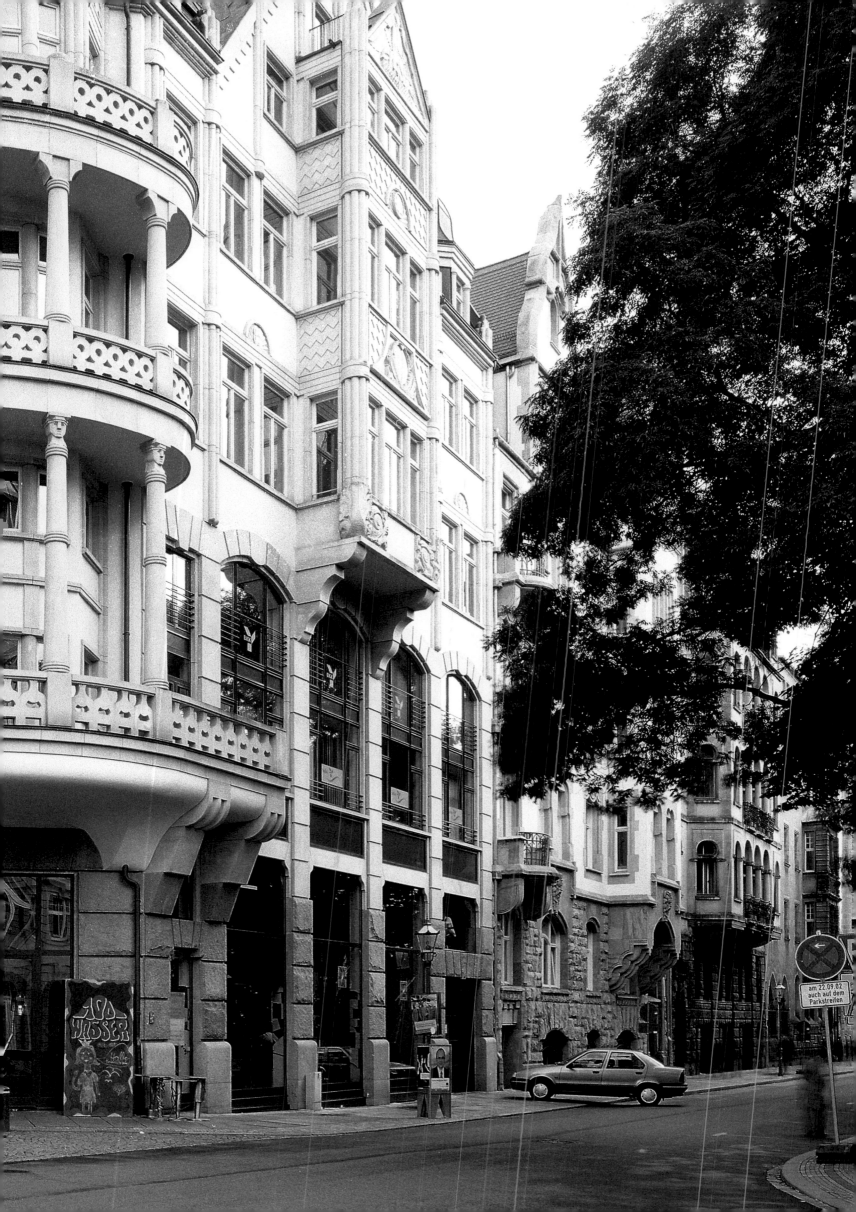

Vorangehende Doppelseiten
Preceding double pages

Leipzig
Große Fleischergasse /
Barfußgäßchen
26. 7. 1990

Leipzig
Große Fleischergasse /
Barfußgäßchen
22. 9. 2002

Leipzig
Große Fleischergasse /
Barfußgäßchen. Detail
26. 7. 1990

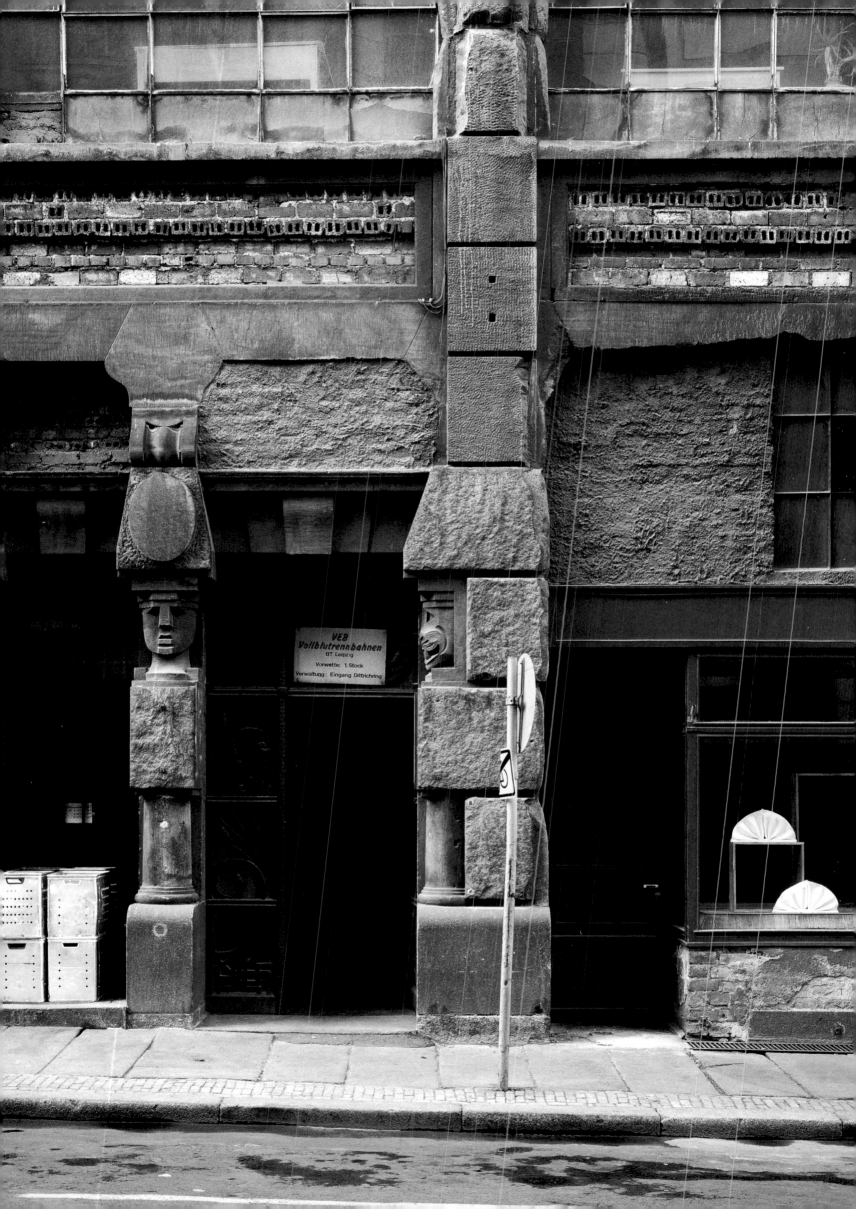

Leipzig
Große Fleischergasse /
Barfußgäßchen. Detail
22. 9. 2002

Stefan Koppelkamm studierte Grafik-Design an der Gesamthochschule Kassel. Er lebt in Berlin und arbeitet als Grafiker, Ausstellungsgestalter und Fotograf. Seit 1993 lehrt er Kommunikationsdesign an der Kunsthochschule Berlin-Weißensee. Von ihm stammen die Bücher *Der imaginäre Orient. Exotische Bauten des 18. und 19. Jahrhunderts in Europa*, Berlin 1987 und *Künstliche Paradiese. Gewächshäuser und Wintergärten des 19. Jahrhunderts*, Berlin 1988.

Stefan Koppelkamm studied graphic design at the Gesamthochschule Kassel. He lives in Berlin and works as a graphic artist, exhibition designer and photographer. He has taught communication design at the Kunsthochschule Berlin-Weißensee since 1993. His books include *Der imaginäre Orient. Exotische Bauten des 18. und 19. Jahrhunderts in Europa,* Berlin 1987 and *Künstliche Paradiese. Gewächshäuser und Wintergärten des 19. Jahrhunderts,* Berlin 1988.

Ludger Derenthal studierte Kunstgeschichte und Geschichte in Bonn und München. 1995 promovierte er mit einer Arbeit über die Fotografie in Deutschland zwischen 1945 und 1955. Von 1997 bis 2003 war er wissenschaftlicher Assistent am Kunstgeschichtlichen Institut der Ruhr-Universität Bochum. Seit April 2003 leitet er das Museum für Fotografie der Staatlichen Museen zu Berlin. Von ihm stammt u. a. das Buch *Bilder der Trümmer und Aufbaujahre. Fotografie im sich teilenden Deutschland,* Marburg 1999.

Ludger Derenthal studied art history and history in Bonn and Munich. He gained his doctorate in 1995 with a thesis on photography in Germany between 1945 and 1955. From 1997 to 2003 he was academic assistant at the art history institute of the Ruhr-Universität Bochum. He has been director of the Museum für Fotografie der Staatlichen Museen zu Berlin since April 2003. His publications include the book *Bilder der Trümmer und Aufbaujahre. Fotografie im sich teilenden Deutschland,* Marburg 1999.

Sonderausgabe in Zusammenarbeit mit der Agentur
für Bildschöne Bücher | Special edition in cooperation
with Bildschöne Bücher

www.bildschoene-buecher.de

ISBN 978-3-936681-15-4

Reproduktionen | Reproductions || Satzinform, Berlin

Duoton-Umwandlungen |Duotone transformations ||
NovaConcept, Berlin

Druck|Printing || DruckVerlag Kettler, Bönen

Übersetzung ins Englische | Translation into English ||
Michael Robinson, London

Gestaltung |Design || Stefan Koppelkamm, Berlin

www.ortszeitlocaltime.de || www.axelmenges.de